U0081175

機動戰士鋼彈UC（UNICORN）2　獨角獸之日（下）　福井晴敏

Kadokawa Fantastic Novels

封面插畫／安彥良和

KATOKI　HAJIME

扉頁・內文插畫／安彥良和

機動戰士

鋼彈UNICORN

MOBILE SUIT GUNDAM UNICORN

0096/Sect.1 獨角獸之日

登場人物

●巴納吉・林克斯
本故事的主角。從小以私生子的身分被帶大，不過在母親去世時，接受沒見過面的父親邀請，轉進了亞納海姆工專。16歲。

●奧黛莉・伯恩
反政府組織「帶袖的」的重要人物，為了阻止「拉普拉斯之盒」開啟而潛入「工業七號」。受卡帝亞斯收容。16歲。

●拓也・伊禮
巴納吉的同學，是個重度MS迷。目標是成為亞納海姆電子公司的測試駕駛員。16歲。

●米寇特・帕奇
就讀於「工業七號」的私立高中的少女。父親是工廠的廠長。16歲。

●斯貝洛亞・辛尼曼
「帶袖的」的組織成員。擔任偽裝貨船「葛蘭雪」的船長。52歲。

●瑪莉妲・庫魯斯
辛尼曼的部下。駕駛MS「剎帝利」，「帶袖的」的駕駛員。稱呼辛尼曼為MASTER並聽從他的指示。18歲。

●塔克薩・馬克爾
譯名「狩獵人類部隊」的地球聯邦軍特殊部隊ECOAS的部隊司令，中校。38歲。

●利迪・馬瑟納斯
地球聯邦軍隆德・貝爾隊的駕駛員。是政治家族馬瑟納斯家的嫡子，不過厭惡家族的束縛而投身軍旅。23歲。

●亞伯特
為阻止「拉普拉斯之盒」開啟而隨ECOAS搭上戰艦「擬・阿卡馬」的亞納海姆公司幹部。33歲。

●卡帝亞斯・畢斯特
對地球聯邦政府擁有巨大影響力的畢斯特財團領導者。為了解放「拉普拉斯之盒」而暗中活躍。60歲。

0096/Sect.1 獨角獸之日

（承前）

機動戰士
鋼彈UC
MOBILE SUIT GUNDAM UNICORN

2（承前）

「回到船上？」

下午四點二分。在光量開始變弱的人工太陽下，瑪莉妲對著公共電話的聽筒說話。『沒錯。』辛尼曼粗獷的聲音回應著。

『暫時停止搜索，在交易開始前回來。亞雷克跟貝松也一樣。』

失去「她」的下落之後，已經過了兩個多小時。他們沒有突破廣大工程區域的方法、只是不斷浪費時間，固然是個事實，不過在這個時間點中止搜索也太快了。瑪莉妲看向停在公共電話旁，路肩上的電動車。坐在駕駛座的亞雷克嘴裡塞滿漢堡，一副若無其事地注視著隔街的建築物——亞納海姆電子工業專科學校的校舍。從這裡看不到貝松，不過他應該也繞到校舍的背後，擺出一樣的調調監視著。

當然，沒有任何人能保證那名學生會回來。不過既然在工程區域引起那麼大的騷動，不能繼續留在那裡，而他們又沒有其他的線索。瑪莉妲看看手錶，確認離交易進行還有一段時

111

間，用帶點焦慮的聲音緊接著說：「『她』一定是進了殖民衛星建造者。」

「我們知道幫助『她』逃亡的學生身分。說不定與財團有什麼關係。只要等他回來，嚴加盤問……」

『那個財團已經跟我們連絡了。交易地點由中央港口改為殖民衛星建造者。』

纏著電話線的手指顫抖了一下。無疑地已經與『她』接觸的畢斯特財團，到了現在還要求改變交易地點——而且還是在他們的地盤。心中感到被搶先一步的厭惡感，瑪莉妲問了：

「那『她』的事情怎麼辦？」『裝傻。』這是辛尼曼的回答。

『不知道他們有什麼企圖，不過我們也只能裝作什麼都不知道。為了避免有萬一，妳先去做準備。』

那麼，自己更不應該回去「葛蘭雪」，一起去殖民衛星建造者不是比較好嗎？瑪莉妲反射性想說出口，卻又把話吞了回去。辛尼曼所假想的萬一，不是多加一兩個人警備就可以應付的等級，而是需要ＭＳ待命。

故意公開自己堡壘的畢斯特財團，如果乖乖地將「她」還回來就好。不還的話，那時候——瑪莉妲一邊回答「了解」，一邊把視線移往亞納海姆工專的校門。似乎已經放學了，穿著便服的學生在談笑中穿過校門，往電動車停車場走去。

是什麼事讓他們笑成這樣？又看到一名推著嬰兒車的年輕女性從他們身旁經過，瑪莉妲突然感到不快。但不是因為想像到這些行人可能被捲入「萬一」之中。被捲進去的時候，他們的生命在一瞬間消失是很容易的事，可是他們作夢都沒有想到這種情況。他們有意識無意識地不去考慮自己的死亡，相信今天也是與昨天一樣的一天。和平只不過是在這種集體錯誤下成立的狀況，其實非常脆弱——這個領悟讓此時的瑪莉妲非常不愉快。

我呼吸太多外面的空氣了，她心裡想著。雖然她還想逮住那名叫巴納吉的學生，質問「她」的下落，不過自己本來就不適合這方面的工作。她也想脫掉這一身緊繃的衣服，還是回船上較好……

『時間終於到了，去看看寶盒裡裝的是什麼玩意兒吧！』

不知道是不是看穿自己心中想的事，辛尼曼透過電話說著。瑪莉妲不再看陌生的路人，抬頭看著溫暖得令她不快的殖民衛星天空。

※

在瑪莉妲的腳下，離內壁的地表下方五十多公尺處，直接接觸宇宙真空的「工業七號」

外壁，有兩個物體正在接近。

最大直徑十五公尺多，各成不規則形狀的兩個物體，看起來就像是暗礁宙域中常見的石塊。在潛伏於太陽能發電板背面的「吉拉·祖魯」駕駛艙中，駕駛員沙波亞也看到了。不知是從被破壞的殖民衛星噴出來的土塊，還是從某顆礦物資源衛星漂來的碎片？不論如何，它與「工業七號」的相對速度差不多，就算接觸了殖民衛星，也只會傷到外壁。港灣管理局的雷達應該也偵測到它們了，要是判斷有危險，就會做出殖民衛星防禦飛彈改變軌道之類的反應，馬上可以擬定對策。沙波亞如此判斷後，就不去注意經CG補正的放大影像了。

要是注意力集中在一個地方，對整體的監視就會鬆懈。單獨進行外圍監視任務十二小時多，為了消磨時間拿進來的音樂光碟也聽了一輪，他自覺到集中力低落。打開頭盔的護罩，用濕紙巾擦去臉上浮出的油汗，沙波亞目光掃了一遍全景式螢幕上開啟的數個視窗。在機體周圍配置的四架小型監視器，透過各自的線路把影像傳送到「吉拉·祖魯」的駕駛艙。來往於港口的民間船隻燈光、跑在殖民衛星外壁的地下鐵燈光，還有慢慢接近那邊的兩塊石塊。

依序確認有無異常，沙波亞想著：再忍三、四個小時就結束了。只要交易平安結束，就可以回到「葛蘭雪」好好地舒展四肢。說不定也可以沖個澡。因為即使飛行時數未破千，在「葛蘭雪」裡被當作新人，自己畢竟也在沒有交班的情況下完成了一整天的外圍監視任務……

突然間，監視器影像出現雜訊。在駕駛艙內播放的電台廣播受雜音干擾而中斷，沙波亞急忙將手放在arm layer式的操縱桿上。調高全頻道的無線電音量，將意識集中在透過雜音所聽到的無數對話。經過約十秒後雜訊消失，監視器影像也恢復，沙波亞才鬆了一口氣。

大概又是米諾夫斯基粒子的干擾波吧！一定是不知道在哪邊散布的粒子擦過這一帶，擴散時也擾亂了電波，不過剛剛的干擾波有點兒強。沙波亞為了預防萬一，做了各種機械的運作測試，也確認了監視器的影像。除了接近的兩塊石塊閃進殖民衛星後頭，進入監視影像的死角之外，跟剛才沒有什麼不同。

不過沙波亞無從知道，實際上剛才那一瞬間的米諾夫斯基粒子干擾波很強，強到連有防護設施的港灣管理局雷達一瞬間都被遮斷了。還有，趁著這一瞬間的空檔，兩顆石塊「自主性地」改變了移動軌道，也在沙波亞的想像之外。

凹凸不平的岩表噴出動作控制用推進器的光芒，兩塊石塊慢慢地接近「工業七號」。短間隔地噴射推進器，達到與殖民衛星的回轉相對速度後，石塊緊貼在覆有「輾轆」的外壁一個點上。接著，那看起來像石塊的外表從內側起了裂縫、像氣球般爆開，裡面出現了很明顯是人造的物體。

與岩石表面一樣冷冰冰的茶褐色身軀，配著幾乎是長方體的粗獷四肢。雖然有覆蓋頭部

光學感應器用的，宛如眼睛的護罩之類設計，這架讓人越看越覺得無疑是MS的人型機器，卻有許多不符合這名稱的特徵。即使模仿了聯邦軍制式MS的傳統外貌，不過它的頭部扁平得像是被打扁的一樣，而且全高也只有十二公尺，比標準的MS小上兩圈。兩臂部沒有手掌形的機械手，只有長方體的機組構成了外形很奇妙的長長前臂。MS的優點，便是機械手可以做為更換武裝的媒介，達到彈性的運用。從這一點來看，它這樣的形狀非常沒效率。

不過，這只是D-50C「洛特」的其中一面。兩架「洛特」脫去石塊的外皮──欺敵用的偽裝氣球，混在米諾夫斯基干擾波中接近殖民衛星，將比起MS明顯較小的機身正對著「轆轤」的外壁。

背景的星星隨著殖民衛星的自轉而流動，「洛特」從形成前臂的長方體中伸出作業臂，尖端射出的光束噴槍光芒，開始燒熔「轆轤」的外壁。與光束形成刀刃的光劍不同，直接噴出高能量MEGA粒子的光束噴槍，讓「轆轤」的外壁像奶油一樣輕易地熔化了。不到數秒，十公尺平方的外壁就被切下，兩架「洛特」成功地侵入殖民衛星內部。一架率先侵入，後續的機體則將切斷的外壁嵌回去，從內側進行焊接。這是為了在脫離時不會花太多工夫，而只焊接主要部分的簡易焊接。

覆蓋著建造中外壁的「轆轤」最外側，這裡沒有充填空氣，是只有鋼骨樑柱和框架交錯

的單調空間。天花板高不及十公尺，暫放的資材堆積在柱子後頭，蘊釀出船底或套廊地板下方的景色。在後續的「洛特」正在進行焊接之際，先行的機體屈身擠進狹窄的空間，在腳部著地的瞬間整個腰身下沉。看起來好像是著地瞬間被離心重力牽引而跌倒，不過這是這架機械的正確運用程序。

在腰部即將碰觸到地板之前，裝備在背部的履帶機組展開，包著四顆轉輪的兩組履帶承受「洛特」的自機重量而接地。同時兩腳部往前伸，相當於大腿的部分滑動變短，同樣把上臂滑動收縮起來的兩臂接合在機體的左右部，之前看似四肢的各部位構成了一塊機體。

扁平的頭部一半收進軀體中，裝備在小腿後方的六輪履帶也接地後的「洛特」，已經沒有人型的影子了。變形為坦克型態的「洛特」，轉動四條履帶，以裝甲車的外形開始前進。

不待在殖民星地板下奔馳的僚機走遠，後續的「洛特」也變形為坦克型態，從背部的兵員輸送室出現數位身穿太空衣的男人。他們在離心重力生效前離開機體，使用攜帶式推進器四散至各處，很快地開始既定的作業。

看起來像駕駛員用的俐落太空衣，外面穿上掛有成串彈匣包的防彈背心，綁在右腿上的槍套露出M-92F自動手槍的握柄。手肘與膝蓋套上強化塑膠製的護肘、護膝，肩膀背著槍身很短的卡賓式無後座力步槍，男人們身上帶著這些裝備，毫無多餘的動作。附有降低噴射

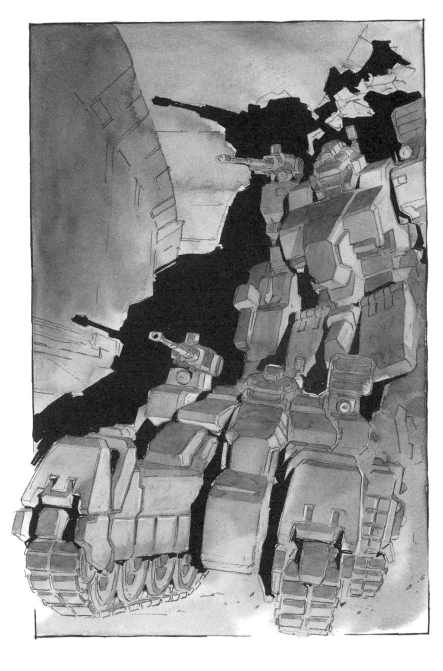

光用防火帽的推進器隱隱地閃動光芒，戴著防彈頭盔的人影才降落到地板上，便絲毫不在意壓在身上的重力，開始動手處理牆壁以及地板上的操作艙門。要將因外壁熔解而啟動的警報裝置還原、設置在米諾夫斯基粒子下也能確保通訊的中繼裝置、連線到統管控制各種生命訊號及安全系統的統管器。所有作業結束花不到一分鐘，其間走在前面的「洛特」已經進入岔路而看不到了。在沒有空氣也沒有人煙的昏暗通道裡，只有越來越遠的履帶所造成的震動安靜地傳播著。

那隱隱的震動，透過地板讓後續機的機體共振，傳到位於操縱室的塔克薩‧馬克爾中校肌膚上。作業開始後四十五秒，塔克薩說了聲「通訊」。短短的一聲『好』透過無線電傳來，讓塔克薩知道中繼裝置已經設置完成。

「安全系統。」

『go。』

「統管器。」

『go。』

在一陣壓低的聲音交錯後，全副武裝的男人們結束作業回到「洛特」中。最後一個人穿過車體後方的艙門後，塔克薩示意要前座的操縱士開始移動。海軍戰略研究所──ＳＮＲＩ

所開發的超小型核融合反應爐，發揮不輸一般反應爐的出力，確實地驅動四座履帶。塔克薩所搭乘的「洛特」車體震動著，與先行機走向不一樣的路線，開始穿過狹窄的通道。

雖然因反應爐的小型化而成功地縮小機身，不過「洛特」所能搭載的人員數可不少。不僅身為可變MS，同時還要求符合肩負特殊任務時兵員輸送機的規格，所以不用說具備了可以容納八個人的兵員輸送室，即使操縱室也有可容納車長、操縱士以及通訊士三個人的位置，在到達作戰區域後有移動指揮通訊車的機能。在化作司令席的車長席螢幕上，塔克薩調出了「工業七號」的構造圖。殖民衛星的平面圖以殖民衛星與「輾轆」的接合處為中心，用光點顯示自機A隊以及先行B隊的所在位置，讓塔克薩知道「洛特」的慣性航法裝置——用加速度、運動以及時間的積分來掌握自我座標——有多麼精確。

以從母艦「擬・阿卡馬」ALFA出發的時刻為起點，作戰經過時間為一小時四十八分。行程沒有絲毫延誤，不過塔克薩並沒有安心。地球Earth、殖民衛星Colony、小行星Asteroid——對信奉「作戰不問場所」N S的聯邦宇宙軍特殊作戰群，ECOAS的隊員來說，入侵殖民衛星只不過是家常便飯。問題是接下來要如何完成那見不得人的任務內容。塔克薩讓螢幕捲動，專心看著成為這次作戰舞台的建築物。繼續沿著「輾轆」的內壁前進，會抵達相當於「工業七號」月側港口的地方，形狀特異的殖民衛星建造者「墨瓦臘泥加」。

雖然是殖民衛星公社所管轄的巨大設施，但實質上是畢斯特財團的據點。那裡有稱作「拉普拉斯之盒」的目標物。確認它的存在、阻止其交給第三者、可能的話完整地將它回收，是這次ECOAS的作戰任務。不過名為「默契」的隱形墨水，在「阻止」的前面寫著「不擇手段」，「回收」的前面寫著「祕密」。他知道這是正規軍事作戰無法完成、見不得人的任務，所以才招集ECOAS前來，不過司令部的幕僚對事態到底了解到什麼程度？對

「墨瓦臘泥加」的內部構造以及警備狀況事先都經過調查，不過卻不知道最重要的「箱子」到底是什麼東西。就算發現它了，也不知道到底有沒有辦法搬運。

所以，必須先確認它的存在。不過在確定有「帶袖的」這個第三者介入之下，還要找出詳情不明的寶物，可以說是近乎不可能。除非「不擇手段」地行動，否則不管任務的成敗或是部隊的安全都堪慮。塔克薩覺悟到這會是場與狩獵人類部隊的惡名相呼應的作戰，他打開了頭盔護罩，將扯到下顎的面罩拉起蓋到鼻子，再度關上了護罩。

透過太空衣的護罩所看到的，只有放出冷酷光芒的兩顆眼珠。那將個人排除在外的姿態，正是ECOAS這個總體的個性。在這身裝扮之下，所有的隊員都放棄人的身分，化為有效進行任務的機器。無聲地接近目標、無息地完成任務，視情況會將作戰成果偽裝為事故。存在卻又不存在，每個人只是構成ECOAS的一個無名單位。

把地球聯邦這個巨大組織中所流出的排泄物，在不為人知的狀況下處理掉，毫無慈悲心的掃溝機構。部分媒體的寫法並沒有錯，不過零件沒有願望、也不會期待。不管是人還是組織，只要活著就會有排泄物。這只是必須有人來做的工作——塔克薩用他常用的邏輯除去心中的迷惑，將視線轉回正面的螢幕。

兩架「洛特」，利用那低矮的全高奔馳在殖民衛星的地板下，逐漸接近殖民衛星建造者的突入點。時間是下午五點六分，「擬·阿卡馬」的MS隊差不多也快要開始行動了。看著時間一分一秒過去，塔克薩吐了一口氣。悶在難燃纖維製面罩裡的口氣，帶著實戰的氣息充斥在鼻腔中。

※

『全體進行第二種警戒配備。MS準備出發，開放氣閘。機械士快點退下！』

全艦廣播迴響著，MS甲板牆壁上的「AIR」紅色警示燈閃爍。一邊確認頭盔的雙層連接處，利迪·馬瑟納斯跳進了「里歇爾」八號機的駕駛艙。

核融合反應爐已經開始運作。一打開全景式螢幕，球型駕駛艙內壁的螢幕一個個開啟，

周圍呈現出從身高二十公尺的「里歇爾」所看到的景象。在廣大的MS甲板中，塗有編號N

A-J005的「傑鋼」脫離固定架，正移動向通往彈射甲板的升降梯。隔著手拿指揮棒漂

在空中的整備士，接下來離開固定架的是「里歇爾」四號機。

「AIR」的警示燈已經固定亮著，表示彈射甲板及MS甲板雙方的氣閘都已打開，抽

掉空氣了。MS關節機構的驅動音以及警報器聲音急速消失，只剩下錯綜的無線電在利迪耳

中響著。整備士的機體檢查報告、艦橋的通訊、編隊長的指示。從等同於雜音的大量聲音中

聽取必要的情報並個別回答，也是駕駛員的工作之一。

『羅密歐001通告各機。伊安中隊跟在諾姆中隊後出擊。諾姆中隊進入作戰區域後，

對「工業七號」進行監視。伊安中隊進入待機區域，進行對先發隊的支援以及母艦的警護。

「帶袖的」有可能已經侵入「工業七號」，所以不要以為只是要保護ECOAS就鬆懈了。』

在他照著教科書上教的方法進行出發前檢查時，MS部隊長諾姆·帕希利科克少校對所

有人講話。諾姆雖然是統率「擬·阿卡馬」MS全隊的身分，不過這次的出擊他自己帶領一

個中隊，剩下的中隊由伊安上尉負責指揮。利迪所屬於伊安中隊，其中有四架代號為R的

「里歇爾」，兩架代號為J的「傑鋼」。他們配置在先發的諾姆中隊與「擬·阿卡馬」之間，

負責對應意外的狀況。

意外的狀況──與「帶袖的」接觸。他心裡這麼想，停下進行確認的手的一瞬間，專屬

整備長瓊納‧吉伯尼突然跑進了駕駛艙。吉伯尼不管楞了一下的利迪，挨近龐大身軀開口

問：『你聽說了沒？』

『就是跟「帶袖的」交戰的艦艇，第二群的「凱洛特」啦！據說被擊墜了三架。』

把頭盔貼在一起，利用振動傳話，這種「親密對話」在對話內容不想傳進無線電時很有

用。利迪忘了近距離看到吉伯尼那鬍子臉的不幸，喊道：「有三架那麼多？」剛才行前簡報

時，有提及暗礁宙域附近發生戰鬥，不過沒有告知詳情。MS被擊落三架這個消息，簡直是

青天霹靂。

『真是的，他們想在那種殖民衛星幹麼啊？你可不要把機體弄壞了啊。』

大概是他蒼白的臉色透過護罩也看得到，吉伯尼故意用輕鬆的口氣打圓場，然後拍了一

下利迪的頭盔離開駕駛艙。他反射性地關起艙門，一邊確認在駕駛艙內填充空氣的幫浦有無

問題，利迪想起了分發到「凱洛特」的同期駕駛員。

所屬於隆德‧貝爾第二群的「凱洛特」，MS搭載量記得是六架。雖然被擊落的不一定

是同期，不過居然爆了三架。是對上大量部隊，還是「帶袖的」有王牌級的駕駛員？不過不

管是哪一種，都意味著有這種戰力的敵人可能已經潛伏在「工業七號」，而狩獵人類部隊要

在那裡起事——

『利迪少尉，你聽得到嗎？』

這次是諾姆隊長的臉出現在通訊視窗中，利迪急忙大喊：「是！」

『剛才聽到的不准說出去，忘掉它。』

不是全艦回路，而是一對一通訊。這在作戰中是禁止的行為，不過對「擬・阿卡馬」的MS隊員來說，諾姆的言行比教範手冊更有份量。腦中想起艦長室溫重的空氣，以及「拉普拉斯之盒」這充滿謎團的名字，利迪回答：「是，我明白。」

『有些事情別知道比較好。不過以你的立場來說，就算你不想聽，總有一天還是會聽到真相的。』

「不好意思，我不想走上政治這條路……」

『我知道，但是不管你想不想都一樣。』打斷臉色有點難看的利迪，諾姆露出苦笑。

『總之，不要因為這種無聊的作戰受傷了，我還不想被馬瑟納斯議員盯上。』

用隊長一流的諷刺作結，諾姆關閉了通訊視窗。面對可能會發展成實戰的狀況，他大概不想在部下心中留下疙瘩吧。一方面覺得這人不可小看，但一方面也重新體會到這位隊長值得信賴，利迪感到心情輕鬆了點。不過同時，他也想到這種心境在實戰中會左右生死，而感

到肛門不禁一緊的強烈緊張。

之後出擊的順序輪到他，利迪把「里歐爾」八號機由固定架開出來。照著整備士揮舞的指揮棒指示，由牆上的裝備架拿出光束步槍。這一類的基本動作已經程式化了，所以沒有必要一個一個手動操作機械臂。「里歐爾」用接近人類的流暢動作拿起光束步槍，前往升降梯。每走一步，腳底的鉤子都會勾住甲板的倒勾，鋼鐵的撞擊音與震動傳到駕駛艙。

在升降梯上升的途中，利迪不知為何想起遠離已久的「家」中景象。老爸知不知道那一打開，聯邦政府就會迎向末日的「拉普拉斯之盒」？他漠然地想著，又覺得想這些好蠢而打消想法之時，升降梯已經抵達，利迪的耳朵聽到緊張的女性聲音：『羅密歐008請前往第三彈射口。跟隨茱麗葉4出擊。』全景式螢幕的一角，張開十公分大的通訊視窗裡，映出美尋‧奧伊瓦肯緊張的臉。

同樣是第一次當幹部，對於可能發展為實戰的恐懼與興奮，看來不只駕駛員，通訊員也會有。迷你戰車也會害怕啊，利迪這麼想的下一瞬間，被來路不明的衝動推了一把，他沒仔細想過就開口了⋯

「了解⋯⋯欸，美尋少尉，下次靠岸的話，要不要去看電影？」

『茱麗葉4，路線淨空完畢，請出擊。』

隨著美尋那沒得接話的聲音，代號茱麗葉4的「傑鋼」射出，淡綠色的人型機體在眼前的彈射甲板滑過。是沒聽到，還是刻意忽視？抱著尷尬的心情，利迪讓「里歇爾」的腳接在彈回來的彈射架上。他看看腳邊揮動著指揮棒的管制員，將發射口對面的宇宙納入視野時，臉突然湊近通訊視窗的美尋小聲地說：『你是第三個約我的人。』「這樣啊？」利迪邊確定個別回路的顯示燈是否點亮邊反問。

『我還是第一次這麼受歡迎。男人這種時候都喜歡亂約人嗎？』

「啊……也許吧。畢竟是想讓自己有掛心的事。」

看到美尋生氣地縮起下巴的表情，利迪發現自己太誠實的時候，已經太慢了。個別回路的顯示消失，回到一介無個性通訊員身分的美尋，感覺已經約不動了。是沒差啦，感到很不好意思的利迪在心裡對自己說道。她也還沒有習慣。明明要是她肯輕鬆地說句「好啊」，那麼男人也會爽快地飛出去的。

『羅密歐008，裝備彈射架。射出準備完成。』

美尋的聲音沒有抑揚頓挫地說著。利迪半自暴自棄地握住操縱桿。緊接著，他聽到小聲的一句：「我不喜歡恐怖片喔。」還來不及想到也許她對每個人都這麼說，利迪打從內心喊出一聲「了解」，聲音有精神到讓人覺得不好意思。

「利迪‧馬瑟納斯，羅密歐008，出擊！」

發射口旁的倒數顯示零，管制員作出出擊手勢。線性驅動的彈射架彈出去，瞬間高達五G的重力壓在利迪身上。

看起來像巨大木馬的「擬‧阿卡馬」右前腳部分——上下兩面在無重力下可以當作跑道的露天甲板上，乘著彈射架的「里歇爾」滑過。在彈射架達到終點的同時，腳用力一蹬，「里歇爾」用滑雪跳躍的要訣飛在虛空中。

射出的加速度與自己的噴射推力相乘，與母艦的相對速度越差越大。在全景式螢幕的一角看到「擬‧阿卡馬」越離越遠，利迪先確認雷射發訊是否正常動作。雷射發訊可以告訴母艦自機的位置，從艦橋進行統合管制，是在米諾夫斯基粒子下唯一的生命線。沒有了這個，會在廣大的宇宙中迷路，甚至被友軍的飛彈擊中而死。所以，出擊後無論如何都要檢查雷射發訊。訓練告訴他，確認機體氣密與僚機位置都可以往後放。在無法使用雷達的宇宙空間一旦失聯，接下來就只剩下漂流到死的命運。

那些從一年戰爭開始前的雷達時代就飛行於宇宙中的教官，總是不斷提醒他們。不過對利迪這個世代來說，那連教導都不算，只不過是常識。對學會在米諾夫斯基之海飛行的人來說，不能使用雷達是基本前提，跟在真空中不能呼吸是一樣的等級。利迪在加速結束前完成

雷射發訊檢查，確認過先行僚機的位置後，接著讓機體進行變形。

「里歇爾」的頭部像烏龜一樣縮起，形成胸部的部分連駕駛艙一起舉起。兩臂從肩膀往內折，雙腿根部框架往左右展開，收納了膝蓋以上部分的腳部挾在身體兩側。裝備在左臂上的盾蓋住露出的頭部與兩臂，構成機體下側，讓「里歇爾」不再是人型了。以從背上換到頭上的噴射機組前端為頭部，兩腳的區塊為主推進器的空間戰鬥機──人稱WAVE RIDER的「飛機」現身。

變形所需時間僅僅零點五秒。有形成MS骨骼的可動式框體柔軟性，及採用重量輕、剛性高的鋼達琉姆合金，才可能開發出這樣的可變式MS。因為有複雜的變形機構，無可避免地使製造費用偏高，整備起來也比較繁雜，不過它的高機動性，以及可以當運輸機以對應長程進攻的高汎用性，足以彌補其他缺點。因為變形而使各部的推進器集中到一個方向，「里歇爾」得到遠大於自機質量的推力，因此還可以搬運其他的MS。

變形完畢的利迪，把操縱桿輕輕往左扳。他看到繼「里歇爾」八號機出發的「傑鋼」五號機從後方急速追來。雷射感應器同調，配合相對速度。做出訓練時重複了幾百次的動作，「傑鋼」的兩臂抓住了「里歇爾」噴射機組上的鉤子。同時接觸回路打開，無線電傳來粗獷的聲音……『我的轎車是少爺開的啊。』是「傑鋼」五號機，茱麗葉5的駕駛員。

「是啊。客人，要去哪裡？」

『載我去「帶袖的」那些人的集會地點，記得安全駕駛啊。』

沒聽他講完，利迪用力踩下油門。推進器發出白熱的光芒，「里歇爾」的機體以及動作像是抓住浮板被拉著的「傑鋼」一口氣加速。『你好樣的……！我要跟你爸告狀喔！』滿意地聽著無線電傳來的慘叫，利迪的嘴角露出微笑。這樣我應該做得來吧，他想著。心情輕鬆了很多，身體也做出與訓練時一樣的動作。就算開始實戰，也可以毫不畏懼地對應吧。我也有自信，為此比別人多付出了一倍的努力。我果然是不折不扣的駕駛員。

還有「里歇爾」變形為WAVE RIDER型態時的加速感。與MS型態時不同，有如自己變成子彈般一直線的加速感，讓他感受到孩提時代所夢想的飛行員感覺。利迪讓機體橫轉，加入伊安中隊的編隊裡。以伊安中隊長機為首，有四架WAVE RIDER型態的「里歇爾」。雖然其中兩架牽引著「傑鋼」的人型，但這畫面看來即使稱為編隊飛行也毫不遜色。

就是這個……正當他沉醉在這感覺時，突然想起複葉機的模型還放在駕駛艙裡，利迪皺起了眉頭。

本來打算出擊前拿回自己房間的，卻完全忘了。雖然有用塑膠套包起來了，不過要是加速過頭的話可能會弄壞它。看了一下放模型的地方，利迪喃喃說：「算了。」

回去再確認就好了。跟美尋的約會也一樣，歸艦後要做的事越多越好。對可以這麼想的自己感到安心，利迪集中精神在維持編隊上。

前方是散布著無數殘骸與石塊的暗礁宙域。看著最新版的宇宙圖，伊安中隊避開障礙前往待機區域。作戰區域的「工業七號」，混在無數的宇宙漂浮物中無法辨識。

寂靜的房間內，只有老舊的柱鐘聲音迴盪著。那是讓人覺得應該是在舊世紀時所製造的木製柱鐘。

3

下午六點。聽著噹——噹——地迴響在房間內的報時音，少女——或者應該說奧黛莉·伯恩——走到窗邊，透過玻璃環視窗外的景色。嵌板式的人工太陽已經暗下來，附近一帶被黑暗包圍。設在庭中的戶外燈放出微微的光芒，雖然引來飛蟲，卻無法照亮廣大的庭院。好像在看著星光極少的宇宙一樣。

外緣的森林也沉浸在黑暗之中，看起來就只是暗度微妙不同的黑塊。沒有被風吹動，層層排列的樹木在靜止的黑暗之中沉默著，看起來非常地異質。或許因為這是看起來頗像地球的自然環境，所以反而突顯出連風都不起的密閉空間多麼不自然。街道的光亮、車子的噪音、人們的生活所醞釀出的喧囂……這些事物讓殖民衛星有人工大地的錯覺，所以宇宙殖民地一旦少了這些，就變回了普通的室內布景。覺得心裡變寒，奧黛莉把目光移回了室內。

古典的衣櫃、鏡台以及附天蓋的雙人床。可以搬去陽台的飲茶用桌子，上面放著紅茶茶壺與餅乾盤，陶製的器皿反射著柔和的照明光。這似乎原本就是準備給女性客人用的房間，窗簾與燈罩使用統一的華美花色，就算看久了也不會膩。房間應該已經好多年沒使用了，不過整理得令人沒有那種感覺，真不愧是畢斯特財團的豪宅。而且剛才還有服務人員俐落地送餐來，讓她享用了一頓迷你套餐。

而從小就吃旁人盡可能提供的「真貨」長大的她，很清楚地知道那不是調理包食品。一定是常駐在這間豪宅的僕人，或是與卡帝亞斯隨行的專屬廚師所準備的。雖然她也想過裡面會不會下藥，不過想到對掌中的小鳥沒必要做這種事，奧黛莉還是將這頓美食吃個精光。結果，填飽肚子的身體突然變得懶洋洋，使她現在還要忍著躺到床上的衝動，不得不說畢斯特財團的接待真是完善，又或是自己的神經其實驚人地粗。

她被帶到感覺如此舒適，也沒有感受到有人監視的房間，已經過了兩個多小時。「見到該見的人、說該說的話」這個目的是達成了，不過接下來呢？卡帝亞斯只是靜靜地聽著，沒有給予明確的答覆。辛尼曼與瑪莉妲他們的動向不明，不過既然知道自己與畢斯特財團接觸了，那麼一定會疑神疑鬼地進行交易。至少會考慮到自己被當成人質時的狀況，讓MS先待命吧！

如果因此擦出火花的話，卡帝亞斯就不得不把自己當人質了。她覺得盡早離開這棟房子，自發性地回到「葛蘭雪」上比較好，不過還沒確認卡帝亞斯的意思之前她不能回去。要是交易平安結束，她來到這裡就沒有意義了。而且，現在的奧黛莉也沒有自信，能夠獨自穿越這被黑暗森林所包圍的居住區，回到殖民星背面的港口。

奧黛莉從卡帝亞斯的風評，相信他是可以談的人，而不顧一切地來到他這裡，不過接下來的事她沒有考慮。說沒有時間想那麼多只不過是藉口，奧黛莉嘆了一口氣坐在椅子上。

喝了冷掉的紅茶，眺望牆壁上的油畫。油畫的背景看來像是地球的山岳地帶，上面畫有無數放牧的羊隻，以及毫無笑容的牧羊少年面向觀畫者。

少年率直的眼神滲出勞動的辛苦，同時也映出廣大的世界。奧黛莉突然想起巴納吉·林克斯這個名字，心中微妙地痛了一下。他不是奧黛莉喜歡的異性類型，甚至連臉孔都記不太清楚，只有那掌心的觸感清晰地留在肌膚上。不是因為大義，也不是因為忠誠，只因為感情的驅使一路跟來。那手掌的主人，與這幅畫上牧羊的少年有些神似。那看來乖巧，卻又毫無顧慮地追來的眼神──

「妳是誰都沒關係，說妳需要我。」

留在耳邊的聲音，撼動房間的寂靜劃過腦中。他在胡說什麼啊？到了現在她才感到意

外，奧黛莉微微地苦笑了一下。對見面沒多久，連底細都不知道的人說這種話實在太亂來了，但是那一瞬間，巴納吉的眼神是認真的。與畫中的少年一樣，眼神中有追求某些東西的渴望之光。如果不是刻意地說出要劃清界線的話，自己也許會被那股光芒吸引。之後他怎麼了？有平安地回到學校嗎？

「需要他……嗎？」

要是有那手掌拉著自己，自己就能馬上離開這裡了。當奧黛莉心裡被這種不負責任的想法動搖，不自覺地低喃時，門鈴宛如斥責她一般地正好響起，讓奧黛莉嚇了一跳。

她急忙矯正坐姿，說了聲「請進」。原本以為是服務人員來收茶具，但是木門外站的是卡帝亞斯‧畢斯特。感覺到皮膚因為緊張而緊繃，奧黛莉起身迎接畢斯特家的領袖。

說聲「打擾了」，走進房間的卡帝亞斯，目光先看向桌子。這是為了確認對客人的接待是否有不足之處，受過同樣訓練的奧黛莉看得出來。他來這裡之前應該跟服務人員談話，確認過用餐的狀況。奧黛莉先開口說：「十分美味。」這是她深知禮節乃守身之鎧的條件反射動作，不過露出微笑回答「合妳胃口就好」的卡帝亞斯臉上沒有一絲做作。就好像精悍的鷹微微傾首一樣，那是一抹讓人放下警戒心的微笑。

「與妳的同伴會合的地點，變更為『墨瓦臘泥加』這裡了。」

促請奧黛莉坐下，自己也坐在對面位置的卡帝亞斯，把手上的筆記型個人終端放在桌上接著說：「應該馬上就會到了。等到工作結束，我就會讓你們見面，請忍耐一下。」

這等於是宣告他沒有意思中止交易。雖然已經預想到了，不過一旦成為現實，她還是掩飾不了自己的失望，「可以請您重新考慮嗎？」發出的聲音是顫抖的。看著兩手在桌子下緊握的奧黛莉，卡帝亞斯只是沉默不語。

「這是為什麼？我聽說『拉普拉斯之盒』是為畢斯特財團帶來繁榮的生命線。卻要把那樣的東西託付給我們……」

「因為就算財團的繁榮繼續，世界卻完全腐敗，就無法挽回了。」

這是她意料外的話。看著卡帝亞斯毫無動搖的眼神，奧黛莉將他的話重複一遍：「世界，腐敗……？」

「和平與安定是不耐保存的東西。偶爾不送進新鮮的風，馬上便會腐敗。」

「您是指，戰爭可以讓世界活性化嗎？」

卡帝亞斯的瞳孔動了一下，笑容從嘴角消失了。這話似乎說中了。理解到這一點的腦中突然變熱，奧黛莉直視著卡帝亞斯的臉。

「我生在戰爭之中，看著戰爭長大，也看著許多將兵為了守護我而死。」

卡帝亞斯視線微微往下垂，淡淡地說：「我想也是。」那沉重的聲音聽起來像是對只能這樣活著之人的共鳴，也像是對自己的同情。奧黛莉感覺到心情往下沉，但還是把剩下的話說出口：

「……那實在是非常慘烈。會期待從其中誕生什麼，正是沉浸於和平之人的傲慢。」

「那麼，妳是否定自己的組織嗎？」

「我沒有否定。可是弗爾‧伏朗托是危險的男人。如果把『拉普拉斯之盒』交給他的話，又會有許多人死去。」

「弗爾‧伏朗托。是被人稱為紅色彗星……夏亞‧阿茲那布爾再世的男人吧！」

她自己知道自己的眼中充滿動搖。要辯解卻又說不出話，奧黛莉低下了頭。看著她一段時間後，卡帝亞斯慢慢地起身，走到面對黑暗的庭院的窗邊。

「沒有他的存在，『帶袖的』無法成長到軍事組織的水準。這是妳做不到的。」

「這點我承認，可是……」

她不認為急速成長為軍事組織是最好的方法。就算要改變現況，也有不同改變法。雖然真要說出口的話，也不過就是如此。這樣的自覺讓奧黛莉說不出口。她非常清楚以自己的立場否定戰爭、否定軍隊有多矛盾。不過這不重要，她只想說目前的走向很危險，卻沒辦法說

明是什麼危險。一想要正確地說明自己的直覺或感覺，她就什麼都說不出來了。這種焦慮感以及對自己無力的煩躁感匯成漩渦旋轉，讓她只能乾坐在這裡的身體顫抖。要是有不需話語，就能讓別人知道自己思維的方法的話——

「妳是聰明人，也有與立場相對應的責任感，不過還太年輕了。我了解妳的心情，然而這樣是無法說服人的，除非妳成為真正的新人類。」

短暫的沉默過後，卡帝亞斯說。但比起一語中的的諫言，奧黛莉更在意「新人類」這個詞，她抬起頭看向卡帝亞斯。

「您相信嗎？那個……」

「希望是必須的。然而為了讓希望延續，有時也必須流血。」

卡帝亞斯正面承受奧黛莉的視線回答，他銳利的眼神裡藏有暗淡的光芒。奧黛莉直覺到這男人是故意的。

看的不是眼前的得失，卡帝亞斯是看著更大的某些事物而行動的。他相信某些自己還看不到的東西，而打算開啟禁忌之「盒」。這理解中並沒有不快，奧黛莉心情輕鬆許多。她甚至覺得光是看到這眼神，來到這裡就已經有價值了。

「請回去吧。要是接收『盒子』的人是如妳所擔心的那種人，那麼無論如何『盒子』都

不會打開。

「……這是什麼意思呢？」

「因為有動過手腳。那可是匹悍馬啊。」

嘴角上揚，卡帝亞斯對桌上的筆記型個人終端做了簡單的操作後，把螢幕轉過來。奧黛莉看到映在上面的東西，不覺倒抽了一口氣。

「這是……」

「通往『盒子』的路標，或者該說是『鑰匙』……」

接著叫出數張圖片，卡帝亞斯說道。奧黛莉現在才想到，他的瞳孔顏色與畫中的牧羊少年很像。

※

「嗳，你就是巴納吉對吧？巴納吉・林克斯。」

毫無顧忌湊上臉來的女孩，口中飄散著酒精的味道。巴納吉自覺他的臉變僵了，不過仍然低聲回答……「是啊。」

「我有聽說今天早上的事喔。你偷了迷你ＭＳ，墜落在公園對吧？好厲害喔，說說是什麼感覺嘛。」

帶著迷濛的眼神，女孩把手往坐在沙發上的巴納吉大腿一放，並且將曝露的肩膀靠過來。雖然從穿著坦克背心的胸口可以看到乳溝，不過巴納吉沒有什麼特別的感覺。頂多是無心地看著長了明顯黑斑的肌膚，心中想著：近距離看起來不太清潔。灌了一口杯子裡的可樂，稍微調整了一下坐的位置，巴納吉連眼神都沒有轉過去地回答：「沒有什麼……好說的。」「哇──真殺。好酷喔！」女孩子的尖叫聲，與充斥在寬廣客廳中的高分貝音樂相乘，刺激著耳朵。

「你不是乖，而是擺酷啊。」

「怎麼啦，艾絲塔。妳跟他已經變成朋友了？」

配合音樂擺動腰肢的紅髮女孩，在名叫艾絲塔的女孩所在的另一側坐下。反作用力使得可樂灑了一些出來，不過紅髮的女孩看起來毫不在意，用打量的眼神看著巴納吉。被兩個女孩夾在中間的巴納吉，縮著身子喝著不想喝的可樂。他感到厭煩。不管是紅著臉的女孩們，還是緊貼在手腕上的體溫，以及節拍很快的音樂，甚至是沉積在空虛的噪音與人群的悶氣之中，只能漫然地消磨時間的自己──

眼前有十多位男女喧鬧著，配合音樂搖擺身體，喝著含有酒精的飲料。雖然只是啤酒，或是威士忌透可樂之類的東西，不過已經夠讓十幾歲的未成年人恍神了。好像也有人使用合法藥物，廚房櫃檯裡隱約可以看到一名金髮女孩眼神不太對勁。聚在陽台的人抽著於，門戶緊閉的房間裡也漏出煙霧。那聞起來比香菸更黏膩的味道，恐怕是大麻之類的東西。

聽說私立學校的人平常表現得很好，所以一亂起來就很誇張，現在看來的確沒錯。要是這家的主人，米寇特的雙親看到這種慘狀必定會翻白眼，不過幸好他們與小兒子一起出去旅行了。也因此，當剛才米寇特的雙親打電話回來時，所有人都屏氣看著她的背影。

今天米諾夫斯基粒子的電波干擾很嚴重，與他們去旅行的殖民衛星的通話馬上就結束了，不過態度冷靜地報告家中一切平安的米寇特毫無一絲困惑。看到她放下電話的同時吐出舌頭，接受所有人的歡呼那樣子，會讓人懷疑她是已經習慣做這種事的輕浮女孩。尊敬身為工廠廠長的父親，出入工專還不猶豫的爽朗女孩，從那一瞬間開始在巴納吉心中變成了別的生物。習慣現場的氣氛，與兩、三名女孩在家庭吧台的櫃檯裡傻笑的拓也，現在看起來也只是群聚在這間房間裡，令人不快的種子之一。

這也不是巴納吉第一次參加這種場合。在全體住宿制的工專裡，隨便找一個人的房間開起類似派對的聚會算是家常便飯，就算不能像拓也那樣百分之百融入，平常的巴納吉也有自

信可以盡量配合周遭的氣氛。不是因為對手是私立學校的不同人種；昨天以前他可以理所當然地埋沒在日常之中，然而現在這些時間看起來卻都褪了色。他感覺到原本雖然有點不順，不過轉起來沒有問題的齒輪，從今天早上開始就不合，現在已經完全卡住了。

是這些事讓巴納吉焦慮、煩躁，不應該把錯推到周圍的人身上——巴納吉還沒有失去這樣思考的理性。

所以他張開看不見的防禦壁，徹底當朵壁上花，不過那些灌了酒精而鬆弛的腦袋似乎體會不到他的用意。被有如暴風的節拍以及令人不快的體溫包圍，巴納吉感到心中累積的壓力不斷地上升。果然不該來的——有一部分的自己在督促自己快點離開這裡，也有一部分的自己發出警告——要是走掉的話，真的會無處可歸。最後，心中只剩下自責的念頭：為什麼要夾著尾巴逃回來？

是因為會毀掉自己的未來？還是因為被回了那句「不需要」？自己對於將來明明就沒有明確的願景，也很清楚自己沒有受人需要的力量，是自己的狡詐迫使她說出那樣的話——

「你在我們學校還挺有名的喔！說是有個滿可愛的男孩子在工事。」

後來擠進身邊的女孩看著巴納吉的眼睛說道。因酒精而濕潤的瞳孔，鬆弛得令人懷疑是不是戳一下就會崩解。想起那堅毅的翡翠綠瞳孔，巴納吉感覺兩者不像同樣身為人類的眼

神，不過他對產生這種感覺的自己感到不愉快而保持沉默。

「你是轉學生吧？之前待在哪一座殖民衛星？」

名為艾絲塔的女孩，將戴著手鍊的手放在巴納吉的膝上。聞著她那混有披薩味及酒味的氣息，巴納吉對自己說：這就是日常生活。在私立學校有名，在讓學生生活不至於貧乏的程度下與她們來往的話。然後珍惜玩夠本的錯覺，成為數萬名亞納海姆公司的員工之一。這就是你害怕會毀掉的將來。

他想起故鄉。走錯路的人們，下場就是那樣。母親不是也常常說嗎，要他成為了解平凡人生有多麼偉大的大人——可是，面對心中不斷湧出的話語，巴納吉反駁了。每當母親如此教導我的時候，我都會感覺到「脫節」。就好像被矇起眼睛，從某些東西旁邊被帶離。而今天，那朦眼布似乎滑開了一點。所以他一瞬間看到之前看不到的，不會感覺到「脫節」的世界。在意志堅定的翡翠色瞳孔後，在獨角獸的織錦畫，以及有獨角獸之角的MS身後。

他感到呼吸困難。繼續待在這兒會不能呼吸；回去吧。那麼，要到哪裡才能呼吸？你的棲身之所在哪裡？這聲音與重低音的節拍混雜在一起，與女孩尖銳的聲音相乘。「不要那麼安靜，開口說些話嘛。」「啊，你該不會有女朋友了？」「真了不起，這麼安分啊～」「喂，艾絲塔，他杯子空了，快幫他倒。」……

「別管我!」

窒息的恐懼感,直接轉化為高分貝的音量爆發出來。而因為他同時站了起來,正想倒飲料的艾絲塔的手被他順勢撞開,掉落地板的瓶子撞上桌腳,碎了一地。加上兩位女孩一起發出尖叫,周圍的目光集中在巴納吉身上只是時間上的問題。

不知道是哪一個傻瓜很好心地關掉了音樂,使得客廳的氣氛糟糕到無法挽回。艾絲塔開始撇嘴啜泣,另一個女孩冷冷地看著巴納吉說:「這人是怎麼回事……」聽見別的聲音接著冒出來,「那傢伙是誰啊?」「感覺真差。」再看到幾個男人的眼神變得險惡的巴納吉,低頭看向艾絲塔。他想要向她道歉,不過看到她不去收拾破掉的瓶子,而像小嬰兒一樣哭泣的樣子,心中又充滿了「感到歉意真是愚蠢」的想法。隨妳去哭吧,他想著。

「所以我才說不要叫工專的人來。」

有人這麼說。巴納吉裝作沒聽到,不過家庭吧台裡傳出威嚇的聲音:「嘎?是誰說這句話的!」背對見他劍拔弩張的模樣而起身的女孩子們,拓也從櫃檯裡探出身子瞪著全場。

「喂,巴納吉!快道歉!」

在越來越險惡的氣氛之中,米寇特穿出人牆叫著。從聲音中可以聽出,她沒有多餘的心思去搞清楚來龍去脈,只是在意旁人的眼光。這句話使巴納吉最後的理性也被趕跑,一言不

發地離開現場。

「喂，巴納吉！」拓也叫著自己，不過他無視呼喊離開客廳。米寇特的家在大樓的最上面兩層，爬上室內的樓梯就會走到屋頂的庭院。巴納吉爬上那樓梯前往屋頂的理由，只是因為樓梯口比玄關近一點。總之他有必要盡早出去外面，替阻塞的肺部送進空氣。

大樓是亞納海姆公司所有的，環繞著支撐人工太陽的柱子根部建造。與直達上空人工太陽的巨大支柱比起來，感覺好像只是根部貼著一點點建築物，不過建築的高度有十層高，而且有越往上層離心重力越低的特徵。在客廳所在地的九樓還感覺不出程度的差異，不過在十樓接近0.9G，到了屋頂重力更低。

先不管低重力可以防止老化、促進健康的說法是不是真的，不過以富裕階層為銷售對象的大樓大多會以此為基準做隔間。米寇特的家也不例外，在低重力的樓層有寢室與健身房，不過這對喝了酒的那些人來說是最好的遊樂場。斜眼看了看放著震耳音樂在健身房大吵大鬧的少年們，巴納吉趕往屋頂。途中，他突然在意起外面的狀況，從樓梯間的窗戶看向地面。

跟想像的一樣，轎車型的高級電動車駐守在大樓的玄關前。有皮製座椅，還有最高級的音響、冰箱，連冰葡萄酒都有的畢斯特財團轎車。把自己從「蝸牛」送到工專之後，就像保鑣一樣纏著不放，令人討厭的車。雖然身處低重力，巴納吉卻覺得心情變得沉重，發出「嘖」

的一聲離開了窗邊。

理事長指示我們要保護你的安全——坐在轎車上，兩名散發出獵犬的精悍與規矩的西裝男性，完全不接受其他的邏輯。就算對他們說你們很煩，給我回去，他們沒有主人的命令也不會有動作吧。卡帝亞斯‧畢斯特，那個權力像空氣一樣環繞在身上，妄自尊大的大人。一想到現在還逃不出他的掌心，就覺得呼吸越來越困難，巴納吉三階當兩階地爬上樓梯。在屋頂的樓梯間擁抱的情侶，彷彿在心裡罵他電燈泡般從他身邊經過。

「喔——所以那些人在監視啊。」

米寇特透過樓梯扶手的間隔看著樓下的轎車，一邊如此說道。她的背影說著，她雖然了解事情經過了，不過還沒有原諒他。巴納吉把雙手插進外套口袋：

「派那麼顯眼的車來，根本是在惹人嫌嘛！」

他嘟著嘴巴說，然後把視線避到聳立在背後的人工太陽支柱。聳立在屋頂的中心，穿過雲層直達三公里以上高度的支柱，從途中融入黑暗之中，成為遮住星空的影子。當然，那不是真正的星星，而是在對側內壁點亮的街燈所造出的星空。

支柱以一定間距設置在內壁的各個地區，支撐著縱貫殖民衛星的人工太陽——不，人工

太陽的柱子位在中心軸的無重力帶，因此應該說是固定著比較正確。大樓的屋頂像年輪一樣繞著根部，每個區域用矮樹牆隔開，讓所有人能夠隨自己的意思做分配。以米寇特的家為例，其中一半是泳池、一半是家庭菜園。

在這像是切開的年輪的屋頂一角，米寇特與拓也已經向他問話問了足足有十分多鐘。這故事有很多令人不願回顧、難以啟齒的地方，不過面對正在氣頭上的兩人，他也沒有能力去粉飾內容，巴納吉只有實話實說。果然心裡話說出來會比較好過；面對在派對中途離席來探望他狀況的兩人，幾乎爆發的內心壓力也多少沉靜下來。想起那位叫艾絲塔的女孩，巴納吉內心也覺得對她過意不去——結果他的心煩似乎也只有這種程度。這麼一想，今天一整天所發生的事突然失去現實感，只剩下穿透掌心的空虛感。

「不過啊，真棒。卡帝亞斯理事長可是財界的大人物吧。他是怎麼樣的人？」

即使如此，拓也開口一副不關己事的樣子，又讓巴納吉不愉快，覺得這傢伙完全沒搞懂狀況。「沒什麼，只是普通的大人，看起來一副很了不起的樣子罷了。」巴納吉用僵硬的聲音回答。「嗯，因為他還不是普通了不起的關係吧。」拓也打著哈欠說。

「可是，也因為這樣，你丟下了那個叫奧黛莉的女孩，所以你也只能老實認輸了吧。」米寇特的話中帶刺，令巴納吉一下子喘不過氣。「什麼啊⋯⋯」巴納吉硬擠出聲音，米

寇特放開扶手轉過身來…

「忸忸怩怩的，還遷怒到我朋友身上，真是沒男子氣概。既然這麼在意的話，現在就去把她搶回來啊，傻瓜。」

巴納吉找不到話可以回。不等他反應，米寇特頭也不回地走向樓梯間。巴納吉腦中馬上浮現「女孩子大概都會這麼想吧」的理解，不過還是出聲了：「哪有這麼簡單！」空虛的抗議被米寇特的背影彈開，掉落游泳池的水面而四散不見。

「不要生氣，她那是在吃醋。」

看著米寇特穿過樓梯間的門，拓也開口了。聽到意料之外的話，巴納吉反問：「嘎？你在說什麼？」

「你也挺遲鈍的。算了，別在意，那的確沒有那麼簡單。」

「什麼啊？」

「可能會被開除啊。畢竟米寇特是工廠廠長的女兒，看她那樣子，可沒有吃過苦。跟我們不一樣。」

拓也邊打嗝邊說著。雖然酒精使他滿臉通紅，不過他的眼神看起來比平常來得清醒。

「只要乖乖地熬到畢業，就可以成為亞納海姆的正式員工了。這對我們這種人來說是獨

一無二的好機會。不要因為意氣用事而搞砸了。」

微溫的風吹著茶色的頭髮，拓也的側臉看著殖民衛星的夜景這麼說著。這一瞬間，巴納

吉突然感到⋯啊，這傢伙已經是大人了，而說不出話。他感到與拓也之間，出現了從某些角

度來說，比米寇特隔絕得更徹底的牆壁，同時也感覺到周遭的世界離自己遠去。

自從遇到奧黛莉・伯恩之後便忘掉的那股熟悉的感覺──「脫節」的感覺。巴納吉感到

胸口疼痛、呼吸困難，而把視線從拓也的側臉移開。靠上扶手，眼神移向街燈及電動車的光

芒所畫出的幾何學圖案。財團的轎車停在與剛才看到時一樣的地方不動。

巴納吉緊握握扶手，仰望巨大支柱後方，月球那一側的氣密壁。白天的擴張工程使得氣密

壁變得更遠，幾乎被厚厚的空氣層與雲層所包覆，沒有辦法看到通往「蝸牛」的閘門。

※

下午七點，等待的人準時現身。

「歡迎來到『墨瓦臘泥加』。我是畢斯特財團領袖，卡帝亞斯・畢斯特。」

走出電梯的一行人，大概沒有預料到會是領導人親自迎接吧。所有人都倒抽了一口氣，

不過卡帝亞斯注意到四個人之中，只有滿臉鬍子的男人早一步從震驚中恢復，並且探視四周的狀況。

這個男人就是船長，「帶袖的」所派來的搬運工首腦嗎？他正在確認之時，那布滿硬鬍鬚的嘴巴動了，「我是『葛蘭雪』的船長，斯貝洛亞·辛尼曼。」同時伸出他關節很醒目的手。卡帝亞斯也握住他的手，很清楚地判斷出這是經過一番磨練的軍人之手，不然就是曾經歷過長期的俘虜生活。

「居然是領導人親自出迎，令我們萬分驚惶。」

「這可是寄託著財團的命運。不能假手於人。」

互相注視對方眼神交談之後，辛尼曼從老舊的皮外套口袋中拿出親筆信。看到上面有摩納罕·巴哈羅與弗爾·伏朗托的簽名，卡帝亞斯看著與辛尼曼同行的三名男子，開口問：

「全都到齊了嗎？」辛尼曼眉毛都沒動一下…

「有幾個人留在船上。或者要列名單……」

「不，不用了。」沒有表現出任何與「她」有關的反應，卡帝亞斯給他的第一評價是不好對付的男人，同時把親筆信交給站在背後的賈爾。「請，我來帶路。」卡帝亞斯對一行人投以微笑，帶頭走在長長的走廊上。

位於「墨瓦臘泥加」回轉居住區的辦公棟，有便於行走的離心重力作用著。如同辦公室一般毫無裝飾的裝潢，與同樣位於居住區內的畢斯特豪宅比起來簡直像是不一樣的世界，不過就安全措施這點來說無可挑剔。雖然到這裡就要接受好幾重檢查，但對手可是「帶袖的」送來的精銳，卡帝亞斯壓根不會去想要招待他們去豪宅休息。

也因為「她」的關係，使得他們互相疑神疑鬼的。所以卡帝亞斯改變會面地點，以期確保安全。他看了一下跟在背後的賈爾，用只有他聽得到的音量問：「港口的狀況如何？」賈爾的高大身軀立刻跟上，低聲回答：「沒有問題。」

「出船外的人員也回到船上了。」雖然不清楚船內的狀況，不過應該是為了預防萬一在待命著。」

這是為了監視「葛蘭雪」而守在港口的連絡人員的報告。下船找「她」的人員也回到船上了……也就是說，辛尼曼確信「她」在這裡。為了預防萬一而待命中的，是埋葬隆德‧貝爾巡邏小隊的MS吧。打算看對方的態度，決定在哪個時機把「她」還給對方的卡帝亞斯，將注意力放在背後的辛尼曼等人身上。此時，賈爾突然問：「要把保護那名少年的警備人員叫回來嗎？」這個問題讓卡帝亞斯一下子反應不過來。

既然「帶袖的」的追兵已經回到船上了，就沒有必要再派人保護巴納吉‧林克斯。「再

等一下吧，沒人能保證殖民衛星裡沒有他們的協助者。」側眼看著賈爾聽到這句話，無言地點了一下他的光頭，卡帝亞斯在記憶中追尋幾小時前擦身而過的少年面孔。

對自己明知道總有一天得見面，卻一直以工作為藉口拖到現在的虛偽加以嘲笑，而偏偏在今天突然出現在眼前，那張素有因緣的面孔——想起那比照片要來得成熟的臉，卡帝亞斯在心中苦笑，想著自己一定被討厭了吧，居然能說出那麼死板的話。這就是男人的粗心吧。

不管累積多少經驗、得到多麼強的力量，在那一瞬間都會變得無力。感覺被與自己相近的眼神看穿一切，而感到害怕……

在清場之後的辦公大樓走廊下，安靜得只有數人份的腳步聲。在前往準備好的房間，開始進行決定財團命運的這一小段時間中，卡帝亞斯一直在面對著自己人生的疙瘩。

<p style="text-align:center">※</p>

下午七點四分，米諾夫斯基粒子所引發的電波干擾從一小時前開始加劇，現在連對物感應器都被干擾了。沙波亞處於潛在太陽電池板背面的「吉拉・祖魯」駕駛艙裡頭，完成了不知是第幾次的重置作業。

就算讓系統重開機，對物感應器還是沒有恢復。沙波亞瞪著全是雜訊的感應器視窗，用力地敲擊線性座椅的控制面板。只是單純的電波干擾，居然會讓對物感應器失靈，這一定有問題。對物感應器，就算米諾夫斯基粒子濃度已達戰鬥濃度，還是可以偵測半徑二十公里才對。雖然這在宇宙中是可以在一瞬間拉近的距離，不過在這樣的監視任務中很重要。而它會無法使用，只有可能是米諾夫斯基粒子的濃度增加，或是感應器的防護裝置故障了。

「真是的，都是因為用便宜貨的關係……！」

除非刻意散布，否則米諾夫斯基粒子濃度沒有理由上升到可以讓對感應器失靈。沙波亞完全以為原因是後者，自言自語抱怨了起來。雖然不完全，不過「帶袖的」還是有足以稱為軍事組織的規模，也可以像這樣使用新型的MS，不過資金方面有很大的問題。大半裝備都是由舊軍隊沿用下來的，補給品也不能算是充足。雖然是新型MS，「吉拉‧祖魯」卻依然使用arm laycer式的球型操縱桿，這也是為了沿用舊型機的OS。明明這東西因為很容易讓手掌脫離操縱桿而頗受惡評，聯邦軍早就已經不用了。

就是因為處於這樣的狀況，所以才對畢斯特財團奇怪的要求寄予一絲希望，沒想到在交易要開始之際，感應器居然故障了。沙波亞把注意力集中在四方展開的小型監視器的影像上。既然這樣，只能靠光學感應器的影像情報──也就是自己的眼睛。透過全景式螢幕環視

比實景亮的CG星空，正打算吸一口軟管式包裝的咖啡時，白色的光芒從視野中閃過。

「迷你MS？……不，不對。」

以迷你MS來說噴射光太強了。為了觀察發出光芒的漂浮岩塊，沙波亞輕踩一下踏板。

小型監視器的性能沒辦法觀察，讓機體稍微往前移，用主監視器去看比較快。慎重地移動操縱桿，沙波亞讓潛伏在結構材縫隙中的「吉拉‧祖魯」移動到電池板的凸起端。機體的頭部從電池板的背後伸出來的瞬間，突然有巨大的物體從頭上掠過，接近警報響徹駕駛艙。

「什麼……!?」

他立刻把頭縮起來，機械臂伸手去碰掛在腰部的光束機槍。一架背後有噴射機組的MS從「吉拉‧祖魯」的頭上飛過。距離不到一百公尺，似乎處於慣性飛行中，推進器沒有閃。

不需要用CG去跟資料做比照，沙波亞觀察了從超近距離擦身而過的機體細部構造。

光束步槍保持在隨時開火位置，看來緩慢移動的中藍色機體。以直線條構成的人型，是地球聯邦軍的可變式MS。比對結果是RGZ-95，聽說集中配發在隆德‧貝爾的敵機──

「居然這麼近……！」

他全身直冒汗，心跳也突然變快。一方面在內心罵自己眼睛在看哪裡，同時用駕駛員的眼光觀察巧妙地接近的敵機。沙波亞手伸向通訊用的控制器。不管米諾夫斯基粒子濃度多

高，在二十公里距離內都可以傳送聲音。必須在被敵機發現前回報「葛蘭雪」，然後不管要

戰要逃，都必須考慮下一步要怎麼走。不過在他快要碰到控制面板時，他的指尖凍住了。

漂在周邊的岩塊飛出一架又一架閃著噴射光的MS。他們出現在小型監視器的畫面中，

然後散往四面八方，以包圍「工業七號」的方式散布。RGZ－95四架、RGM－89兩架，光

是確認的機體便有六架。沙波亞看到其中一架掠過小型監視器的連接線，在「吉拉・祖魯」

的上方定位，心情跟著陷入絕望。

「這些傢伙是怎麼回事……」

不可能是訓練。這些MS，是慢慢提昇米諾夫斯基粒子濃度，躲在宇宙漂浮物的後頭潛

進來的。這必然是作戰行動——而且還是以幾中一個中隊的戰力為前鋒，包圍殖民衛星的大

規模作戰行動。既然布下這麼多架，可以想見後援部隊也在進軍中，而更後面可能還有艦隊

待命。一定是有確實的情報，有敵人確定存在的根據，才會動用這種規模的戰力。

被耍陰了。雖然沙波亞幾乎如此確定，不過卻遲遲沒碰通訊控制器的面板。與自己的距

離只隔著一道太陽能電池板的RGZ－95，只要它還在這裡，就無法進行無線通訊。現在由

於太陽能發電的微波加上米諾夫斯基粒子，得以隱藏「吉拉・祖魯」的熱源，但只要進行無

線通訊，自己的存在就會被敵人發現，然後立刻被測出電波發信的方位，不管怎麼逃都會成

為光束步槍下的犧牲品。

要先出手嗎？放在球型操縱桿上的手指顯得僵硬，沙波亞自問自答：不行。就算打下眼前這一架，也會被其他敵機圍剿。這只是告訴敵人「帶袖的」正在潛伏中，讓「葛蘭雪」陷入危機。就算連絡上了，要是失去脫逃的機會就沒有意義了。

那麼，該怎麼辦？就在他不斷重複同樣的思考之際，因慣性而流動的敵機經過頭上，沙波亞下意識地縮起脖子。放在球型操縱桿上的手指使力，「吉拉・祖魯」扣住光束機槍扳機的機械手動了一下。大概是敵機的腳尖勾到小型監視器的線，視窗上的畫面出現雜訊。

不要發現啊。沙波亞交握住顫抖的雙手，向從來沒有相信過的神祈禱。

<div align="center">※</div>

瑪莉姐感覺到沙波亞的緊張了。更正確地說，是從滯留在殖民衛星內外大量的人群中，突然感覺到熟悉的氣息高漲。

在「葛蘭雪」的機庫甲板，被固定架固定住的「剎帝利」駕駛艙內，瑪莉姐透過厚實的裝甲聽到沙波亞的氣息，同時感覺到冷得令人感覺刺痛的複數思緒逼進。搭載於機體上的精

神感應裝置讓感應波增幅，她有感性擴大的自覺，不過直刺進毛孔的寒冷與電力的回饋感不同，而是更鮮明，如同無數蛇類穿進皮膚下蠕動，生理上的不快感。

在那寒冷的不快感之中，混著她認識的體溫，讓她得知恐懼的沙波亞思緒位於何處。瑪莉姐脫掉太空衣的頭盔，將自己的感覺解放至四方。穿過殖民衛星居民所放出的繁雜思緒，接收從外面直衝進來的思緒，緊閉的雙眼慢慢睜開。

「敵人來了……！」

這不是曖昧的預感。瑪莉姐開啟「剎帝利」的反應爐，緊握住球型操縱桿。「剎帝利」的單眼發出光芒，機體微微抖動。

※

「……也就是說，不是給我們『拉普拉斯之盒』本體，而是給我們開盒的鑰匙？」

他不打算全盤相信辛尼曼那一臉茫然的表情。在那歷經磨練、粗線條的軍人外表下，隱藏著精打細算的內心。一邊喝著混白蘭地的紅茶，卡帝亞斯回答：「是的，有什麼不滿的地方嗎？」「與其說是不滿，不如說是不懂。」辛尼曼抓抓頭，回答的表情滿是疑惑。

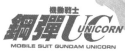

「因為，畢竟我們連『拉普拉斯之盒』是什麼都不知道。」

說話的辛尼曼背後，站著一名看起來像是保鑣，金色短髮的男性。自稱布拉特‧史克爾的男人，沒有依招呼坐上沙發，正與其他兩人一同射出警戒的眼光。當然，卡帝亞斯的背後也有賈爾與他的部下們不著痕跡地注意著布拉特他們的舉動。隔著桌子構成危險的相似構圖的男人們，正是這間接待室中互相猜疑的具現。雙方沉默，連眼神都沒有交集，卻又非常在意對方的存在——

在這間除了觀葉植物之外連一張畫都沒有，非常單調的接待室會面約五分鐘。這名叫做辛尼曼的男人還沒有真正開口，眼神也飄忽不定。卡帝亞斯覺得在這狀況下，他也不想公開自己的底牌。他想看這名難以對付的男人本質如何，真正的「眼神」是什麼樣子。

「不過，『帶袖的』高層也認同『盒子』的價值，派你這樣的好手過來了。」

把些微的焦慮隨著紅茶一起喝下，卡帝亞斯揮了揮輕刺拳。辛尼曼的臉皮露出機械式的苦笑說道：

「我只是跑腿的。由我們組織的現況來說，是不會讓跑腿的人擔任重要的任務。」

帶著笑意的眼睛裡隱藏著淺黑色的光芒。卡帝亞斯才心想⋯有反應了，那隱約的光芒馬上消失，辛尼曼懶洋洋地把背靠在沙發上。

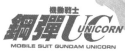

58

「眼前有餌吊在那裡時，是不會有閒情去詳查的。會不禁一口咬住不放。所以，要是裡面有毒，或是牽著釣鉤的話……」

笑容從辛尼曼臉皮上消失，眼神再次透露出光芒。在挨了一記借力使力之後，又遭遇這記奇襲，讓卡帝亞斯清楚地聽到自己心跳加速的聲音。

「上頭會很失望吧。」辛尼曼笑了笑，那股連背後的賈爾都因而擺出應對架式的殺氣瞬間消失。「不過，就算這樣，面對知名的畢斯特財團，我們也不能怎麼樣。」

那笑臉看起來吃過不少苦，也有點自卑感，不過他的眼神已沒有笑意。要是打什麼鬼主意，我會殺了你——他眼中的光芒這麼說道。這就是這男人的「眼神」，辛尼曼這名亡國軍人的本質。卡帝亞斯嘲笑著被反咬一口的自己，嘴角露出一抹笑。這樣就好，這樣我也可以進入主題了——

「船長，你相信新人類的存在嗎？」

把紅茶杯放回桌上，卡帝亞斯說道。辛尼曼那堅如磐石的眼神動搖：「這個嘛……」他的語氣帶有疑慮。

「身處戰場時，我是有感覺到過只能這麼解釋的力量。」

那不想正面回答的曖昧態度，讓他的鬍子臉看起來親切許多。得到報了一箭之仇的滿足

感，卡帝亞斯笑道：「力量啊。不愧是感受過的人所說的話。」

「宇宙世紀首屈一指的政治思想家，吉翁‧戴昆所提倡的新人類理論。那的確是『力量』沒錯。上宇宙的人類，為了適應廣大的空間而引發自己的潛在能力。擴大認知能力、直覺力、洞察能力，可以讓自己與其他人毫無誤解，互相理解。這是人類的革新……『新型態的人類』的胚胎期。所以人類必須離開地球這個搖籃。宇宙居民應該自覺到自己是次世代人類的基礎，在宇宙深淵中找出未來……然後，那場戰爭發生了。」

疑惑從辛尼曼的眼神中消失。回看他慎重的眼神後，卡帝亞斯繼續說著：

「一年戰爭。宣布宇宙居民獨立的吉翁公國，與地球聯邦正面衝突的那場戰爭……主導戰爭的，是暗殺了吉翁‧戴昆，坐上公王位置的薩比家，不過吉翁之名卻成為國名而流傳。不只是名字，吉翁主義的核心思想也傳遍世人。可以說就算戰爭結束了，聯邦也一直畏懼著這股看不見的『力量』。告發殘留在地球上那些特權階級的『力量』，讓如同棄民的宇宙居民覺醒的『力量』。同時還是逆轉地球與宇宙的權力鬥爭，有可能顛覆聯邦持續百年的支配體系的『力量』。

　這十幾年，聯邦專注於與這股看不見的『力量』戰鬥。流放可能是新人類的人物，禁止新人類相關思想的書籍出版。另一方面雖然造了新人類研究所這種公立機構，不過那是瘋狂

科學家的人體實驗場。只不過是抽出新人類作為兵器的那一面，進而生產人工強化過的駕駛員。」

他看到辛尼曼的撲克臉產生些微動搖。他那已亡的國家，比聯邦早一步製造了新人類用的兵器——精神感應裝置。如果人工附加新人類能力的研究有進展的話，也許他也看過「人體實驗」的實際例子。卡帝亞斯的眼神往下移，當作沒看見辛尼曼的動搖。

「這過度的壓迫使得軍閥得以抬頭，也引發了格利普斯戰役這場內亂。加上兩次新吉翁戰爭……聯邦雖然異常疲憊，不過只要學術上沒有對新人類的存在加以確實的定義，聯邦有著可以獲得最後勝利的強力夥伴，你知道是什麼嗎？」

「時間嗎？」辛尼曼立刻回答：這男人果然敏銳。「沒錯。」卡帝亞斯露出微笑。

「人心很容易改變，大眾非常健忘。疑似新人類的人的確存在。可是他們只有使用那如同超能力者般的預測能力，以傑出駕駛員的身分記在歷史之中。以吉翁・戴昆那『不帶誤解而相互理解』的定義來說，他們是最扯不上關係的一群人。總是只追求結果的大眾，對於只能展現可能性的新人類已經感到厭倦。新人類這名詞變得跟擊墜王同義，現在只有戰記電影跟小說會提到。對像樣的政治家跟學者來說，這甚至是禁語。」

更何況，這也不是在這種場面該認真討論的話題。卡帝亞斯從辛尼曼的表情感覺到他急

著聽結論，張開用紅茶潤過的嘴繼續說：

「吉翁主義就這樣失去內容，宇宙居民要求自治權的運動也荒廢了。就好像舊世紀的資本社會戰勝共產主義一樣，地球聯邦封殺了吉翁思想這瓶毒藥。可是，接下來呢？只剩名為安定的閉塞。宇宙居民的階級鬥爭沒有得到整頓便消散了，聯邦政府繼續著堅固的支配體系。在吉翁共和國於宇宙世紀0100年時交還自治權之後，人們會連吉翁之名都忘記吧。

你們想在事態演變成這樣之前起事，而我們對於這樣的未來也感受不到魅力……」

長話說完，卡帝亞斯喝光了剩下的紅茶。一動也不動看向自己的辛尼曼，突然低下頭，顫動肩膀笑了起來。

笑聲越來越大，演變成仰頭大笑的聲音響徹室內。在布拉特他們露出一絲疑惑表情時，辛尼曼愉快地說道，「原來如此，也就是說雙方的利害一致啊。」並拍了一下膝蓋。

「所以，要對寧靜的水面丟入石塊……這就是畢斯特財團託交『拉普拉斯之盒』給我們的真正目的嗎？」

充滿笑意的眼神中，閃現一股帶有殺氣的光芒。而卡帝亞斯報以微笑當作回答。

「不過，這樣好嗎？把『拉普拉斯之盒』交給我們的話，財團可能會失去與聯邦政府的共生關係。」

「商業行為總是伴隨著風險。」

「的確。你交給我們的東西……不管是盒子還是鑰匙，上頭夾帶著發信器，進而抓出我們據點的可能性也不是零。」

「這可是免費贈與的。要是不相信，請盡管回去。」

「別生氣，以前的人不是也這麼說過嗎？不用錢的東西最恐怖。」

雖然露出放鬆戒心的微笑，其實卻以更加堅硬的表皮覆蓋全身；卡帝亞斯再次體會到這男人真難對付，看著辛尼曼的眼睛。

「我是不認為身為畢斯特財團領袖之人，會幫忙演這種猴戲。不過做這種工作總是變得越來越疑神疑鬼，而且我曾經這樣撿回一條命，所以想改也改不掉。」

說話雖然粗俗，不過銳利的眼神直視而來。我不相信這單純是商業行為，給我說真話。

是這意思吧？卡帝亞斯嘴角露出微笑，說：

「你是聰明人，也很有膽識。」

這無疑是真心話。「多謝誇獎。」辛尼曼也直率回答。

「可是，我不能在這裡全盤托出。畢竟這可是危險的東西。」

「既然是擁有可以顛覆聯邦之力的東西，這也沒錯……」

「我不是看著腳邊這麼說的。這是事實，那東西有改變未來的力量。」

辛尼曼瞇起眼睛，站在背後的布拉特等人也浮現緊張的表情。由於提到最重要的未知事

項，「盒子」的內容，感覺到他們繃緊神經，卡帝亞斯慎重地繼續說：

「不，應該說它有力量取回原本應有的未來。可是，這不是什麼人都能控制的。要是弄

錯用法，它可是有毀滅全世界的魔力。」

「所以，總之先給我們鑰匙試一試……是這個意思？」

「人要相信別人是很難的。只有行動與結果，可以證明其人的資質。要是你們有能辨識

世界之理的力量最好。」

「辨識世界之理的力量……簡直像新人類一樣。」

辛尼曼如同在確認自己說了什麼話一般慢慢說道。好答案，卡帝亞斯回以肯定的微笑。

「反過來說，如果是只堅持一件事的狹隘主義者，則不會看到『盒子』的內容。」

辛尼曼呼了一口氣…「一件事是指…？」「這個嘛，好比說……」卡帝亞斯摸摸下巴，

接著看向辛尼曼的雙眼…

「吉翁的再興。」

眉毛的抖動，是他唯一的反應；辛尼曼把瞬間膨脹的感情壓在表皮下，姑且報以無言。

卡帝亞斯也閉口。雙方互相窺探對方眼底的沉默降臨接待室。

下一句話，將會決定這男人的價值。卡帝亞斯等待著辛尼曼的反應，卻因為電話聲突然響起而讓他在內心失望地咋舌。看見辛尼曼的注意力轉向電話，自己也只好跟著把眼光移向那邊。

現在打來這間房間的電話，不會是小事。卡帝亞斯保持平靜，看著接電話的賈爾背影。賈爾看來沒有被動搖，不過掛上電話轉向自己的臉龐卻透露出硬壓下來的緊張神色。卡帝亞斯向辛尼曼打聲招呼之後離席，在房間的一角與賈爾湊著臉說話。

「司令部區塊打來的。隆德・貝爾的船要停靠在『墨瓦臘泥加』。」

來了嗎。心中一方面早有準備、一方面卻又覺得怎麼可能。隱藏騷亂的心情，卡帝亞斯平靜地問：「什麼事？」「據說是基於反恐特別法要求臨檢。」賈爾低聲說道。

「我已經指示，要求對方與亞納海姆總公司連絡，不過對方的態度強硬。MS隊似乎已經包圍了殖民衛星。」

「與軍方的連絡呢？」

「正在進行……」

不過不能期待。同是曾經吃過聯邦軍大鍋飯的人，他可以了解賈爾心中的危機感。這進



展與動作之快，絕對不是可以私下解決的事件。聯邦軍平時拖著肥大的身軀，連動個一台車都有繁雜的手續了，不過只要高層的腳步一致的話，行動會變得迅速，以原有的組織力發揮令人驚訝的執行力。當然，此時所指的高層，不單單是組織內的上級機關，而是退休後打算改當議員的將官以及支援其參選的中央議會議員，還有在支援議員的同時，也在軍用品競標上得到將官幫助的企業領導階層。這三股勢力交織成無形的利害調整機構，而那總體，便是所謂的「高層」。

問題是，自己理應是「高層」的重要構成單位，卻無法完全察覺到隆德・貝爾這次的行動。卡帝亞斯稍微轉頭，看向辛尼曼的狀況。留在港口的船似乎傳來訊息，他正在聽攜帶式對講機的報告。他們也察覺到隆德・貝爾接近了嗎？一瞬間，他懷疑是不是這二人引來敵人，不過那是不可能的。就算他們被跟蹤，但是要是沒有「高層」事先講好，聯邦的船隻不會找畢斯特財團的麻煩。

「可惡的瑪莎……」

他眼前浮現嫁去亞納海姆電子公司的會長一族，卡拜因家的親妹妹的臉。年紀與自己差六歲的她，曾經毫無畏懼地說：既然人生獻給了政略婚姻，那麼女人也有權大玩權力遊戲。「高層」運作軍方，阻止「盒子」交付的思慮，一定與那女人脫不了關係。

「要怎麼處理？」

賈爾問道。卡帝亞斯正打算回應，卻被其他的聲音打斷。「這也是你的遊戲之一嗎？」

辛尼曼單手拿著對講機，閃現微弱光芒的眼睛往這邊看。

「沒有這種預定計畫。我還想問是不是你們被跟蹤了，不過這樣不會有交集。」

「我有同感，人要相信別人真是困難的事。」

連表面上的笑容也消失了，辛尼曼沒有表情地說著。對他們來說，現在的狀況看起來只覺得財團與軍方是共犯。看到布拉特充滿殺氣的臉色，賈爾也想向前一步。察覺他的心思的卡帝亞斯舉起一隻手，制止了雙方的行動。雙方現在起爭執沒有好處。他想叫大家冷靜，卻因為突然發生的震動倒吸了一口氣。

轟……幾乎聽不到的重低音在遠處迴響，放在桌上的茶杯顫抖著。搖動地板、搖動牆壁，甚至搖動空氣的震動；這絕不是局部性的震動，而是傳遍整座殖民衛星的衝擊，讓這艘

「墨瓦臘泥加」產生共振。

恐怕是爆炸所引發的衝擊──他不自覺看了一下天花板，再看向辛尼曼。對方的眼神說，這真是不幸的相逢。同時他舉起右手的對講機，把天線的凸起朝向這邊。很明顯地那不是普通的對講機，面對這最糟的命運，卡帝亞斯只能緊握雙拳。

※

實際上，一切都是意外的遭遇所引起的。先動手的，是獨自潛伏在太陽能電池板後，被敵機包圍的沙波亞。

繼續躲著也會被隆德・貝爾包圍，對「葛蘭雪」發訊便會被發現並擊墜。不過就算抱著必死的決心回報，讓隆德・貝爾察覺到敵人的存在的這個結果，還是不會有任何改變。

要賭「葛蘭雪」不會被發現的可能性，還是立刻行動殺出一條血路？兩種選擇的風險都很大。而就在沙波亞猶豫不決之時，發生了意外。配置在太陽能電池板旁的RGZ─95「里歇爾」三號機的腳，碰到了沙波亞的「吉拉・祖魯」所放出的小型監視器。

MS上有系統，可以把接觸到裝甲的音源以環場音傳達給駕駛員。代號R003的「里歇爾」三號機駕駛員，讓主監視器看向腳部。小型監視器大小只有十公分左右，延伸出來的細線，以及連接著傳輸線的「吉拉・祖魯」，在太陽能電池板的反射光中都不容易辨識出來。駕駛員以為只是碰到碎片，不過對沙波亞來說，那景象就像二十公尺高的巨人俯瞰著自己。敵機蓋著護罩的眼睛發亮，感覺像在嘲笑⋯我找到你了。

沙波亞反射性地啟動機械臂，讓「吉拉‧祖魯」拔出光束機槍。他按下操縱桿上的發射鍵，牽動「吉拉‧祖魯」的食指扣下機槍的扳機。衰退前的米諾夫斯基粒子從E-PACK──也就是攜帶式光束兵器的彈匣，或者是電池──之中解放，在槍身內部的加壓環內壓縮，轉變為MEGA粒子的高熱能從光束機槍的槍口噴出。由基本粒子核融合而產生的MEGA粒子，從機槍式的光束兵器射出時，不重視收束率而以連射性為優先打擊對手。如機槍般的光束連續射出，襲擊羅密歐003的機身。

把步槍式的一擊比喻為直拳的話，光束機槍的粒子彈就如同連續的刺拳，從極近距離擊中「里歇爾」。粉紅色的光彈從腳部一路打到腹部，羅密歐003的機身不一會兒出現了許多焦黑的彈痕。雖然反應爐沒有被破壞，不過駕駛艙被直擊，駕駛員來不及反應就被蒸發了。失去駕駛員的「里歇爾」，機體內迸出短路的火花，成為漂在暗礁宙域的垃圾之一。

沒有時間確認是否擊墜，沙波亞讓自機脫離太陽能電池板。戰鬥既然開始，留在同一個地方就意味著死亡。既然這樣，他只有盡可能引誘敵機，為「葛蘭雪」製造脫離的機會。向本隊報告後，他連聽回應的閒情都沒有了。

「難怪條件那麼好，果然中了圈套啦……！」

踩下踏板，掃視著敵方機影的沙波亞，腦中只想到這個。不過對從「擬‧阿卡馬」出發

的ＭＳ隊駕駛員來說，他們覺得自己才是踩到陷阱的兔子。

『是「帶袖的」！往工業區塊移動了！』

得知僚機被擊落的駕駛員聲音奔馳過無線電，原本在各分配區域逐漸就位的ＭＳ一起開始索敵。那緊張與混亂的氣氛，透過帶有雜音的無線電傳向四周，也傳到了進駐待機區域的利迪耳中。

「吉翁的殘黨，就是學不乖……！」

緊握操縱桿，口中吐出這一句話。歷經一年戰爭，以及兩次的新吉翁戰爭，到現在依然對地球圈發動恐怖攻擊的「帶袖的」——新吉翁的殘黨們。僚機的雷射發訊消失了，還來不及查覺其涵義，伊安中隊長的號令透過無線電傳來：『羅密歐002通告各機，做好周邊警戒。』利迪看向周圍三百六十度的全景式螢幕。漂在周圍的宇宙漂浮物中，也許還有其他敵人潛伏著。聽著無線電中交錯的駕駛員怒吼，以及美尋她們這些通訊員幾近尖叫的呼叫，他才想到羅密歐003被擊落了。就這麼簡單，不帶什麼戲劇性，只靠雷射訊號來傳達的人員之死……

而沙波亞沒有空沉浸在這種很難判別算不算感傷的思考中。他的「吉拉・祖魯」散射光束機槍，牽制殺過來的敵機，朝著散發微弱光芒的「工業七號」外壁飛去。除了打算把敵機

引到太陽能電池板的微波送電波內，讓電子儀器「燒傷」之外，他還打算貼著殖民衛星外壁飛行，逃進有許多民間船隻來往的工業區塊。

浮在真空中，成為人類第二個故鄉的巨大圓筒——不得傷到它的鐵則，有如道德感一般浸透在敵我雙方的駕駛員心中。他也不喜歡把殖民衛星當作擋箭牌，不過想到敵我兵力差距，此時不能去想戰術是好是壞。沙波亞的「吉拉・祖魯」掠過迴轉的外壁，不到數秒就已經看到工業區塊的設施了。「擬・阿卡馬」的MS隊無法狙擊，看起來只能任由沙波亞機拉開距離，不過其中兩架的突擊使得狀況改變了。

兩架「里歇爾」機，羅密歐005與007變形為WAVE RIDER型態，收束在同一方向的噴射器發出光芒。因為要避開微波帶，兩機必須繞上一大圈追沙波亞機，不過化為空間戰鬥機的「里歇爾」，加速性能是「吉拉・祖魯」完全比不上的。兩機搶先一步抵達工業區塊，並對飛離殖民衛星外壁的「吉拉・祖魯」進行狙擊。

「好快⋯⋯！」

光束步槍的光軸直擊沙波亞的左腳，打掉了膝蓋以下的部分。駕駛艙劇烈震動，全景式螢幕閃著警告訊息。感應到衝擊的魔鬼氈雖然提高了吸著力，不過沙波亞的身體還是脫離椅子，頭盔埋進從面板彈出的安全氣囊。沙波亞抬起頭的同時安全氣囊回收，全景式螢幕照出

從下飛來的「里歇爾」機。沙波亞下意識擊發光束機槍。光束兵器一旦直擊，當事者連體感到死亡的時間都沒有。被打中就結束了，連目擊光束光芒都來不及就被蒸發。沙波亞在混亂的腦中告訴自己：我還活著、我還活著，按著發射鍵不放。「里歇爾」橫向迴轉躲開他的彈幕，與「吉拉‧祖魯」交錯的一瞬間變回MS型態，藉著加速的力量揮下光劍。

「吉拉‧祖魯」連機槍一同失去右臂，另一架「里歇爾」也接著從上方襲擊而來。揮下的高熱粒子刃掠過沙波亞機的鼻尖，切斷了腹部的動力管線。雖然接連遭受衝擊，沙波亞仍然拔起掛在背上的電熱斧。比光劍更大的握把放出粒子束，形成斧頭狀的光刃，不過對失去單手單腳的「吉拉‧祖魯」來說緩不濟急。兩架「里歇爾」毫無困難地避開電熱斧的攻擊，反覆進行游擊戰術。光劍的光芒化為猛禽的嘴尖啄食著「吉拉‧祖魯」，滿身是傷的機體漏出傳導液，像鮮血一樣散在虛空之中。

旁人看來有如凌遲處死，實際上並不是。在殖民衛星附近必須盡可能不使用步槍，不引爆核融合反應爐。「里歇爾」的駕駛員只是照著理論以接近戰將敵機無力化。這樣的戰術正確，也有活用可變機體「里歇爾」的特性，不過駕駛員是缺乏實戰經驗的新人。在進行反覆攻擊之際，沙波亞的「吉拉‧祖魯」往港口流去。出入docking bay的民間船隻慌慌張張地操舵，各自採取逃難行動，不過動作與敏捷的MS比起來非常地慢。有數艘船隻相撞，擦撞

的船舷爆出火花，彈飛的外殼打壞了誘導燈。雖然集中，但是還保有一定秩序的出入船隻隊列馬上亂掉，尖叫與咆哮聲在港灣管理局的無線電中迴響。

沙波亞在半矇矓的意識中聽到這些聲音。全景式螢幕已經壞掉一半以上，球型駕駛艙的一大半都是裂開的螢幕畫面，不過他還是看到一艘輸送船與小型艇發生擦撞。因機體旋轉而不斷地流動的視野中，他看到docking bay的閘門接近，誘導燈的光列由下往上流。我得離開這裡，沙波亞心想。待在這裡不只會波及民間船隻，還會讓「葛蘭雪」失去脫逃的機會。

萬一港灣管理局實施非常措施，關閉所有的閘門就完了——他忘記自己被飛散的螢幕碎片插入腹部，流出來的血已經溢滿到頭盔，沙波亞啟動「吉拉‧祖魯」的推進器。這已經不是沙波亞這個人所做的，而是受倫理觀與義務感驅使的駕駛員反射行動。

失去單手及雙腳的「吉拉‧祖魯」，揮動電熱斧吶喊著。對還沒發現已經進入民間船隻航道的「里歇爾」駕駛員來說，沙波亞的行動看起來就像自殺攻擊。也正因為他們是新手，這一瞬間，他們因為恐懼而使用了光束步槍。

「新吉翁萬歲！」

沙波亞的咆哮，被直擊駕駛艙的MEGA粒子閃光蓋過。雖然熱核反應爐免於崩壞，不過「吉拉‧祖魯」從內部被誘爆而四散。爆發性地膨脹的光球瞬間照亮docking bay，散開

的碎片拖出灼熱的尾巴消失在黑暗的宇宙中。

※

爆炸幾乎在港口發生，衝擊波擊中近距離的太空閘門，讓一公里遠的中央港空氣產生微震。還不算是明確的震動，只是空氣整體蠢動，像是碰觸肌膚的波動一般的微震——

在停泊中的四艘船之一，「葛蘭雪」的收納甲板所收容的「剎帝利」駕駛艙中，瑪莉妲感覺到了這股波動。那是一條生命消失前的呼喊——我確實曾存在這裡，大家聽清楚。這樣要求的叫聲穿過後，有如承擔其重量而傳來的波動震動空氣，讓身心起雞皮疙瘩。握著操縱桿，那貫穿全身的惡寒讓她肩膀發抖。不要被吞沒，瑪莉妲對自己喝叱。不可以與消逝的生命同調。要是同調就會出現破綻，使自己有一天走上一樣的命運。

全景式螢幕上映出正忙著做離港準備的甲板工作人員突然停下動作，看向四周的模樣。其他的乘員也對突然來的微震感到訝異。『怎麼了？爆炸嗎……』奇波亞困惑的聲音透過無線電傳來。雖然感受到，卻無法理解波動，瑪莉妲對他們的遲鈍感到生氣。「普通的人類」為什麼會這麼隨便？

「是沙波亞！你沒聽到嗎!?」

她不自覺怒吼，卻馬上後悔而咂舌。奇波亞只是一個普通的老練駕駛員，不可能聽得到沙波亞的「聲音」。『沙波亞？』『沙波亞？』瑪莉姐不管奇波亞訝異的聲音，強勢問道：「跟船長的連絡呢!?」

『斷了。米諾夫斯基粒子變濃了。啟動「剎帝利」吧，快救出船長離開這裡。』

不問手段。瑪莉姐微微感覺到奇波亞也急了，進行確認。「要在殖民衛星內開打嗎？」

『外面滿是敵人，只能突破殖民衛星內部。快！』

感覺到敵人存在後已經過十分多鐘，雖然比接獲沙波亞的報告更早就開始離港準備，

不過「葛蘭雪」的出發還要花上一些時間。除了「她」之外，還有辛尼曼——MASTER也不能丟下，那麼可以做的事就更少了。「真是的……！」抱怨完，瑪莉姐讓「剎帝利」的機械臂豎起姆指，給甲板工作人員出擊的訊號。

船尾的貨物艙開啟，拉出式的貨物架滑動。一起拉出船外的「剎帝利」單眼發光，解開拘束器的機體晃動著緩緩挺起上半身。袖口裝飾的羽翼徽章——新吉翁的徽章在照明下閃閃發亮，四片巨大的莢艙展開，「剎帝利」的巨大身軀在港口的一角站了起來。

在其他船的乘員以及港灣作業員目瞪口呆地看著機體之際，瑪莉姐戴上頭盔、放下護

罩。雖然港口沒有重力，不過因為充填了空氣，使得行動不方便。不僅要考慮空氣阻力而必須加強噴射器的推力，一旦噴射手法有所不當，又無法避免會吹走周圍作業人員。先在港口的地板上著地，使用腳底的鉤子勾住機體，瑪莉妲看著腳邊慌張逃離的作業員，讓「剎帝利」前進。趕走漂在空中的人，移動到可以安全地啟動推進器的地方時，她突然感覺到尖銳的殺意襲來。

敵人來了。瑪莉妲看到這股直覺變成光芒穿過額頭，在腦裡留下稀薄的殘光。光變成感應波被精神感應裝置增幅，從駕駛艙放射至四周，促使內藏於「剎帝利」的感應砲啟動。在瑪莉妲意識到之前，三架感應砲便從莢艙飛出，像被彈開一樣開始移動。

全長兩公尺左右的攻擊終端閃著噴射光，漏斗型的機體爭相衝向港口。掠過驚訝的港灣作業員頭上，穿過一道道關上的隔牆，一瞬間到達港口的領頭機體射出MEGA粒子的光彈。在隔開真空的厚牆上穿了一個小洞，流出的空氣化作強風吹過的同時，後續的兩台機體輕盈地飛至港口。

進入港口，面對著船舶用巨大閘門的敵人——

聯邦主力機「傑鋼」顯露動搖。感應砲群甫從熔解的洞口飛出，便短間隔噴射推進器，從三方面包圍「傑鋼」。瑪莉妲閉著眼睛，在內心觀察狀況。她可以明確地感覺到「傑鋼」從包圍自機的小型物體上感受到殺氣，馬上打

算後退的舉動。

「太遲了。」

她睜開眼睛低語。感應砲發出的光束燒穿「傑鋼」的駕駛艙，精準地刺穿了控制中樞。感應砲群立刻回頭，抵抗流出的空氣，穿過破洞。檢查到空氣外流的防災系統啟動，當大量裝滿速乾性應急補修材料的橡膠球抵達時，最後的一架已經離開港口了。在意識的一角捕捉忠實獵犬行蹤的同時，瑪莉妲屏氣凝神重新握好球型操縱桿。

後續還有許多敵人。既然先發機已被擊破，他們會作好戰鬥的覺悟衝進殖民衛星。揮去纏在身上的不快感，瑪莉妲踩下踏板。裝備在四枚莢艙上的主推進器一起點火，身體受到加速度作用被壓在線性座椅上。一邊吹開周圍的作業員與停泊器材，超過七十四噸的「剎帝利」巨大身軀飛在空中。

亮綠色的機體上產生小小的焦痕，「傑鋼」化作再也不動的人偶漂出了港口。感應砲群立刻

機體就這麼穿過殖民衛星側的最終開門，從被「山」覆蓋住的氣密壁中間進入殖民衛星內。她沿著熄燈的人工太陽柱側飛行，前往反方向的氣密壁。填滿內壁的街燈在空氣底層閃耀，營造出有如星空的畫面，包圍了瑪莉妲。

那一點一點都是人們的生活氣息，像玻璃精工般脆弱的日常光芒——白天在街上看到的

畫面掠過腦海，瑪莉妲咬著嘴唇。現在不是拘泥於感情上的時候。敵人就在背後。為了不讓敵人的注意力指向「葛蘭雪」，她必須大動作地引誘對手。

劃開沉重壓迫的空氣，溶入夜空中的墨綠色機體緊急煞車。以身心及機體去感覺和在真空中駕駛不一樣的摩擦，瑪莉妲讓「剎帝利」正對迫兵。

<center>※</center>

低沉而持久地響徹周邊的警報音，是開始的訊號。獨自靠著屋頂扶手的巴納吉，聽到這動盪的聲響而抬起頭來。

從公寓大樓頂俯瞰的街道夜色與先前一樣。雖然明白警報的音色與殖民衛星外壁損傷時的相同，不過也太安靜了，巴納吉心想。與比較大的宇宙漂浮物碰撞而傷到外壁，不是什麼稀有的事，不過一般來說，當警報聲響起時，街上就應該出現緊急車輛，對殖民衛星內外進行檢查作業了，而現在卻完全感覺不到。

「啥啊，又是隕石？」腳邊傳來悠閒的說話聲。樓下的陽台，聚集了五六張因酒精而發紅的臉，眺望著鳴起警報的街道。「喂，誰開一下電視。」才有人這麼說，就有人招著自己

的喉嚨大叫：「糟糕！沒有空氣了！」巴納吉皺起眉頭，看著把警報聲當成適時的餘興節目

而嬉鬧的一群人，自己也打算回到下一層樓面之際，突然出現的閃光讓他睜大了眼睛。

像線條一樣細的光芒在夜空中閃了兩三次，一瞬間照亮寬廣的殖民衛星內壁。閃光把離

這裡約十公里遠，覆蓋住地球側氣密壁的「山」照得像大白天一樣亮，映照出飄在空中的雲

層陰影，然後巨大的響聲晚了一拍，響徹殖民衛星內部。

蓋住五感的大音量同光芒的數目一樣連續響起，震動所有空氣，將聲音的淫威傳播開

來。巴納吉也不禁踉蹌，並聽到樓下掀起少女的尖叫聲。這聲音與光芒與他曾在電視上看過

的，地球上的雷電很像──唯一不同的就是，劃開夜空的光芒很奇妙地形成一直線，縱橫交

錯。巴納吉緊握扶手，注視著有色閃光忽明忽滅的天空。粉紅色的光軸再次劃過，透過雲層

照亮人工太陽柱，接著他看到橘色的光環膨脹。

接在像雷鳴一樣的重低音之後，轟轟爆裂音響徹雲霄，伴隨著震耳欲聾的金屬撕裂音，

鮮明的火焰顏色印在巴納吉的視網膜上。火團拉出黑煙滑過夜空，往內壁掉落。在墜落的同

時，爆炸的巨大蕈狀雲升起，巴納吉感覺到屋頂上的扶手震動著。

樓下的尖叫聲越來越激烈。「它墜毀了！」「那不是露旺家的方向嗎!?」這樣的聲音此

起彼落。有人大叫：「是戰爭！那是在打仗！」那聲音讓他感覺好像被人拉住肩膀，不過巴

納吉仍然看著發出閃光的天空。因為他的意識被在爆炸的火焰膨脹瞬間，雲層中一瞬間現身的物體吸引住了。

尖銳的頭部與粗大的四肢，從肩膀的地方伸出四片翅膀。鬼身影的巨人，在雲層內蠢蠢欲動。「那是什麼……？」巴納吉輕聲說著。心臟劇烈跳動，來路不明的衝動從他的體內湧出。此時不知道敵人的真面目很不妙，在這麼顯眼的地方很危險。從沒想過的話在腦中盤旋，巴納吉用手壓住脈動的額頭。我是怎麼了？身體以及頭腦想擅自行動。他明白身體在訴求著：快點應付現況，快點展開行動──

「那不是聯邦的機體耶。該不會是吉翁的吧？」

腳下傳來熟悉的聲音，巴納吉回過神來看向樓下。抱著哈囉的拓也，指著那有四片翅膀的巨人所在的空中。在一旁的米寇特緊握陽台的扶手，緊繃的背影呆呆地站著。巴納吉突然感覺背脊竄過一陣寒意，再次看向天空。

「吉翁……新吉翁？」

他下意識地唸著，視線移向月球側的氣密壁。正好發出的閃光將造地地區染成不祥的紅色，照亮結構材外露的殖民衛星那一邊的蓋子。在那對面，奧黛莉就在「蝸牛」裡。巴納吉唐突地這麼想。獨自與畢斯特財團接觸的她；被像是軍人的人追捕的她；被問到是不是活動

家，只回答也許更可怕，沒有正面回應的她──

他沒有想到那又該怎麼樣。被衝動所驅使，巴納吉低頭看向公寓大樓的玄關附近。財團的轎車跟剛才所在位置一樣，不過穿西裝的男人們，全都走到車外了。男人們仰望著時而發出的閃光，對著無線電講話，就算遠遠看去，還是可以看得出他們很慌張，證明了這件事對財團來說也是意外的事故。

卡帝亞斯·畢斯特自信洋溢得令人不爽，他的表情彷彿在說：一切都在我掌握之中，但是卻發生了連他都無法預測的狀況。這份理解伴隨著在他掌中的奧黛莉陷入危機的直覺，落入未知的衝動陣陣脈動的心中。身處於極為暴力的閃光與爆炸聲之中，巴納吉緊握屋頂的扶手。有如空氣中的塵埃燃燒的焦臭味──光束兵器產生的臭氧味道遍布四周，傳送給巴納吉第一次聞到的戰場味道。

※

就算沒有空氣，若接觸著同樣的構造體，則振動也會傳過來。潛伏在「工業七號」的轄轤最外緣，或者該叫作套廊地板下的空間中，「洛特」機內的塔克薩·馬克爾中校感覺到從

臀部攀爬而上的振動。

「似乎被是潛伏中的敵機襲擊，在殖民衛星內開始戰鬥了。」

坐在前方座位的通訊士，將偵察隊員的回報交遞過來。果然沒錯。不規則而斷斷續續的振動，絕不是隕石等東西撞擊所引起的。「擬‧阿卡馬」的ＭＳ隊被敵人牽著走，把戰線拉長到殖民衛星內了。忍住想大罵這些外行人的衝動，塔克薩問道：「戰況如何？」「並不樂觀。」通訊士頭也不回地回答。

「據說敵機只有一台，不過似乎是精神感應裝置搭載機。我方已經有機體損傷。」

也對殖民衛星造成損害了。在心中補足這句話，塔克薩看向車長席的螢幕。兩架「洛特」已經抵達進攻地點，全副武裝的隊員們正等待著行動的號令。原本作戰是要配合ＭＳ隊的殖民衛星包圍，以及「擬‧阿卡馬」強制靠港的時機一起開始，然而事情變成這樣，是要繼續執行，還是中止撤退，在無法與外界取得聯繫的狀況下，必須由部隊司令塔克薩來決定。

由狀況看來，戰鬥是偶然發生的。那麼，畢斯特財團與「帶袖的」光是顧及自己就忙不過來了，不太可能繼續進行細膩的交易。這麼一來也可以視為阻止交易這項作戰目的自動達成了，不過就算這樣，最大的目標「拉普拉斯之盒」依然懸在那裡。就算優先採取脫離行動，「帶袖的」還是會想盡辦法得到它。畢斯特財團的動向不好預測，不過一定會對臨檢採

取抵抗的態度。非常有可能趁著戰鬥的混亂中帶走「盒子」，再次藏入最深的庭院之中。

被許多思維以及權益之網守住，連看得見的東西都會變得看不見，財團最深的庭院——那裡不只是軍方，連聯邦政府首相都不得其門而入。所以「盒子」才會被守護至今。但過去的事在當下不重要。對ECOAS來說，重要的是完成這一次的任務，以及判斷狀況是否允許達成。而事實上，如果一時撤退、重整態勢，到時候「盒子」就消失在無法碰觸的地方了，這才是最重要的。

沒有第二次機會。塔克薩因為這點而排除其他疑慮，面無表情地對全隊下令：「通告全隊，開始作戰。」

「通告後，本機前往殖民衛星內，對敵機進行牽制。之後的作戰交由B隊隊長指揮。」

在機內燈陰鬱的紅色照射下，通訊士回答「了解」，並再次面向控制面板。在這瞬間塔克薩的內心沒有迷惑以及猶豫，只想著要如何處理現況。他對坐在通訊士旁的操縱士確認：

「辦得到嗎？」變形為坦克模式的「洛特」，可以不費力地搭上載貨用的升降梯，問題是在那之後。操縱士微微牽動戴著面罩的臉，很誠實地回答：「雖然實際遭遇是第一次，不過我受過對付精神感應兵器的訓練。」

「辦得到。至少可以活用『洛特』的機動性，減少敵人的戰力。」

「了解。射擊管制交給我來，你就全心駕駛。」

「了解。」操縱士回答的聲音相當有勁道。雖然目的是防止敵機接近「墨瓦臘泥加」，進

而支援原本的作戰完成，不過「洛特」參戰也會對友軍有援護的效果。由於無法期待身為M

S，卻沒有搭載任何光束兵器的「洛特」能夠有效地應戰，而使任務的危險性更高——這情

形自然不在話下，不過塔克薩也覺得這樣才有賭上生命的價值。至少，比起躲在陰暗的洞穴

中，盯著見不得人的作戰過程要好得多。

當然，他知道這不是可以說出口的感想。零件不應該有任何希望，也不該有所期待。不

要對任務內容挑三揀四，只須想著完成被指派的任務。正因為有如此規範自己、進而行動的

人存在，世界才能順暢地運轉。塔克薩對自己這番理論沒有疑惑，注視螢幕上開始移動的複

數光點。

潛近目標旁，擊倒、掠奪、破壞。那是反映ECOAS各員行動的光列。每一個都有各

自的任務，進而構成ECOAS這個總體。塔克薩也以部隊司令這塊零件的眼睛，去觀察其

他精緻零件的行動。「洛特」已經開始移動，在履帶回轉所發出的低沉振動音中，持續混雜

著通訊士毫無抑揚頓挫的聲音。

「A、B兩隊開始行動。壓制目標：第一，司令部區塊。第二，引擎區塊。收集『盒子』

的相關情報，確認位置後加以確保。以『盒子』的確保為最優先。其餘障礙加以排除。重複一次，其餘障礙加以排除……」

透過事前設下的中繼機，無線電的聲音就算在米諾夫斯基粒子下也相當清楚。移動到員，毫不拖泥帶水地開始他們既定的行動。

「墨瓦臘泥加」的最外緣部，在殖民衛星建造者「墨瓦臘泥加」的連接口附近待機的ECOAS隊

「墨瓦臘泥加」的各種保全裝置，包括電力都是由自己的機關獨立運轉。沒有任何回路是與殖民衛星共用，只有工程用資材搬運口與「工業七號」相通，不過這巨大的閘門現在也是關著的，現在兩者之間可以說是無法來回。雖然設置了數個人員出入口，不過每一個都有層層的安全警戒，也配置了畢斯特財團的警備人員。毫無例外全體攜帶武裝的他們，每一個都是軍方或警察出身，與其說是警備人員，不如說是財團的私兵要來得正確。

不過，還是有空隙。殖民衛星建造的工程管理上，「轆轤」有一部分操作必須由「墨瓦臘泥加」進行，所以兩者的線路槽有相連。當然，由殖民衛星無法存取，回路的安全措施也預防了伺服器以及物理兩方面的攻擊。連維修通道都不存在，裝檢由遙控式微機器進行，可說是非常徹底。不過不是沒有人員介入的餘地。因為考慮到排熱，管線之間設有一定的間

隔。分為A、B兩隊的ECOAS，由轆轤的地板下爬上來，各自進入不同的線路槽。然後兩隊各選一名「管門人」，潛入帶有餘熱的通風管。

線路槽的長寬高各只有七十公分，離「墨瓦臘泥加」最短也有兩百公尺以上的距離。在四肢無法自由行動的狹窄通道內，「管門人」撥開密集的纜線，解除設置在要點的警報裝置，一面往前趕路。約三十分鐘之後，兩人都抵達待機地點，他們用小型噴燈在通風管上打了一個小洞。大小與小指尖差不多的這個小洞，對粗細跟銅芯纜線差不多的影像式生命探測器來說已經足夠。可以用遙控器自在操作的探測器像蛇一樣扭動，附針孔攝影鏡頭的尖端從地板的間隙穿出。

在有氣閘的便門出入口前有一名警備人員。沒有穿太空衣，不過西裝的腋下不自然的膨脹，讓人得知其配有肩掛的槍械。轉動鏡頭，也確認了通路的天花板上監視器的位置，「管門人」進入待機態勢。視狀況所需，有時得不吃不喝不睡地等上一天以上，不過此時只等了十五分鐘。聽到無線電中開始行動的號令同時，「管門人」打開通風管的操作門，覆於上面的地板也彈了起來。

待操作門開啟的警報聲響起，安全中心人員發現狀況有異時已經太慢了。在無重力下浮起的地板撞到天花板，發生細微的聲音之前，「管門人」已經繞到警備人員的背後。左手摀

住嘴巴，右手的刀子刺進警備人員的背上。刀子深深插進肋骨的空隙間，再輕扭轉一下讓空氣流入肺部。警備人員舉起的手發生痙攣，來不及出聲就斷氣了。把痙攣不止的屍體往牆邊推，「管門人」開始進行起名副其實的任務。

他解除出入口的鎖，開放通往氣密室的門。往出入口另一端延伸的通道上，隔牆依序開啟，在轆轤待命的本隊開始行動了。從「轆轤」地板上跳出來的暗灰色太空衣群，讓攜帶式推進器噴閃光芒，一口氣通過通道。通過「墨瓦臘泥加」的氣閘之後，他們丟棄笨重的推進器，開始使用牆上的移動握把前進。「管門人」從最後通過出入口的人手中接過無後座力步槍，並跟上隊伍。

用面罩遮住臉孔的臉孔，一行人端著無後座力卡賓型步槍，無聲地滑過無重力的通道。他們一路上打壞通道的監視器，抵達岔路，「站」在路衝牆壁上的隊長以手勢指示所有人分散。他們用精簡的動作蹬牆壁，舉起卡賓槍，扣下裝備在槍身下方鋼絲槍的扳機。射出的鋼絲開始捲線，讓隊員們的身體迅速地轉往各自的前進方向。他們派一人打前鋒、一人斷後路地邊警戒邊前進。就算路上出現警備人員，他們也不減緩捲線器的速度。與視線呈一直線的卡賓槍槍口噴出短短火光，射出的五點五六公釐子彈粉碎了警備人員的胸膛。

與警備人員的連絡一個一個斷絕，數十台監視器的畫面也一個一個斷訊。從兩個便門同

時進行的入侵，使得「墨瓦臘泥加」的保全中心陷入混亂。一小隊八人，總共十六名入侵者每到分歧處便分散，有如毒素侵入一樣流入中樞。中心人員開啟入侵警報，急著想關上通路的隔牆，不過這對策已經太慢了。侵入者早一步找到保全裝置的回路，用槍打壞了大部分的管線。有軍隊經驗的中心人員，已經不認為他們是「帶袖的」的游擊隊員了。

『狩獵人類部隊，入侵者是狩獵人類部隊！全體注意──』

無線電傳來的中心人員聲音在此中斷。手持自動手槍滑過通道的警備人員們，聽到那不自然的中斷而背脊一冷，不過他們沒有犯下隨便出聲曝露自己位置的失誤。因為對手是狩獵人類部隊，就算同是聯邦軍人也把他們當成妖怪一樣畏懼的特殊部隊。一名在軍中曾與他們進行共同訓練的警備人員便呼叫同僚，要大家避免分散、須成隊行動。不論狩獵人類部隊的目的為何，司令部區塊一定會成為標的。只要手動關閉通道上的隔牆，將他們各個擊破，就有勝算──如此打算，朝無線電喊話的警備人員，對ECOAS隊員來說卻只不過是「普通的軍隊」。

與三名同僚一同前往中樞地區的警備人員，發現通過岔路的入侵者身影。他用手勢與同僚溝通，打算從通道前後夾擊入侵者。趁一隊繞路到前方的同時，他潛在岔路的暗處跟蹤敵人。對方還沒有發現。他們全身大概都是防彈纖維，不過小槍中個十來發應該也沒辦法動

了。舉起狙擊式的無後座力來福槍,警備人員等著同僚的無線電連絡。不過,他的視線一角

映出有束德卡在另一邊牆壁上的移動握把,往這裡滑過來。

是震撼彈。在注意到那只有打火機大小的物體那瞬間,物體在警備人員眼前爆炸,兩百

五十萬坎德拉的光在岔路上擴散開來。同時發出的巨大音量搖撼中耳,讓全身的肌肉一時麻

痺。失去視力以及行動力的警備人員和同僚們,就有如在炸魚時浮上來的魚一樣。基於排除

障礙的原則,ECOAS的隊員把槍口對準他們。裝有防火帽的槍口射出小子彈,警備人員

的胸口被打穿,身體轉了一圈撞在牆上。

其他各地也傳出槍響,炸穿隔牆的爆炸聲響遍通道。若把「墨瓦臘泥加」比喻成蝸牛,

ECOAS從殼中央附近開始的入侵,瞬間擴大版圖,已經波及夾著外殼往前後延伸的本體

——有司令部區塊等重要設施集中的中樞地帶了。他們需要的是中樞的資料庫,以及能夠操

作的技術員,其他的人都被判斷為潛在的障礙。進入隊員視野的人,不論有無武裝都會被子

彈掃射,燒熱的空彈殼以及飛舞的血滴滯留在通路上。

司令部區塊被逐漸攻佔的同時,位於殼的內壁的居住區也派遣了偵查員,兩名隊員降落

在覆著草原的居住區。他們裝上可以戴著頭盔使用的夜視裝置,重裝備的太空衣跑過寧靜的

草原。周圍空氣雖然充滿殺氣,畢斯特宅邸依舊披著沉穩的外觀躺在黑暗底部。

立刻關掉房間的燈光，是她察覺危險時的習性。靠著外燈透過窗戶微弱的光芒，奧黛莉移動到床邊。

※

確認床下的空間足以擠進人，她跪下屏住氣息。斷斷續續的振動持續著。不難想像「工業七號」出事了──恐怕是戰鬥吧，不過現在要注意的是遠處傳來的槍響與爆炸聲。跟剛才一直持續到現在的振動音不同，規模雖小卻很鮮明的破裂音。那不是外面傳來的。是在這座殖民衛星建造者中發出，震動相同空氣的聲音。

從第一聲槍響以來，房子裡的氣氛就很吵雜。比從殖民衛星傳來振動時，充滿更直接的緊張與殺氣。是辛尼曼動的手？奧黛莉緊握床單，不可能。要是這樣，自己應該會被當成人質，從這裡移走。而沒有這跡象就意味著──

不知道。是啊，不知道才是最可怕的。奧黛莉突然想起小時候的記憶。在大型戰艦的最深處，聽攝政的話坐在玉座上的時候。戰鬥一開始，船體開始軋軋作響時，大人們一定會這麼說：馬上就會停了，請安心，公主。不是這樣，我要的是可以正確了解現況的情報，只要

知道的話，就算年紀小也可以做出相應的覺悟，然而大人們卻只想著不要嚇著小孩子。因為生來就處於被人叫成公主的境遇，所以自己與現實總是無緣。連辛尼曼……當她繼續想著時，刺耳的破裂音在附近響起，奧黛莉反射性地躲進床底下。

槍聲，而且是在屋子裡連續響起的。玻璃破碎的聲音，物體倒地的聲音在樓下響起。抱著頭縮起身體，奧黛莉屏氣凝神。槍聲再次響起，這次是在門外響起，之後便聽到重物倒地的聲音。過了一點時間，門外傳來人接近的氣息與腳步聲，門與地板間的空隙透進來的光出現搖晃的影子。

門把喀啦喀啦地發出聲音。奧黛莉讓僵直的身體往床的內側靠。不是辛尼曼他們。門外的氣息感覺更加硬質、更不能依賴。也許下一瞬間門就會被打破，連床一起被機槍掃射。奧黛莉盡可能張大想閉起來的眼睛，注意一切聲響。就這樣過了十秒左右，門把的聲音停了，地板上的影子也嗖嗖的消失了。

腳步聲逐漸遠去。感覺好像聽到些微的數位無線電訊號音，奧黛莉滿是汗水的手放開了地板的絨毯。她慎重地從床底下爬出，躡手躡腳地接近門邊。透過古典的鑰匙孔看出去，走廊上沒有人影。

走廊被牆上的裝飾燈柔和的燈光照亮，同時也飄著像硝煙的白煙。除了刺激的臭味外，

還聞得到獨特的腥味。奧黛莉下定決心，吸了一口氣後稍微打開門。第一個闖入視野的，是流到入口前的一灘血。

沿著走廊下的血跡，可以看到穿著西裝的男人趴在那兒，手上的手槍掉在地板上。看到他破碎的頭部，奧黛莉確定這是被步槍擊中所造成的。她忍著嘔吐感離開房間。用手緊密遮住口鼻，觀察著微帶紫色的腦漿流滿地的男人。從西裝的形式與體格看來，是她看過幾次的財團男性。

手槍就算了，步槍體積這麼大的東西不可能這麼容易帶進來。確定這不是辛尼曼他們幹的，奧黛莉努力地穩住顫抖的膝蓋。有更組織化的集團在行動。事前擬定襲擊計畫，潛伏在這座「墨瓦臘泥加」與畢斯特財團之間的接觸，為了防止「拉普拉斯之盒」外流——這樣的話，就很容易猜到襲擊者是什麼人了。

在殖民衛星內的戰鬥是他們的聲東擊西戰術嗎？想到一半，又中斷思考的奧黛莉，背靠著牆壁通過屍體旁。不管襲擊者有什麼目的，看來他們還不知道自己正在這裡。必須趁現在離開這房子，與辛尼曼他們會合。既然事情變成這樣，辛尼曼也會放棄得到「盒子」吧。必須防止他們為了找自己而失去脫離的機會，反而本末倒置讓戰鬥擴大。

得快點才行。這份焦慮，喚醒她體內那踏出外面的力量。奧黛莉屏息走下樓梯，快步通

過可能還藏有襲擊者的走廊。通過掛有織錦的房間，離開玄關前的大廳，眼前就是遍布黑暗

森林的屋外。

※

「遊戲結束了，把『她』還給我。」

辛尼曼把無線電的天線指向自己說著。他的部下也同樣舉起無線電，牽制手伸入懷中的賈爾等人。是唬人，還是無線電裡真的有子彈？還來不及思考，辛尼曼的手中發出閃光與爆裂音，卡帝亞斯的腳邊噴出火花。

不給賈爾前進的機會，辛尼曼把無線電再次指向自己。眼神互相盯著不動，卡帝亞斯感覺到對方是認真的，低聲吼著：「冷靜點，船長！」

「我一開始就打算那麼做。就算要陷害你們，也不會用這麼差的手法。」

「你說過行動與結果就代表了一切。你沒有說過『她』在你手上，而且又發生這種事。」

話剛說完又發生震動，含混的爆炸聲響起，辛尼曼的背後落下許多灰塵。卡帝亞斯再次確認不只殖民衛星內發生戰鬥。有人企圖壓制這艘「墨瓦臘泥加」而入侵。剛才一直響個不

停的電話突然中斷，一定是入侵者切斷電話線了。

只為了阻止交易，沒有必要鎮壓整艘「墨瓦臘泥加」。軍方——「高層」——打算趁這個機會得到「拉普拉斯之盒」吧。殲滅「帶袖的」不過是順便，第一目的是確保「盒子」。

他可以想像「高層」下達不惜一切犧牲的命令。就算是財團領袖也不例外。就算發生萬一，反正財團的後繼者也在「高層」中……

辛尼曼應該要發現這場襲擊並不是針對他們。只是，「她」還在財團手中這件事，蒙蔽了他的思考。卡帝亞斯看著他已經無法分辨刻意與偶然、只固執於奪回「她」的眼神，也承認：「的確。」同時眼神快速看了一遍周遭，記起桌子跟椅子的位置關係。

「要是我也會有跟你一樣的想法，但是你想怎麼辦？如果你在這裡開槍，大家就會一起死，也沒有辦法救出『她』了。」

眼皮一抖，辛尼曼的眼神游移了一下。緊繃的殺氣動搖，看到他的眼神出現原本周詳的光芒，卡帝亞斯舉起附近的椅背。

因為低重力的關係，椅子浮得比想像的高。這距離就算被擊中也不奇怪，不過卡帝亞斯確信辛尼曼不會那麼容易開槍。正好響起比較大的爆炸聲，全員的注意力都被聲音吸引，卡帝亞斯把椅子丟向辛尼曼。不等丟出的椅子發出聲響，他立刻趴在地板上。

頭上傳來數聲槍響後，賈爾的巨體壓在背上，接著耳邊傳來兩聲槍響。就在他聽見一小

聲呻吟，接著有人撞在牆上的聲音時，卡帝亞斯被人抱著肩膀從地板拉起來。要被帶出房間

之際，響起比槍聲更大的破裂音，白色的煙霧瞬間瀰漫接待室。煙霧中傳出好幾聲槍響，他

感覺到耳邊有高熱掠過，同時右肩受到強烈的衝擊。

就好像被燒熱的鐵棒打中一樣。卡帝亞斯一個踉蹌，在手碰到地板前先被賈爾撐住。賈

爾一邊開槍迎擊，一面拉著卡帝亞斯前往電梯。卡帝亞斯看到援護的部下中槍，飛散的鮮血

混在白煙之中。

而煙霧的對面，像是辛尼曼的高大背影跑走了。還來不及回顧這太不巧的事件經過，煙

霧彈的煙漏到走廊上，遮住了他的背影。卡帝亞斯與賈爾一起進入電梯。電梯立刻啟動，從

居住區內壁上升至中央區塊。

漏進來的煙霧刺激著眼睛，每咳一聲肩傷就會痛。雖然只是擦過，不過如同割傷加上燒

傷的槍傷會痛很久。「您的傷勢……」賈爾靠近，卡帝亞斯回答：「沒事，你沒問題吧？」

一邊拿起控制盤旁的內線電話。

原本只是死馬當活馬醫，不過電話奇蹟似地接通到司令部。『理事長！還好您沒事！』

卡帝亞斯回問：「狀況如何？」

『被陸戰隊入侵了。可能是聯邦的特殊部隊。』

感到些許寒意，他與賈爾四目相對。這就是認真的聯邦軍可怕的地方。想扮趁火打劫的

強盜，卻動用特殊部隊──「快點處理掉有關『盒子』的機密資料！」卡帝亞斯說道。

「UC計畫的資料也廢棄掉。讓亞納海姆的人搭乘脫出膠囊，你也快點撤離。對手是職

業的，避免無謂的戰鬥……」

噎的一聲，電話突然中斷。咂舌丟下電話，卡帝亞斯看向賈爾：

「我要去司令部，無線電的狀況呢？」

「無法正常使用，米諾夫斯基粒子太濃了……」

賈爾染上回濺血污的高大身軀蹲著，用手帕壓住卡帝亞斯的傷口說道。既然無法使用無

線電，那也無法依賴活下來的部下。覺悟到最差的狀況下可能只有自己跟賈爾能完成該做的

事，卡帝亞斯說道：「那麼，我一個人過去司令部。」

「你去『獨角獸』那邊。」

雖然很在意「她」的狀況，不過現在只能相信辛尼曼他們會救她出來。卡帝亞斯對賈爾

伸手。「可是，理事長您一個人……」口中雖然不贊成，不過賈爾還是抽出腳踝槍套中的小

型手槍遞過來。

「抱歉……居然被親人陷害，弄成這個樣子。」

忍著肩膀的疼痛拉開滑套，將第一發子彈送進彈倉。「果然是瑪莎夫人？」卡帝亞斯沒

有回答賈爾的問題，把小型手槍放進口袋。

「百年的盟約也是如此脆弱……雖然是我們先毀約的，不過他們打算趁這機會奪走一

切。『獨角獸』拜託你了。要是快被搶走了，就破壞它吧。」

這也許會是今生最後一面，他有這種預感。與驚訝地稍稍屏息後，以正直眼神回望的賈

爾心照不宣，卡帝亞斯最後明確地補上一句：

「絕對不能讓那個落入聯邦的手中……！」

※

雖說是視野內戰鬥，不過在宇宙空間中進行時的距離非常長。由於兩邊都是以每秒數公

里的速度在移動，一交錯一下子就會拉開一兩百公里的距離。因此，駕駛員都是用二十公里

範圍內還有點效果的對物雷達捕捉敵機，接近到光學感應器──MS的「眼睛」可以看到的

距離，然後在交錯的瞬間進行攻擊。雖然也有用光劍對砍的零距離交錯，不過對射時的狀

況，基本是相隔十公里左右的距離，並且繞進對方死角。

因此對於MS來說，要在殖民衛星這樣的「筒子」裡進行戰鬥，實在太過狹窄了。在幾乎等於地面戰的距離下與敵人對峙，還得活用驅動ＡＭＢＡＣ系統進行空間戰鬥的要領，到頭來甚至有空氣阻力這個麻煩的額外收入。而且這裡的空氣一直流動，在相當於中心軸的人工太陽附近有熱調整用的人工對流，內壁附近有伴隨殖民衛星旋轉，因科氏力而產生的氣流，互相干擾而不斷地吹襲著。

進入「工業七號」的「擬・阿卡馬」隊MS，還來不及習慣這個環境就曝露在敵人的火炮下。第一個犧牲的是「傑鋼」三號機，變成一團火球後，被慣性拉住的機體，命運就是撞上殖民衛星內壁而粉身碎骨。從墜落地點升起的黑煙，被科氏氣流拉扯，在回轉的殖民衛星內壁拉出淺黑色的環型。在狹窄的殖民衛星內無法散開，「里歇爾」五號機跟七號機的駕駛員只能背對背互相掩護，注意著周圍。

雖然知道敵機的位置，但可怕的是藏在雲層中接近的自動砲台──感應砲。因為太小而不會被感應器發現，而且還會滑進自己的死角。雖然因為精神感應裝置的發達，使得感應砲的遠距離操作變容易了，但是眼前的敵機動作也非常敏捷，至今還沒被打中一下。這不是一般的駕駛員做得到的。

「對方該不會是新人類吧……？」

五號機的駕駛員低聲說著。七號機的駕駛員透過混有雜音的無線電回話：『不要亂說！』

可以透過MS的裝甲感覺到敵人的「氣息」，預測對手的動作進行攻擊的新人類。對駕駛員來說，那跟「妖怪」是同義詞。

實際上，「剎帝利」的動作迅速，好幾次在敵人開槍前的瞬間翻身閃過，不過對瑪莉妲來說也不是輕鬆的戰鬥。空氣使得機體很重，感應砲的動作也變遲鈍了。考慮到殖民衛星的安全，必須用感應砲包圍敵人，並且一發擊破，可是吹襲的氣流對她造成干擾。

但是，也不能用牽制射擊去壓制對手。MEGA粒子的火線，要是打中的位置有誤，可能會貫穿至殖民衛星外壁。不在最佳的時機擊墜的話，還有敵機衝撞殖民衛星內壁的問題在。要看穿敵機的慣性運動，讓機體掉在氣密壁，不然至少是沒有人的造地區域。她可不想再像剛才一樣讓敵機掉在住宅區正中央。

「都是因為看了殖民衛星裡幾眼才會這樣……！」

嬉笑的學生們、推著嬰兒車的年輕媽媽身影在眼前閃過。瑪莉妲噴射推進器，用連續側翻閃過逼近的火神砲火線。以人工太陽的長柱當盾牌，放出三座新的感應砲，並且用莢艙上的輔助機械臂回收電池耗盡的感應砲。四片莢艙中各有一支輔助機械臂，俗稱隱藏臂，藏有

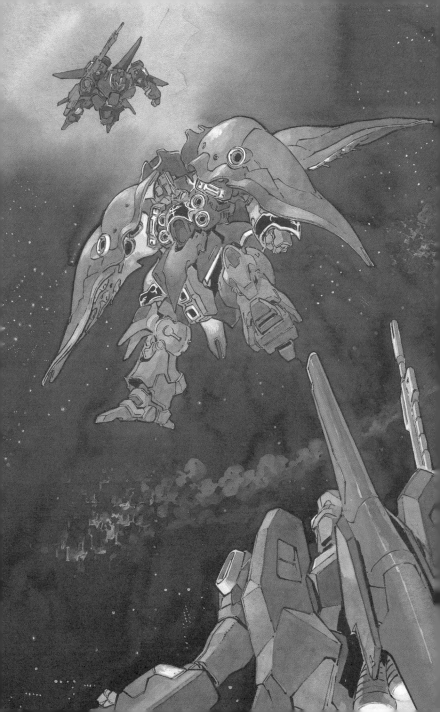

小型光劍的本體，並有三根簡單的手指。從看起來像翅膀的莢艙伸出隱藏臂，有如風車一般回轉並回收感應砲的「剎帝利」，就像是異形的怪物。火神砲的火線照亮它墨綠色的表面，機體與龐大空氣發出摩擦聲，身高二十公尺的魔物飛過「工業七號」的夜空中。

在上空三公里處閃爍的火線，從內壁的地表看來只像是仙女棒的跳動火光。就算聽到推進器的噴射音，還有像發動機雜音的火神砲聲，大部分的居民還是不知道發生了什麼事。雖然在港灣管理局的通知下發布警報，不過連自治局都沒有多少人知道發布的根據為何，電視的緊急插播也只叫居民往屋內避難。連出來確認狀況的警察與消防隊，都只能跟居民一起仰望天空。

就算這樣，看到住宅區燃燒，消防隊與巡邏車奔馳於幹道等情況，有些居民開始自主行動。他們大多是經歷過戰爭的人，從風中吹來的臭氧味道得知狀況，不等自治局的勸告便開始避難。背著防災背包的一家大小以及堆滿財物的自家用電動車充滿街頭，通往避難所的道路慢慢地開始堵塞。自治局一直不改變屋內避難的方針、警察的指揮太慢，也是讓混亂加劇的原因。喇叭聲與怒吼湧現，「工業七號」逐漸陷入恐慌之中。

設在路上的氧氣面罩架開啟，「一個人拿一個！」「小孩子也有份吧！？」怒吼聲此起彼落。被塞車堵住的電動車心急之下開上對側車道，不管警察的制止，加快速度。臨時避難用

的避難所在各地都有設置，就算不用電動車也可以抵達，不過他們的目的地是殖民衛星的地下空間。約五十公尺厚的殖民衛星外壁，除了共同管道之外還有緊急避難用的通道，通往脫逃膠囊的搭乘處。

「就算去避難所避難，要是殖民衛星毀壞就完了。去搭膠囊比較好。」

有受災經驗的駕駛人一路前往造地區域。降到地下的升降梯受殖民衛星公社的管理，沒有自治局的許可不會開啟。不過施工的地區就有進入的機會。今天新增的地盤區塊，升降梯還沒上鎖，處於啟動狀態。從作業員的口中流出的情報一下子傳開，電動車的車陣越過工程用柵欄進入整地區域。不過，來到載貨用升降梯的入口前，車陣卻擠成一團。

這不是因為鐵閘門關著的關係，而是他們感覺到升降梯上升的振動，接著鐵閘門突然從內側被撞破，眼前出現了巨大的裝甲車。它一台就佔滿可以載六台電動車的升降梯；升到內壁地表的茶褐色裝甲車，看到堵住去路的大量電動車似乎遲疑了一下，不過馬上轟然轉動履帶開始前進。

剛才想要打開鐵閘門的男人們慌慌張張地讓出一條路，全長十公尺，最大寬度達六公尺的裝甲車衝入電動車群中。在它的履帶快要壓到前面的電動車時，裝甲車突然發動推進器，近乎長方體的車體從駕駛人的頭上飛過。

它的形狀改變，兩隻「腳」站在車陣的空隙間。周圍的電動車因為震動而彈起。直立起的裝甲車再次發出噴射光，無視驚訝的居民們開始跳躍。變形成MS模式的「洛特」，以跳石頭的訣竅穿過車陣，打壞柵欄離開造地區域。塔克薩看著毫無秩序的避難行列咂舌。不過他馬上拉下車長用的潛望鏡，用綠色的夜視螢幕找尋敵人的蹤跡。

螢幕上映出揮動四片翅膀的敵機，輕鬆閃開兩架「里歇爾」擊出的60ｍｍ火神砲。塔克薩開啟自動追蹤裝置，叫操縱士前進。可以的話他不想離開人少的造地區域，不過採取反精神感應兵器戰術時有必要的地形。「洛特」的巨體踏碎複雜的商業區道路，推進器的噴射破壞商店的玻璃，向著辦公地區跳去。

新來的第三架「里歇爾」從「山」中的貨物搬運口飛出來，夜空中爆著火神砲的火線。

由於在殖民衛星內，不能使用強力的光束步槍而只能用光劍狙擊駕駛艙，不過四片翅膀令他們連出手的餘地都沒有。三架「里歇爾」只能被玩弄著。突然之間，從完全不同方向射來的光束劃破夜空，照亮沉在黑暗中的人工太陽柱，被直擊的「里歇爾」腳部被打飛，隨之而來的巨響震撼了「洛特」的機體。雖然夜視螢幕有雜訊，不過塔克薩還是注意到四片翅膀的動作遲緩了一下。要回收電池耗盡的感應砲時，一瞬間的空隙——塔克薩按下潛望鏡握把上的發射裝置。

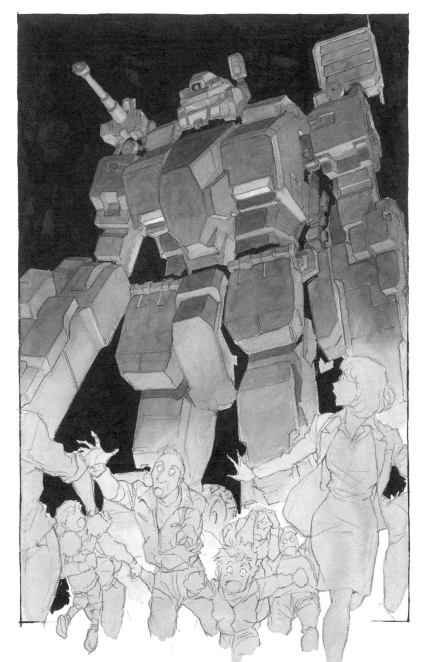

裝備在「洛特」右肩的25mm機關砲噴出火花，以五發中穿插一發的比例打出曳光彈，綠色的光軸劃過夜空。在地球上打出的實彈會被重力拉扯劃出曲線，不過在殖民衛星內由於殖民衛星自體回轉的力矩作用，火線往回轉方向的反方向曲折。當然，「洛特」的火器管制系統有補正裝備，火線以極大的曲度往敵機飛去，不過四片翅膀在將擊中前閃過了火線。明明在自動追蹤裝置鎖定中，它卻很漂亮地翻身閃開了。

那時機怎麼看都像是感覺到了我方的「殺氣」。倒抽了一口氣，塔克薩對操縱士大叫：

「要追來了！快跑！」他原本就不期待機關砲可以擊落對手，只要讓其注意到自機就行了。

不等變回坦克模式的「洛特」開動，塔克薩離開車長席，打開了通往機外的艙門。

吹襲的風壓包圍全身。側眼看著兩旁流動的辦公地區大樓群，塔克薩登上了「洛特」的車體上方。攀著砲身還在發熱噴出硝煙的機關砲，移動到收藏起來的頭部旁邊。他把固定用鋼圈勾在機體上的鉤子，固定住身體。兩手舉起火箭筒。

臉靠在電導表旁，看著瞄準器。上空出現小小的噴射光，從夜視影像中看到光越來越大。一座、兩座……總共有三座感應砲。塔克薩按下火箭筒的啟動鍵，解除彈頭的拘束。

撞飛停在路肩的電動車，最高時速一百五十公里，坦克模式的「洛特」跑在路上。雖然被科氏氣流影響，感應砲仍以不低於時速三百公里的速度追來。為了避免殖民衛星受損，對

方應該不會突然從上空開火，而會盡可能接近、包圍，進行單點狙擊。塔克薩把手指放在火箭筒的扳機上耐心地等待時機。「洛特」到了十字路口，車體迴轉九十度。

脫離科氏氣流，在離地十公尺低空飛行的感應砲緊急煞車。就是現在！在帶頭的那一座從大樓的後頭出現時，塔克薩扣下扳機。火箭筒隨著猛烈的逆火射出網彈，長寬十公尺的網子在空中展開。感應砲直接撞進超鋼纖維製的網中被包住。

只要不碰到內壁，不管多麼低空飛行，離心重力都不會起作用。在無重力下的感應砲不會失速也不會墜落，不過纏上的網子影響它的軌道，成功地讓它撞到大樓。一旦碰到一G重力下的建築物，該物體就會被一G重力所捕捉。接觸到大樓的感應砲撞破玻璃、撞穿牆壁，刨起柏油路面在地表滑行的幾十公尺，最後撞倒電話亭後一動也不動了。

被重力抓到的漏斗型自動砲台，沒有自己飛起來的能力。塔克薩裝填完下一發，等待著下一次發射機會。雖然是毫不起眼的戰法，不過有效果。以這要訣除掉感應砲，同伴便可以打擊失去決勝兵器的敵人。發現反精神感應兵器戰術有用，塔克薩非常興奮。他感覺到真正的戰鬥所帶來的高亢感，那是見不得人的作戰無法給他的。他享受著在口中擴散的腎上腺素的苦味。

也許是這興奮感讓他的視野變狹窄了。等到「洛特」經過下一個路口，塔克薩開了第二

砲。張開的網子扯下第二座，不過路上卻有人。從辦公室要前往避難所避難的人群，成列走在步道上。

雖然全長只有兩公尺，不過感應砲的質量可不是裝滿重油的汽油桶能比的。撞上地表的感應砲，粉碎了路肩的電動車，衝破護欄撞進步道。塔克薩視野一角看到那回轉的鐵塊壓碎了一名像是OL的女性，再波及數人的景象。聽到撞擊聲中夾雜的慘叫聲，使他裝填第三發時遲疑了一下。

這是實戰時不該有的致命失誤。感應砲滑進死角，將砲口對準「洛特」。塔克薩來不及察覺到MEGA粒子迸出的光芒。

光束貫穿「洛特」的車體後方，蒸發掉操縱席穿到前面。「洛特」發生爆炸，炸飛了上面的裝甲，塔克薩被彈到空中，與飛散的碎片一起撞在大樓的牆壁上，並掉到地上。他的頸椎沒有折斷要歸功於特製太空衣及他的運氣。塔克薩昏了過去，被火焰包圍的「洛特」再次發生爆炸。

而這震撼辦公地區的爆炸，卻比襲擊住宅地區的第二次破壞要好得多。被感應砲的砲擊打斷一隻腳的「里歇爾」七號機，掉落在亞納海姆工專校地內。光本體就重達二十五點八噸的MS，撞上以秒速一百六十七公尺回轉的內壁。雖然沒有爆炸，不過校舍被撞碎，「里歇

爾」被埋在瓦礫中。被安全氣囊保護免於昏厥的駕駛員，在搖搖晃晃的視線中瞪著敵機。

「該死的吉翁妖怪……！」

擱置在瓦礫山中，「里歐爾」手上的光束步槍噴出ＭＥＧＡ粒子光彈。粉紅色的光軸橫越過殖民衛星，直擊位於射線上的造地區域。在千鈞一髮之際閃過的瑪莉姐，對比光束更早飛來的駕駛員「氣息」感到全身發冷。

不只是敵意，而是憎惡。抑鬱的殺氣從光束的光源放射出來，讓太空衣下的肌膚起雞皮疙瘩。看著頭上被光束直擊而從內部誘爆的造地機組，巨大的鋼筋板面埋在火焰之中的畫面，瑪莉姐操作「剎帝利」的動作開始遲疑。要是亂動的話敵彈的軌道會改變，使得射線上的內壁被光束燒毀。不能期待被憎惡所支配的敵方駕駛員，會有按捺住射擊的理性，得讓他不能動才行。這份焦慮被精神感應裝置增幅，啟動中的感應砲殺向「里歐爾」七號機。

七號機仍在亂射光束步槍。三座感應砲往那個方向，劃開氣流逼進敵機。而此時「里歐爾」一號機衝過來，瑪莉姐的意識不得不集中回「剎帝利」的操作上。她感覺到感應砲的動作變鈍，被科氏氣流擾亂。那抵抗感壓在她的神經上，腦海被扯向一邊。

「好重……！」

不自覺地呻吟的同時，敵機揮舞光劍從上方砍來。同時火神砲的火線逼進，從內壁射來

的光束擦過「剎帝利」的裝甲。被三個敵意壓迫的瑪莉妲一瞬間激昂，這成為攻擊的意識往

四方放射，促使感應砲開砲。

擦過地表的三座感應砲一起射出MEGA粒子的光彈。一發打中腹部的駕駛艙、一發擊

中握住光束步槍的機械臂，「里歇爾」七號機不動了。可是最後的一發，從旁邊貫穿背上的

噴射機組，直擊內藏的小型核融合反應爐。

在內部連續引起核反應，供給龐大能源的反應爐崩壞——等同核爆的能量往周圍擴散。

放射線被維持住爐心的I力場遮斷而沒有外漏，不過爆發同時放出的熱線引燃了周圍所有的

可燃物，超越音速的衝擊波變成爆風吹襲在殖民衛星內。「里歇爾」七號機化為超高熱的火

球，有如小型太陽的光源照亮「工業七號」的夜空。

散落在機體周圍的水泥片瞬間蒸發，被衝擊波打中的校舍被壓潰、粉碎。因為機體落在

校舍內，大部分的熱線都被亞納海姆工專的校舍遮住了，但是衝擊波讓半徑五百公尺內的房

屋全毀，颳走了避難中的居民。內壁本身也無法免於崩潰，爆炸地的地盤區塊因高熱而起

泡，熱線與衝擊波穿越數層地心，浸透到五十公尺下方的外壁。讓地下共同管道斷裂，儲水

槽發生水蒸氣爆炸的能源塊，最後突破外壁噴入宇宙空間，「工業七號」的圓筒一角發出爆

炸的火光。

從住宅地區發出閃光，巨大的蕈狀雲聳立，像高麗菜一樣的煙塊隨即收縮。這不是氣流的關係，而是內壁的一端破洞，空氣開始外流。逼開因爆炸而分心的敵機後，瑪莉妲看到了那景象。在住宅區的正中央，出現了直徑約一公里的圓形焦痕，炭化的表層還有火光。火焰被強風吹襲很快地消失，大量的煙與瓦礫、人型的焦炭急速被吸進圓心。由於氣壓急速降低而產生霧氣，無法觀察破洞的狀況，不過那直徑不會小於五十公尺。開的洞實在太大了，裝備在機體上的裝甲補修材根本無從補起，蠢動的白霧漸漸擴大——

「糟了……！」

居然偏偏直擊反應爐。瑪莉妲咬著嘴唇。被熱線燒毀，吸出真空的許多「聲音」在殖民衛星的內壁迴響，讓被日常這層薄膜所覆蓋的「工業七號」空氣開始鳴動。咬破的嘴唇滲出鮮血，變成小血球飛舞在瑪莉妲的眼前。

※

白色的霧氣在竄動。在距離這裡數個區塊外，爆炸中心附近產生的霧急速擴大面積，同時又被爆炸中心的洞口吸聚。結果使得洞口周遭滯留著一定量的霧氣，看起來有如像是幽靈

的瓦斯體在蠢蠢欲動。

「殖民衛星出現破洞了！」

有人大聲叫著。獨自衝下公寓大樓逃生梯的巴納吉，離開玄關的同時目擊到這個景象。殖民衛星一開了洞，周圍的空氣壓力會急速下降，水蒸氣凝結而產生霧氣。由這景象看來，剛才的大爆炸破壞了內壁，在殖民衛星上開洞已是千真萬確的事實。

「真的在打仗嗎！？」

「拿氧氣面罩！快去避難所！」

同樣跑出玄關的公寓大樓居民們，發出叫聲從身旁跑過。社區外的路上也滿是背著防災背包的人群，街燈昏暗的光芒映出他們神情緊迫的臉孔。「不要慌！冷靜！避難所能夠容納所有人！」雖然有警官這麼喊著，不過並沒有進行有組織的避難指揮。每次上空有爆炸聲就出現騷動，電話亭周邊也是人擠人地非常混亂。隔著道路旁的建築，巴納吉遠望爆炸中心。有如用於頭沿著內壁的傾斜，像山的斜坡一般凸起的地區，成了唯一熄掉燈光的黑色平原。有如用於頭漫出來的焦痕呈放射狀擴展，在圓心附近竄動的霧氣奇妙地漂浮著。沒看到該有的建築——亞納海姆工專的校舍。只看到結構材外露的地盤區塊燒焦、翻起，連著火的瓦礫都沒看到。是因為爆炸而蒸發，還是被吸出外面了？聽著不像自己發出的激烈呼吸音，巴納吉緊握

住顫抖的雙手。留在宿舍的學生有多少人——不，他寧願相信周五晚上，是不會有學生留在學校的，不然的話……

從肩膀傳來的衝擊，讓他找回逐漸游離的意識。沒有追尋撞到他跑去的某人背影，巴納吉先環顧四周。比起確認工事的被害程度來說，現在還有其他該做的事。他馬上發現目標物，反射性地大叫一聲：「那台轎車停車！」

正打算關起駕駛座車門的男人，驚訝地左右張望。巴納吉用力踏著地面，往停在緊靠社區外的黑色轎車跑去。他穿過在人行道上交錯的人龍，將手伸進即將關上的車窗。坐在駕駛座上的男人驚訝地張大眼睛，副駕駛座上的男人似乎也有點緊張地暗抽一口氣。

「請讓我也上車。」

巴納吉的頭伸進副駕駛座的車窗內，一口氣說完。畢斯特財團的男人們全部愣住，張大眼睛看著身為警衛、或者應該說是監視對象的巴納吉。事情演變成這樣也沒什麼好警衛或監視的了，巴納吉知道他們想返回「蝸牛」中。坐在駕駛座上的年輕男人臉色大變，低聲怒吼：「開什麼玩笑！為什麼……」不過巴納吉打斷了他的話。

「你們的工作是保護我吧？」

駕駛座上的男人閉上口，臉色變得凝重。除了與這些男人同行之外，沒有其他方法可以

接近「蝸牛」。巴納吉知道這樣很亂來，也沒有具體地想過去了能做什麼，不過他心中依然有股衝動，對自己說著不去不行。巴納吉為了掩飾他的顫抖而抓住門緣，看著坐在副駕駛座上的年長男性。男性那不輕易露出感情的眼睛瞇了起來，他突然看向巴納吉背後，抬抬下顎問道：「他們也要嗎？」

聞言隨著看向背後，看到拓也跟米寇特的巴納吉驚訝得說不出話來。他們兩人背後還有七、八位派對上的同學，每一個都臉色慘白地看著自己。巴納吉還來不及反應，米寇特就開口了：「要避難的話，也帶我們一起去。」她往前走一步，把巴納吉逼得背靠在轎車邊上。

「這……公寓的避難所呢？」

「不知道哪個傻瓜慌得腦筋不對勁，從裡面把門鎖起來了。」拓也抱著哈囉，隔著米寇特的肩膀插嘴：「住得近的人已經回家了，但我們用走的回不去。而且大家都門窗緊閉，我們沒有地方可去。」

「也不知道其他避難所會不會讓我們進去，學校也因為破了洞沒法接近。要是可以進入『蝸牛』的話……」

米寇特接著說，並看向轎車的副駕駛座。為什麼會扯到這個？一開始就沒想要避難的巴納吉，再次看向所有人憔悴的臉色。他的腦中直覺去那邊會有危險，不過卻沒有可以說明的

理由，只能看向還在戰鬥中的上空。

透過不知道是雲還是煙霧的薄膜，推進器的噴射光閃爍著，偶爾出現的火線往四方放射光軸。是有複數的敵我雙方混在一起嗎？從這裡往頭上看，對面的內壁也發生火光，就算是外行人也看得出戰場正在擴大。可能屬於新吉翁的機體，以及追擊的聯邦軍ＭＳ……不，對於市街被破壞，現在還要懼怕流彈我們來說，區分敵我沒有意義。一切都只是會威脅自身的危險，而且很有可能下一刻便落到自己面前。既然爆炸可以在殖民衛星上開洞，那麼躲在避難所裡也不會得救。

哪裡都一樣危險。巴納吉用這點說服自己，再次探進副駕駛座的窗戶說：「大家都要去。」年長的男性只還以無言的眼神。

「我會大叫喔，說引起這場戰鬥的是你們。」

巴納吉用低沉的聲音接著說，握住車門的力道也變強了。事實如何不重要，重要的是，要是在這兒被殺氣騰騰的避難民眾包圍，將會無法動彈。「死小子……」巴納吉無視駕駛座上那男人的叫聲，只看著年長的男性。在互瞪對方數秒之後，年長的男性看向駕駛座，用眼神下達解開客座門鎖的指示。

「大家，上車！」

巴納吉大叫，並打開後車門。他向看著前面不動的年長男性點頭致意後，先讓米寇特等人上車。

雖然是寬廣的轎車客座，不過擠進九個人以上還是相當擁擠。巴納吉從後車窗探出半身，硬是進入了車內。待他用還在顫抖的手敲了敲車頂，表示全員都已經上車之後，轎車自暴自棄般地鳴了喇叭開動了。

避開擠到車道上的避難民眾，他們朝著月球那一側的氣密壁駛去。強風吹在火熱的臉頰上。不只有車身移動造成的相對氣流，往洞穴流出的空氣也吹出強風。原本只會吹起路邊塵埃及紙屑的徐風，到了洞口附近變成為強風流出到真空之中。雖然殖民衛星的空氣沒有那麼容易流光，但是爆炸所炸出的破洞想必不是應急處理就可以補起來的。避難民眾之中，有些人早已戴上了氧氣面罩。

設在民眾活動中心的地下，以及人工丘陵坡面上避難所的氣密壁一個一個關上。晚一步逃難的人前往下一個避難所，有如雷鳴的光束閃光以及巨響在他們頭上迴盪。往車內看去，米寇特與其他少女身子依偎在一起，拓也等人也沉默不語。所有人都被充斥在殖民衛星中那股異常的空氣，還有暴力的聲音及光芒壓迫，使得感情麻痺了。

這是怎麼回事？沒有力氣去看其他人的視線，巴納吉在心裡問著。從第一眼目擊戰鬥的

火光到現在不到二十分鐘。在那之前什麼事都沒發生。每個人都活在無可取代的日常之中，但是人的生活只要十多分鐘就被完全顛覆了？讓自己一直感到「脫節」的日常時間，這牢牢地圍在四周的牆壁竟是如此脆弱。

雖然他對日常一直有無法融入的疏離感，但是絕不能像這樣全盤顛覆。他不知道是為什麼開始戰鬥，但是他不能容忍有人在不知道原因、甚至不知道發生什麼事就連同內壁一起被蒸發。在戰爭時期也就罷了，但是來得這麼沒道理又突然，簡直就是恐怖攻擊。過於單方面，使人找不到情感的宣洩處。

可是──在他這麼想的同時，他的身心已經開始對應現況了。比起沉浸在派對靡爛的氣氛裡，現在的自己更能明確地決定下一步的行動。感受不到「脫節」，也不覺得透不過氣，只覺得自己覺醒了，就好像矇眼布終於解開一樣。

也許自己真的不對勁吧。巴納吉壓住不斷脈動的額頭。他有另一股衝動想用頭去撞車頂，讓裡面的東西散落一地。但現在還是順著這股未知的衝動吧。不這樣的話無法活下去，也無法救出「她」。就算在思考先行一步的狀況下，他這樣的理性依然健在。

「奧黛莉……！」

仰望高聳在前方的月側氣密壁，巴納吉不自覺地叫出口。上空接連發生數次爆炸，瞬間

照亮了沉浸在黑暗中的氣密壁。

<div align="center">※</div>

宇宙中飛舞著雪花。雪花從殖民衛星的一區噴出，發出亮光飛舞在漆黑之中。當然，這不是真正的雪。是從破洞中流出來的土砂、瓦礫、燒焦的植栽或者電動車的殘骸等東西反射著太陽光，成為裝飾暗礁宙域的宇宙垃圾消失在黑暗中。樣子看起來就如同殖民衛星中噴出了雪花一般。

跟巨大的殖民衛星比起來，洞口有如針孔般小——但是，它的直徑不小於五十公尺。破洞隨著殖民衛星的自轉一起轉動，對周圍灑出物體及空氣。一個像雪片的小型物體流過機體旁，利迪反射性地將「里歇爾」的攝影機跟著轉過去。看到在全景式螢幕一角放大投影的物體，令他全身起了雞皮疙瘩。

那是台還留有原型，燒焦的嬰兒車。利迪凝視著它，想到裡面不知道有沒有……就馬上關掉擴大視窗了。他打開頭盔的護罩，擦掉額頭上的汗後再關上護罩。他雖然想順便擦掉胸口的汗，不過穿著太空衣擦不到。內衣已經滿是汗水，連襪子都濕透了。他還沒有開任何一

槍，連敵人都還沒遇到──

自從戰端開啟已經過了三十分。雖然與「擬・阿卡馬」共同前進至作戰區域「工業七號」，不過與伊安中隊的利迪等人還沒有看到敵人的影子。只能聽著在殖民衛星內交戰的諾姆中隊半數以上已被擊墜的利迪等人的未確認情報，連他們的狀況如何、有多少敵人都不清楚。賴以維生的雷射通訊，也被殖民衛星的牆壁擋住無法傳訊。對利迪他們跟「擬・阿卡馬」來說，都只能豎著耳朵聽著訊息錯綜的無線電，從片斷的情報推測現況。

『避免在殖民衛星內戰鬥！不要隨便進入！』

『羅密歐005，通訊中斷！請回答！』

『狩獵人類部隊……ECOAS的偽坦克也大破了。救援還沒來嗎!?』

『敵人有裝備精神感應裝置！哪可能那麼順利！』

『才一架，我們被僅僅一架MS……！』

不只是半數，諾姆中隊已經被逼到接近毀滅──利迪聽著無線電的聲音，在心裡補充道，同時確認在殖民衛星四周散開的僚機數量。包含自機在內，有四架「里歇爾」與兩架「傑鋼」調整與殖民衛星的相對速度，凝視著化為戰場的巨大圓筒。要是編制不一樣的話，現在自己可能是被凝視的一員。可能已經與裝備精神感應裝置的敵機對上，被感應砲打成蜂

窩。就像連殖民衛星內壁一起粉碎的某人機體。

『羅密歐002通報各機。伊安中隊的任務是直接掩護母艦。不要放鬆對周邊的警戒。敵機也有可能從殖民衛星的洞出現。』

伊安中隊長會這麼說，是考慮到想往前衝，飛進殖民衛星的各機心情吧！利迪也是其中之一。等待太難過了。若要這樣遠觀我方機體苦戰，倒不如衝進去還比較輕鬆。雖然大家有自覺到因為第一次實戰而意氣高揚，不過敵人好像只有一架。一架就可以毀掉一個中隊，真希望這是玩笑。就算是裝備了精神感應裝置的MS，就算那個駕駛員不是一般人。

「新人類……那玩意兒只是『外星人』的迷信！」

口中不小心說出對宇宙居民的貶低語。感覺到「家」的濕度充滿在駕駛艙中的利迪想清一清不乾淨的嘴，輕踩了踏板。「里歐爾」的機身微微地動作，往月球方面流動。殖民衛星的壁面在螢幕上流動著，他在連接殖民衛星的殖民衛星建造者正面停住。

在包覆殖民衛星約四分之一面積的「轆轤」前端，可以看到像蝸牛頭般的尖端。想起它的名稱叫「墨瓦臘泥加」，利迪把相當於司令部區塊的蝸牛頭放大投影。看起來靜止的司令部旁，浮著一個姆指大的白色物體。那是「擬·阿卡馬」白皚的船身。

聯邦宇宙軍首屈一指的巨艦，在全長超過五千公尺的「墨瓦臘泥加」面前有如玩具一

般。利迪調整無線電的頻道，試著接收「擬・阿卡馬」與「墨瓦臘泥加」的對話。雖然那功率比用來跟艦載機對話的基幹系無線電要低，不過靠得這麼近，就算在米諾夫斯基粒子的影響下也側聽得到。過了沒多久，頭盔內藏的揚聲器開始響起混有雜音的聲音⋯『⋯⋯不許可⋯⋯入港⋯⋯』

『本設施是得到殖民衛星公社的許可，由亞納海姆電子公司做為法人運用⋯⋯』

『已經發生戰鬥』了！本艦是聯邦宇宙軍艦艇，有權限依反恐特別法強制徵收！』

聲音蓋過毫無感情的管制員聲音，奧特艦長的咆哮在雜音底部迴響。面對一個MS中隊瀕臨毀滅的嚴重事態，連平常悠哉打混的世故大叔也平靜不下來了。利迪豎起耳朵聽著，

『「墨瓦臘泥加」！我是亞伯特，立刻打開閘門！』

但是他聽到了唐突插進來的其他的聲音，皺起了眉頭。亞伯特——帶著親信上船的亞納海姆公司幹部。他想起艦長室那張嘴裡講著「拉普拉斯之盒」云云、有點稚氣令他不太喜歡的臉孔。「那胖子，到這種地方還要出風頭⋯⋯」就在利迪吐露不屑的同時，無線電繼續傳來咆哮聲⋯『有沒有聽到!?』『有⋯⋯聽到了。』管制員狼狽地回答著。

『就算是畢斯特財團，也沒有權限可以拒絕軍方的活動。打開。』

『可是，理事長他⋯⋯』

『責任我來擔！不想被狩獵人類部隊殺光的話，就讓我們進去！』

這傢伙是以為自己擔任全軍指揮喔？利迪對他無比傲慢的態度再次感到不愉快，不過接下來的景象卻讓他目瞪口呆。導引燈從「墨瓦臘泥加」開始亮起，兩列光軸在虛空之中形成了道路。

一點一點地噴射船體後方的推進器噴嘴，「擬‧阿卡馬」慢慢地開始前進。「墨瓦臘泥加」的太空閘門真的開啟，讓船艦進入入港態勢。從時機看來，毫無疑問地是亞伯特的一句話幫了大忙。確認無線電已經換成「墨瓦臘泥加」的船塢長在說話，開始對母艦進行誘導，利迪的嘴巴好幾秒合不起來。

「那傢伙是什麼人啊……」

就算是幹部，可是不過是亞納海姆一介社員的男人，只報上名字就讓大股東畢斯特財團的根據地屈服了。心想這事情不單純，利迪凝視著「擬‧阿卡馬」。此時機體突然傳來衝擊，令他嚇了一跳。伊安中隊長的「里歇爾」不知何時已經接近利迪機，左機械臂碰著他的機體小腿附近。

『母艦要射出小艇。利迪少尉你負責援護。』

接觸回路開啟，伊安上尉比無線電來得清楚的聲音傳進耳朵。「是！」利迪馬上回應，

不過他對完全沒發現伊安機接近的自己產生情緒波動。這樣子沒辦法活下去喔，他心想。

「不過，還在戰鬥中，是誰要過去？是先遣的警衛隊嗎？」

『是客人。亞納海姆的大頭一行人要進殖民衛星建造者。敵人還沒進入殖民衛星建造者內，不過別鬆懈了。』

簡短地告知後，伊安機便解除接觸往右下方漂去。雖然心中有著被排除在戰線之外，沒有被重用的悔恨，利迪還是按照指示，將機體移動到「擬・阿卡馬」的附近。比起等待不知道什麼時候會來的敵人，不如讓身體動一動比較好。他也想親眼看看亞納海姆的客人會有什麼行動。

看起來像蝸牛殼的重力區塊中央，直徑超過三百公尺的「墨瓦臘泥加」太空閘門，像照相機的快門一樣慢慢開啟了。「擬・阿卡馬」把兩舷的太陽電池翼摺起，讓其巨體進入閘門內。利迪跟在其右舷旁一起穿過閘門，在第二閘門前啟動制動推進器煞住。第一閘門關閉不久後開始注入空氣，船舶用的廣大增壓區面充滿空氣。當氣壓計的數位顯示接近一時，「擬・阿卡馬」的後部發射口開啟，一艘小艇出現在彈射口上。

小艇是從海軍傳來的用語，指的是艦艇上搭載的聯運用小型太空艇。「擬・阿卡馬」上搭載的小艇是從一年戰爭時便開始使用的舊型，方正的船體到處都設有扶手，讓船外也可以

載人。這是為了緊急時用來當逃生艇使用。

而現在，有數位穿著太空衣的人抓著把手，上面帶著一堆人的小艇正要浮上彈射台。但是異常的是，在艇上的所有人都裝備著無後座力步槍，看起來就好像陸戰隊要搶灘一樣。因為被頭盔的護罩遮住，沒辦法看到他們的表情，不過從步槍的拿法看來，可以知道他們是有受過訓練的人。至少，這不像是民間企業的幹部去視察的景象。

「這到底是怎麼回事……」

簡直就像是率領私兵出陣——沒辦法看到應該在船內的亞伯特，利迪看著從彈射口起飛的小艇發出的噴射光。不一會兒，第二閘門打開，小艇比「擬‧阿卡馬」早一步進入「墨瓦臘泥加」的船塢。

※

搭著附在氣密壁外的載貨用升降梯，上升三千多公尺是很恐怖的。用來搬運資材的升降梯沒有牆壁也沒有天花板，轎車就固定在可以說只有一片板子的升降梯上，沿著研缽型的氣密壁斜坡上升。而高度升高必然更接近上空的戰火，透過雲層閃爍的火線以及ＭＳ的噴射光

都變得更加鮮明。轎車只能毫無防備地曝露在這些光芒下，度過聽天由命的近十分鐘。

在人工太陽的基部有六座從殖民衛星到「蝸牛」的閘門，在氣密牆上形成每個邊長約十五公尺的四方口。升降梯與其中一個接合後，巴納吉立刻跳出車外。由於接近殖民衛星的回轉軸，此處是完全無重力的地帶，只要別弄錯蹬地板的方法，移動並不困難。閘門的深度將近五十公尺，不過巴納吉數步便通過這個寬廣的地區。

幾個小時前才與奧黛莉經過這裡，所以他還記得怎麼走。「喂，巴納吉，等一下！」巴納吉背對叫著他的拓也，在盡頭的隔牆前著地。搬運資材用的巨大牆壁還封鎖著，不過旁邊有可以讓人通過的便門。剛才他們就是從那裡進入「蝸牛」內的。

在他們拖拖拉拉之際，可能會有流彈飛來。巴納吉按下便門的開啟鍵，不過上鎖了。按下門旁的數字鍵也沒有反應，還是要有卡片鎖才行。他噴了一聲，折回轎車那兒。

抱著哈囉追來的拓也一邊問「不行嗎？」，穿過他身旁繼續前進。不想花時間回答，巴納吉急著回到轎車。看來是解除固定器很花工夫，轎車還在升降梯上沒有動。在駕駛座上的男人進行操作時，客座上的少年們也走到車外。背景是黑夜，時而發生的閃光斷斷續續照亮雲層以及人工太陽柱。看到不安地看著周圍、蹬了地板往自己漂來的米寇特，巴納吉大叫：

「不用管車子了吧!?」

「快點！快打開便門！」

似乎是沒聽到，財團的男人們連頭都沒有轉過來。「卡住了啦！」「有緊急用的解除鍵吧？」其他少年們嘴上說著，也沒有離開車子的意思。藍白色的光芒照出他們的影子，讓巴納吉冷汗直流。閃光跟爆炸聲比剛才更銳利。聲音的延遲時間也變短了，幾乎是發光的同時就可以感受到強烈的聲波振動。

戰場接近了。他這份直覺馬上得到證明，巨大的影子從閘門入口另一頭飛過。一瞬間映在捲動雲層上那異形的影子，看起來是那四片翅膀的MS。而被切開的雲層另一邊，有另一架從這裡看起來只有小指頭大的MS。那架他記得曾經看見過。是聯邦軍的主力機⋯⋯記得是叫「傑鋼」嗎？

比四片翅膀看起來纖細的機器，小幅度地閃著噴射光調整姿態。巴納吉看著與視線幾乎平行的機體，突然感覺到全身起雞皮疙瘩。他預測到接下來會發生什麼事——或者該說，他感覺到眼前的「傑鋼」放出像是「殺氣」的東西。說得更白一點，他知道那架MS想開槍。

「趴下！」

巴納吉立刻大叫，並且撞向已經在他眼前的米寇特。他的耳邊聽到米寇特的尖叫聲以及氣息，順勢漂動的身體撞到牆的瞬間，背後穿過閃光及熱流。

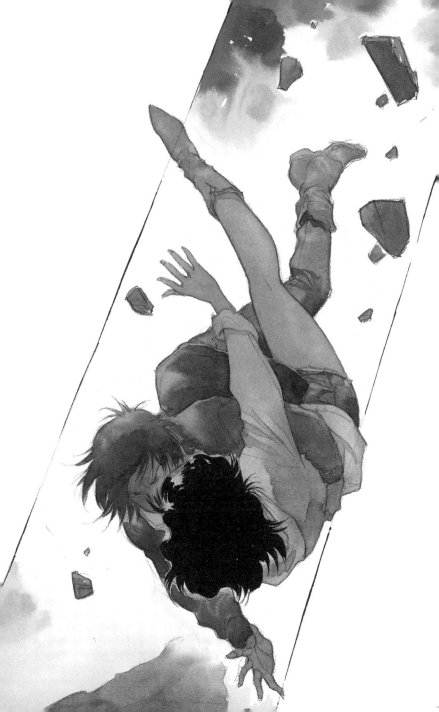

燒焦頭髮，烤著後頸的強大熱流在閘門內膨脹，過了一瞬間後，耳朵聽到像是火花聲的巨響。爆炸的空氣成為衝擊波吹襲，讓抱著米寇特的巴納吉被彈到牆上。因反作用力浮起來的身體又撞到地板或天花板，失去上下感覺的身體傳來兩三次衝擊。吸入體內的空氣是灼熱的，有一股刺痛感穿過受了撞擊的頭部。巴納吉緊閉雙眼，抱住米寇特身體的雙手力道也變強。被狂亂的熱流吹襲著，他只能祈禱下一次痛楚不是致命性的。

不知道過了多久。熱流與巨響消失了，只聽得到自己紊亂的呼吸聲，巴納吉害怕地睜開眼睛。眼前出現已經粉碎，玻璃片四散的照明用具。下面十公尺左右是地板，巴納吉確認自己漂著的位置在天花板附近，不過他的思考只到這邊。眼前的慘況讓他連呼吸都忘記了。

與閘口接合的升降梯已經熔化，黑色的焦痕一路延續到裡面的隔牆。焦黑翹起的結構材還帶著餘熱，吹著彷彿可以燒掉眉毛的熱風。聞到充斥在空氣中的臭氧味，巴納吉用滿是灰燼的袖口遮住鼻子。這是ＭＥＧＡ粒子砲直擊──那架「傑鋼」用了光束步槍，流彈直擊閘門。連ＭＳ的裝甲都能貫穿的高能源彈，把一般的鋼鐵像黏土一樣挖去。曝露在高熱下，以被撕裂的形狀熔化又凝固起來的地板，裂痕看起來有如被灼熱的大蛇爬過一樣。沒有看到轎車的車體或碎片，也沒有看到像人形的遺體。閘門的空間中浮著許多瓦礫，透過海市蜃樓的薄膜搖動著，不過沒有其他會動的東西。財團的男人們以及米寇特的朋友們，都像在開玩笑

一樣地完全消失了。

是的，消失了。不是死了。剛才還在說話、還在呼吸的人們突然就消失了。這不是死亡，我不承認這是人類的死法，巴納吉心中想著。像這樣什麼都不剩，還來不及感覺到便降臨的死期，應該稱為消滅。喚不起感情與感傷，只是存在的東西消失掉的消滅——

巴納吉突然感覺到臭氧味中混著其他的味道。有點像漢堡店的廚房飄出來、不知道是烤焦還是蒸熟的肉味。他吐了好幾次口水，想去掉充滿在鼻腔中的異味。然後巴納吉意識到懷中的米寇特。米寇特還有意識，不過她的兩眼瞪得大大的，看著眼前的慘況不動。

對呼喚不回應，把搖她的手也甩開，米寇特口中唸著「馬利歐、拉耶拉、西維亞⋯⋯」朝著閘口方向漂去。她沒有起伏的聲調讓巴納吉毛骨悚然，正想追過去時，他聽到別的聲音而肩膀一震。「喂，還有人活著嗎⋯⋯」從燒焦的隔牆旁，突出於便門前面的牆壁後方，拓也與哈囉一起探出頭來。

他抬起被灰燼染黑的臉，醒目的眼白忍著即將決堤的感情往這裡看著。看來是凸出的牆壁變成盾，保護拓也免於熱流的傷害吧。還好他還活著——這麼想的瞬間，巴納吉的心中突然想到不應該帶他們來的，都是自己的錯。他的情感夾在安心與痛心之中。「我還活著！你怎麼樣!?」巴納吉總算擠出這句話。拓也從牆壁後面漂出來，「活著是活著啦⋯⋯」細小的

聲音迴響在閘道內。他的眼睛盯著被光束刨過的地板，連哈囉從手中滑出來了都沒發現。

巴納吉雖然想立刻過去，不過也不能放著米寇特不管。「你先別動！米寇特看起來不對勁！」說完，巴納吉踹了附著焦炭的天花板。米寇特的背影往熔化的升降梯漂去，看起來有就要這樣漂出閘口的危險。「米寇特！」在他大聲呼喊的瞬間，閘口上空再次發出閃光，巨響包圍了巴納吉的全身。

從雲層間看得到剛才的「傑鋼」一邊連射光束步槍，一邊橫向移動。四片翅膀的MS華麗地橫迴轉閃過光彈，呈Z字形軌跡飛行，逼近「傑鋼」。當兩者重疊的一瞬間，粉紅色的光束迸現，「傑鋼」攔腰被斬成兩段。

喳，如同空氣被撕裂的聲音響徹殖民衛星內。巴納吉知道對方使用了光劍，不過那速度快到他完全沒發現什麼時候拔出，什麼時候砍的。攔腰被砍成兩段的「傑鋼」，噴出火花消失在雲層之中。仔細一看，它的手腕也連同光束步槍被砍斷了。

「好厲害……」

水準差太多了。巴納吉直覺這不是機體性能的問題，同時額頭又開始感覺到脈動感，不過四片翅膀的MS下一個動作讓他忘了這感覺。四片翅膀的MS解決掉敵機後，往這裡衝了過來。

幾十噸的鋼鐵塊逼近，它壓倒性的質量掩蓋了閘口。在以為要撞上的一瞬間，四片翅膀的ＭＳ改成垂直上升，全長達二十公尺的巨人翅膀——推進器的噴射光在閘口前爆發。巴納吉下意識地用兩臂護住臉，以全身承受熱風吹襲。

接下來又發生動搖開門整體的撞擊音。巴納吉壓住漂出到升降梯的米寇特身體，一邊抬頭看著抓住氣密壁一區的四片翅膀ＭＳ的巨體。它接近左斜上方，距離不到五十公尺的船艦用閘門，展開內藏在翅膀內的隱藏臂，用四根輔助臂抓住閘門的隔牆。它像昆蟲一樣爬在隔牆上，人型的本體從袖口拔出光劍，粒子束的刀刃插進隔牆。

厚實的隔牆馬上白熱熔解。有如焊接火花般的光束殘粒子往四方飛散，巴納吉慌張地從原地離開。掉下來的光束殘粒子就算大小只有仙女棒的火苗那麼大，還是可以熔化鋼鐵，在閘口留下黑色的焦痕，更不用想掉在人身上會發生什麼事。巴納吉拉著米寇特盡可能遠離閘口。在他數度踹牆壁移動之際，米寇特的手開始動作，眼神也恢復生氣。「巴納吉……？」

退到隔牆旁後，巴納吉端了天花板往地板移動。

殘粒子的豪雨堵住閘口，讓熱波吹進來。四片翅膀的ＭＳ也想去「蝸牛」裡。巴納吉依稀感受著緊抓住他的米寇特體溫，一邊想著……為什麼？為了帶回奧黛莉嗎？這麼說來，她是

新吉翁的——

「開門！快開門啊！」

拓也像瘋了似地敲著隔牆。哈囉的雙眼閃動著，彷彿在困惑般地漂在空中。米寇特抓著巴納吉不放主叫著：「我不要！我不要這樣！」巴納吉雖然感覺她有點煩人，不過還是仔細看著周圍。除了隔牆與便門外外沒有出入口。既然持有卡片鎖的男人們蒸發，便無法從這兒前進了。怎麼辦？就算想返回內壁，升降梯也已經壞了。

要冷靜，一焦急，對應便會出錯——埋在記憶底層的聲音細語著，巴納吉深呼吸了一下。接著他又感覺到額頭的脈動，背脊的雞皮疙瘩豎起。有東西來了，接近危機感的預感竄過，使他看向背後的隔牆。

空氣中的塵埃碳化，附著在隔牆上。隔牆的中央發生赤熱的光芒，並且一下子擴大。從內側凸起的熱源讓巨大的隔牆開始扭曲。沒等到中央的紅點白熱化，巴納吉大叫「拓也！住手」，把敲著隔牆的拓也拉進牆壁背面。之後，膨脹的隔牆從內側彈飛，白熱而熔化的結構材四散，強風與巨響的湍流襲在閘道內。

厚實的隔牆被有如火山爆發般的爆炸性激流從「蝸牛」那一側破壞。巴納吉他們躲在牆壁後面，縮起身子等待背後的爆風通過。在鋼鐵扭曲的聲音之中，混著推進器的噴射音，某個大質量的物體隨爆風從背後飛過。巴納吉他們等待熱流停止，從牆壁後面窺視閘口。一架

像是空間戰鬥機的機械從閘口飛出，它橫向一迴轉，瞬間就變成人型，並拔出光劍。

同時它擊發頭部的火神砲，狙擊還爬在氣密壁上的四片翅膀機MS。不斷降下的殘粒子終於停了，不過開始應戰的四片翅膀機體越過閘口，襲向變形MS。看到雲層中雙方的刀互抵而發出光芒，巴納吉望向開了大洞的隔牆。他警戒著還有沒有後續機，不過似乎沒有那種跡象。被破壞的隔牆後只有氣密室的空洞，更後面一點的隔牆也開了洞。破洞還燒得火紅，看來那架變形MS為了進入殖民衛星採取緊急手段，用光束把隔牆破壞了。

通往「蝸牛」的路開啟了。吞了一口唾液，保留其他思考的巴納吉，拉起腿軟掉的拓也。「拓也，冷靜點。你有沒有看過那架變形MS？是隸屬哪裡的機體？」巴納吉用他最大限度的自制心緩緩呼喚著。拓也飄移的眼神慢慢地定下來。「沒⋯⋯沒看過，不過⋯⋯」他的聲音還在發抖。

「如果是Z系的可變機體，那可能是聯邦軍的隆德・貝爾⋯⋯」

「那就是說聯邦軍的艦艇來到『蝸牛』中了，到了船塢一定可以接受他們的庇護。你跟米寇特一起去！」

跟著變形MS過來的路走，自然會抵達船塢。巴納吉不能再連累他們兩人了。「知道了

嗎？」巴納吉補上一句，並把漂在空中的哈囉推給拓也。立刻接住的拓也看著他，眼神似乎冷靜許多，說：「那你怎麼辦？」

「奧黛莉可能還在裡面。我要去居住區看看。」

「不要！我不要和你分開！」

蹲在地上的米寇特突然大叫，巴納吉驚訝地回看著她的臉。被她水汪汪的眼睛看著，心底產生預料之外的疼痛，不過腦中命令他不要停下腳步的聲音更強。「拓也，拜託你了。」

說完，巴納吉背對兩人，踹了地板，斜斜穿越破洞，往隔壁的氣密室漂去。

當他的手碰到氣密室的天花板時，聽到米寇特歇斯底里地大叫：「巴納吉！」巴納吉在心裡想著，自己會不會太冷淡了？不過他還是看向前方繼續移動。牆上的移動握把還能用。

通過氣密壁後，應該有通往下方居住區的電梯。「蝸牛」的環境維持系統似乎沒出問題，也沒有空氣外洩的傾向。沒事，行得通的。巴納吉對自己說著，並抓住了移動握把。

通過像是超大隧道的氣密室，穿越約五道破碎的隔牆後，巴納吉來到了「蝸牛」那一側的閘門。堆放的建設資材漂在空中，漂到閘門的反方向了，應該是剛才那架變形MS弄亂的吧。不過巴納吉連看都不看一眼，朝著電梯飛去。殖民衛星那一側傳來的爆炸聲聽起來只是遙遠的振動聲，周圍安靜無聲。雖然殖民衛星建造者的機能停止中，不過引起這樣的騷動居

然沒有人跑出來，究竟是為什麼？雖然覺得奇怪，不過巴納吉還是靠著先前的記憶，通過開門旁邊的通道。

記憶中的地點的確有電梯，也還有電。巴納吉壓抑住自己的心情碰觸牆上的面板。正在上升中的電梯抵達，發出輕快的電子音。懶得等門全部打開，巴納吉一口氣衝進電梯之中。

一瞬間，他被突然出現在眼前的黑色小洞抵回去了。鼻子聞到一股刺激性強烈的酸味。

當他理解到那是槍口的瞬間，腦袋變得一片空白，巴納吉只能被黑色的小洞押回後面。

高大的白人男性走出電梯。他拿在手上，對著自己的不是手槍，而是天線的前端構成槍口的無線電對講機。長滿鬍子的臉上的黑色雙眸左右探視，確認周遭沒有其他人後，將槍口與視線再度對準巴納吉。

沾在皮衣上的刺鼻氣味，與男人的體味一起飄來。是火藥的味道──與光束的臭氧味不同，是更直接而鮮明的殺戮味道。會被殺掉的直覺竄過背脊，巴納吉的身體退到牆邊僵住不動了。

他不是聯邦的軍人。跟畢斯特財團雇用的男人也不同。看起來不過是有點疲憊，感覺不太拘謹的中年男性，可是被他盯上的身體卻動彈不得。在他自覺這是恐懼感後沒多久，巴納吉的腰部以下失去感覺，只能像石頭一樣看著沒有表情的鬍子臉。剎那間，電梯的方向傳來

閃光與槍聲，鋼鐵撞擊的衝擊音響徹通路。

巴納吉反射性地閉上眼睛，再度睜開時，眼前的槍口已經消失了。鬍子臉的男人早已踹了地板離開，眼前出現其他走出電梯的男性。是鬍子臉的部下嗎？在他這麼想的瞬間，比鬍子臉更兇惡的金髮男性視線觸及巴納吉，手上的無線電槍毫不猶豫地朝向這邊。巴納吉心想這次真的會被射殺，背部貼緊牆壁。

「不用管小孩子。」

鬍子臉男介入，壓下金髮男的槍口說道。金髮男一瞬間好像回過神般地看著鬍子臉，隨後便抓住負傷的同伴，隨著鬍子臉的渾厚背影抓住移動握把。男人們頭也不回地離開電梯，接著拐過轉角看不見了。爆炸的振動音低沉地迴響著，他聽到怒吼「還沒跟瑪莉姐取得連絡嗎」的聲音逐漸遠去。

瑪莉姐，這個名字好像聽過──不過這個念頭也只在巴納吉的意識外閃過，他把緊繃的脖子轉向電梯的方向。入口爆出火花，噴出短路的聲響。不須想起先前的槍聲，便很明白那是被破壞的電梯管制盤噴出的火花。

這樣子沒辦法下居住區。想到這點後，他的頭腦才慢慢開始恢復思考，被恐懼所覆蓋的身體才開始放鬆。抱緊顫抖攀爬而上的雙臂，巴納吉呆呆地漂蕩在無重力之中。

※

映在螢幕上「擬‧阿卡馬」的白皚船體，看起來就像是過去的飛馬級突擊登陸艦。在一年戰爭之中，擔任聯邦軍MS開發計畫「V作戰」核心的飛馬級，其特異的形狀，連當時已經退役的卡帝亞斯都留下深刻印象。那艘戰艦，「白色基地」得到了超乎想像的戰果，徹底改寫了舊有的兵器體系，成為宣傳MS時代來臨的的先鋒之一。

然後經過十七年的歲月，「擬‧阿卡馬」伴隨著可變MS，要進入這艘「墨瓦臘泥加」的船塢。雖然他想對管制員大吼為什麼開放太空閘門，不過廣大的司令部沒有卡帝亞斯以外的人影。扇形配置的操作席每個都是空的，控制面板也壞了一大半。只剩下燒焦變色的記錄晶片，以及空的文書夾漂在無重力之下，看得出有慌亂之下處理掉機密文書的痕跡，不過沒有辦法確認管制人員們是否平安逃出。設施內的監視器也一個個失去作用，與安全中心也早已失去連絡。在名為特殊部隊的毒物遍及全身，「墨瓦臘泥加」已陷入機能不全的現在，卡帝亞斯連門外的狀況都無法知道。

似乎只剩下機庫甲板還沒被下手，有好幾個螢幕捕捉到「擬‧阿卡馬」，從許多角度照

出正在穿越第二閘門的艦體外貌。卡帝亞斯在肩膀的傷口噴上止血噴霧，看著那像馬頭一樣的艦橋部，專心地調整無線電的頻率。這裡離機庫甲板頂多三公里，但是跟「擬・阿卡馬」的通訊狀況卻非常糟。螢幕上只有雜訊，自稱奧特・米塔斯的艦長聲音也因為雜音而瀕臨斷訊。為了維持住好不容易保有的回線，必須要不斷調整收發訊的頻率。

「我說過我們願意接受臨檢，所以希望你們現在將部隊撤離。這樣下去，受害只會繼續擴大。」

『戰端已經開啟了。我們也受了相當大的損害。不先讓正面的敵人沉默的話，就算想退也退不了。』

對耐著性子再說一遍的卡帝亞斯，奧特也做出一樣的答案。從聲音聽來，卡帝亞斯認為他不是剛毅型的艦長。不是很清楚狀況卻承接了祕密任務，現在因為事件往最壞的方向發展而困惑。是個太過專注在不失去自我，反而陷入短視，常見類型的指揮官。

就算隆德・貝爾與特殊部隊的進攻是無法避免的，但要不是因為「她」的關係使得「帶袖的」疑神疑鬼，「帶袖的」的反應應該也不會這麼激烈。在這意義上來說，對方跟我方都一樣是偶然的受害者，不過現況不允許他從頭說明。此刻「墨瓦臘泥加」的機組員仍然遭到殺害，殖民衛星的被害還在擴大。而且光聽指揮官奧特的回答，就可以知道這被害不是因為

「帶袖的」的ＭＳ在到處搗亂，而是不熟悉實戰的聯邦駕駛員讓戰場擴大的結果。

「那麼，至少讓在『墨瓦臘泥加』繼續殺戮的特殊部隊撤退。這裡是ＵＣ計畫的開發據點。別忘了有一大半都是民間的技師與研究員。」

『可是，現在新吉翁……』

「艦長，我知道軍事上來說這是正確的判斷，不過這作戰包含了高度的政府性問題。依應對不同，你很有可能要負起責任。請讓我與同行的亞納海姆人士說話。」

先接受對方的主張與立場，再以客觀的看法稍以威脅，然後提出對方覺得接受也無妨的要求。這是初步的交涉技術，不過奧特上鉤了。通訊板陷入沉默，卡帝亞斯接著問：「他在吧？」

「只要說卡帝亞斯・畢斯特想跟他說話就行了。這樣事情便會有收拾的餘地。」

如果這場作戰背後有瑪莎在操作的話，一定會有監視者同行。與她同一線的亞納海姆電子公司幹部是誰？在卡帝亞斯腦中浮現數人的臉孔與名字之際，他聽到奧特艦長說『可是，他們已經……』的聲音，還來不及說完，通訊就斷了。

不是米諾夫斯基粒子的影響。而是電源中斷，通訊板完全陷入沉默。來了嗎。卡帝亞斯閉上眼睛深呼吸。他拿出放在褲袋裡的自動手槍，讓它浮在控制台上，然後慢慢地轉身看向

背後。他看到數名穿著太空衣，拿著無反後座力步槍的男人無聲地滑過空中，一個個在司令席後方寬廣的地板上著陸。

他們的身手就像是訓練過的士兵，不過穿的太空衣卻是作業用的。卡帝亞斯原以為來的會是特殊部隊，有點意外地看著侵入者一行人的臉。所有人都蓋著含濾鏡的護罩，所以看不到長相。卡帝亞斯看著無機質的一群頭盔，手偷偷地往後伸的同時，又有一個穿太空衣的人降落在一行人的中央。

他的腰部雖然掛著手槍，手上卻沒有拿步槍。在其他人的觀看之下，那個人慢慢地走向卡帝亞斯，打開了頭盔的護罩。一瞬間，卡帝亞斯明白了事情發展至此的原因，連浮在背後的手槍都忘了拿。

「是你嗎……」

沒有其他言語。眼前的太空衣一動也不動，視線盯著卡帝亞斯不放。

※

感覺到空氣爆炸的同時，瞬間熔解並破碎的結構材發出沉重的衝擊音。船塢全體像是觸

電一樣地顫抖，不知從何吹來的熱風吹向巴納吉。

被爆風吹飛的大量碎片打中鋼骨架，連續發出像是車子追撞的聲音。不知是否發生火災，像火焰一樣微暗的紅色照出層疊的起重機影子，照亮錯綜的輸送帶，不過還是無法看清楚廣大的工廠區域全貌。巴納吉蹬向漂在腳邊的鐵板，往附近的鋼骨架靠過去。閘口依然可能有流彈飛進來。要是隨便漂在空中，會有被爆炸飛散的碎片割碎的危險。

他為了找尋可以用的電梯，在「蝸牛」裡徬徨而誤闖製造殖民衛星用資材的工業區塊。把回收的宇宙垃圾精製、加工並送去「轆轤」的全自動化工廠，現在全部生產線都已停擺，只有一點一點的夜燈在黑暗中閃動。啟動時立體架設的生產線會運送資材，而且有迷你MS或小型作業艇飛來飛去的工廠大得誇張，不管怎麼走都碰不到隔牆。從這裡看不到地板跟天花板，剛才發生的火源在遠處晃動，照出重疊的鋼骨架與輸送帶像幽靈般的影子。

如同惡夢中的景象。感受到連聲音都發不出來的恐懼感，巴納吉抱住鋼骨架的力量變強了。自從被鬍子臉男用槍口指過之後，身體就抖個不停。在心底鼓動的衝動也消失了，開始升起會不會永遠離不開這裡的無益擔憂。總之先靠近牆壁或地板吧，巴納吉對自己說著。沿著牆壁前進一定會看到出口。只要一口氣通過工廠區塊，著火的隔牆後面應該就是港口區塊。只要到那裡就可以見到拓也跟米寇特了。一定也有下居住區的方法。

真的嗎？他無視心中的軟弱所提出的疑問，硬想轉動縮起來的脖子時，一件白色的物體從他的視野中漂過。是作業用的太空衣，是人。他背對自己，與碎片一起在下方漂過。雖然他的腦中一瞬間想起鬍子臉男的臉孔，不過巴納吉還是踹了鋼骨架往太空衣的方向漂去。

「那裡是什麼人都好，」巴納吉想跟他見面、想跟他說話，想確認自己的精神是否正常。「那裡的人！」巴納吉大叫著，用幾乎撞上去的氣勢抓住了太空衣。但是一看到太空衣的正面，他連話都說不出來了。因為頭盔的護罩裂開，黑色的液體從裡面流出。

他的胸口開了一個像姆指尖一樣大的小洞，從裡面滲出來的血沾上滿是灰燼的表皮。巴納吉不小心看到碎得亂七八糟、積滿血污的頭盔內部，慌張地放開了太空衣。此時，從破掉的護罩噴出一團血塊，「嘔」的一道有如踩到橡膠袋的聲音震動了耳膜。

是嘔吐的聲音。那是從呈太空衣形的血袋，已經看不出嘴巴位置的肉塊，所噴出的奇怪而鮮活的嘔吐。巴納吉發出慘叫，把太空衣踢飛。他手腳揮舞地移動順勢往後漂的身體，同時下意識地拉住碰到手的輸送帶框架，並用它當立足點讓身體漂得更遠。不能待在這裡，必須離開這裡。他連目的地都沒想到，只是讓汗毛豎起的身體在虛空中游動。

無數的漂流物，以及有可能混著肉塊的碎片群從常夜燈下方漂過。焦臭味飄向鼻子，熱氣更劇烈地往臉上吹來。感覺到在閘口那股蒸熟的肉臭味以及嘔吐的聲音沾上五感、侵蝕著

142

他僅存的理性，巴納吉動著四肢，朝搖動的火光移動。他不想像那樣死去，他不想讓自己認為人的死是那種樣子。母親的死要來得更加莊嚴。至少，不會讓其他人看到漂浮肉體變得像排泄物、流出累積在體內的瓦斯這種醜態。看到那樣子讓人無法弔念或感傷，只會有生理上的厭惡感。

人跟只靠本能重複著生死的動物不同。人類有遵循人類禮節的生死。以內含的可能性，將人之所以為人的力量與溫柔示於世界。這是建築起文明，進入宇宙的人類所該負起的責任。人類畢竟只是動物這種說法，是活在宇宙世紀的人類所不能容忍的藉口——在記憶的深處出現意料之外的話語，額頭再次產生鼓動的剎那，他的視野中出現還留有餘熱的光束彈痕。在點燃的機油與漂動的電線後頭，厚重的隔牆上有近五公尺大的破洞。行得通，雖然沒有根據，巴納吉卻如此確信著。他屏住呼吸踢向扁掉的鋼骨架。

同時他閉上眼睛，用兩臂護住臉部。燒灼皮膚的高溫瞬間被拋到後面，他的全身被冷空氣包圍。隨之而來的是令耳朵疼痛的死寂。他感覺到空氣變得不一樣了，卻沒有勇氣立刻張開眼睛。牆壁的後面應該是港口區塊，但是這裡太安靜了。說不定他走到完全不同的方向，而被吸到真空中了。他連氣息都不吐一口，在未知的空間飄了數秒。突然聽到發動機低沉的運轉聲，一股閉著眼睛都能感覺到的閃光照射而來。

同樣的聲音與光芒連續發生，照亮被黑暗籠罩的空間。巴納吉張開眼睛，透過指縫看向周圍。極高的天花板上設著許多聚光燈，閃著白色的光芒。燈光也從地板照出，交錯的光束集中在聳立於空間中央的構造體上。構造體高約二十公尺，寬約六公尺，長方體由露出的鋼骨架與樑柱構成，使它看起來像是建設中的大樓。

周圍沒有人影，四面牆上連一面窗戶也沒有。其中一面牆上設有巨大的搬運用閘口，不過閘門閉鎖中，閘口旁的氣閘也全部顯示著上鎖中。是倉庫，還是整備場？不，這種不自然的隔絕法，應該稱為密室比較恰當。

邊長三十公尺左右，幾乎可以稱為立方體的密閉空間裡──放著有如大樓般的構造體，還有自己這個異物漂著。巴納吉左右轉動開始習慣光線的眼睛，轉頭看了他用來侵入此處的破洞，再次看向默然佇立的構造體。他拉住表面的鋼骨架，轉到聚光燈光集中的正面。看起來像六、七層樓大樓的構造物，內側卻是中空的，並且裝有一台機械。

「這是……」

巴納吉不自覺發出嘶啞的低吟，然後中斷。沐浴在燈光下閃耀的純白裝甲，以MS來說過於接近人類比例的外型。還有覆蓋住相當於眼睛位置的半透明護罩，以及從額頭突出的那根長而堅挺的獨角──

沒有錯，這是今天早上透過地下鐵的窗戶目擊到的白色MS。巴納吉隨勢漂流的身體撞到窄道的扶手，依稀感覺背後傳來輕微的衝擊，不過他仍然呆呆地看著聳立眼前的巨人。這台有如今天一整天異常預兆的人型機器，固定在似乎是專屬牢籠的構造體上，足以覆蓋視野的巨體靜靜地立著。

仔細一看，會發現它純白的表皮上有裝甲板的接縫縱橫交錯，全身浮現有如電路板一般的紋路。鋼纜捲在表皮上，樣子看起來就像工廠出貨時的綑包狀態，不過最異常的是綁住四肢的巨大鐵環。把雙手手肘、手腕、膝蓋與腳踝固定住的堅固鐵環，要說是運輸中用來固定的話實在太誇張了。這樣的封印簡直就像是怕它會突然失控，而將它綁在牢籠之中。

位於腹部的駕駛艙艙門開著，可以看到艙口開了一個彎下腰便可以進入的空間。被綁在密室的巨人——放在畢斯特家的無數雕像，還有古老織錦畫上的傳說之獸，與它的形象無條件地重疊、融會，有如碰到某種不祥物的感覺從腳底竄上來。巴納吉嚥下一口唾液，望向閘門旁的氣閘。從方向看來，過了那道牆就是港口區塊了。也許可以從內側解除鎖定。他一心想離開這裡，正要把維修窄道的扶手當支點踹下去的時候，他看到了一片用來密封MS的塑膠布，慢慢地從眼前漂過。

塑膠布被籠子卡住了一下，然後又被微弱的氣流帶走，吸進牆壁的破洞中。同時看到燈

光中的細小塵埃往單一方向流動的巴納吉，害怕地看著四周。

「空氣外漏了嗎……？」

這不是換氣裝置所造成的氣流。而是某處開了直達外壁的洞，讓「蝸牛」內的空氣流出去。不管是要去港口區還是要去居住區，接下來都必須先拿到太空衣。巴納吉環顧廣大的密室，確認設在牆上的警示燈種類。他看到許多代表消防用具的紅色燈光，卻沒有看到任何一個代表緊急用簡易太空衣所在處的綠色燈亮著。雖然消防用具的預備品包括氧氣筒，不過以可能會曝露在真空中的現況來說，派不上用場。

雖然氣閘的外面還有更衣室，不過沒有人能保證門的後面不是真空狀態。徬徨在密閉空間中的巴納吉，很自然地被正面的黑暗洞穴吸過去了。通往巨人腹中的駕駛艙艙門——

「MS的駕駛艙應該會有備用的太空衣……」

雖然他不想接近機體，不過沒辦法。巴納吉踹了一腳扶手，往巨人的腹部前進。他抓住駕駛艙艙門減少動能之後，鑽進了球形的駕駛艙。

裡面有些許油污味，以及加熱後電線的味道。座位由椅背後面的線性支臂支撐著，從正面看起來就像是浮在駕駛艙中央。與座椅一體化的踏板，還有位於扶手上的操縱桿，與工專實習時看到的「傑鋼」差

不多。看起來是標準型的線性座椅，唯一不同之處，是設置在椅背上方的裝置。那裝置設置成宛如要包覆搭乘者的頭部，在不妨礙視野的範圍內從椅枕伸出，左右還有像是固定頭盔用的支臂。形狀看起來會讓人聯想到拷問用具，不過在狹窄的駕駛艙內也沒有其他地方可以坐。巴納吉坐在線性座椅上，把用可動式支臂與座椅連結的顯示板拉到正面。

橘色的啟動燈閃爍著，顯示目前是待機狀態。

「有動力……」

巴納吉按下燈號下方的預備電源啟動鍵。低頻的悶響震動著駕駛艙內的空氣，室內燈照亮球形的空間。全景式螢幕還沒啟動，不過三面顯示板全部亮起，檢查系統的二進位文件開始在畫面上捲動。主發電機的啟動開關閃著待機燈號的同時，左邊的副螢幕顯示出力的計量表，接著顯示速度計與距離計。基本上與迷你MS的控制面板相同，不過能量、計量表的數值則是天差地遠。

慢慢覺醒的巨人氣息，轉化為低沉的振動傳到身上。與迷你MS那種民生用品不同，這東西是兵器。是他從未搭過的精密機器，真正的MS——這份理解隨著一股無法形容的不安落在心中，讓他坐在生硬座椅上的身體無法安穩。巴納吉看向變亮的駕駛艙內部，找尋預備的太空衣。這型的駕駛艙備用品是放在顯示面板後面的。他用手指去摸螢幕的接縫，想把手

伸到座位後方。此時機內揚聲器突然爆出礙耳的雜音。

右邊的副螢幕出現通訊視窗，映出來的全是雜訊。視窗旁邊寫著「引擎部24號區塊．通路3」。大概是自動連線，與「蝸牛」內的通訊螢幕連上線了。巴納吉心想也許可以得到設施內的情報，試著用觸控板改變頻道。

物資搬入室、機庫甲板、電腦室、餐廳。每一個地方顯示出來的畫面與聲音都只有雜訊。是米諾夫斯基粒子的影響，還是中繼裝置被破壞了？放棄操作，目光從螢幕移開的巴納吉，聽到有人說：『是瑪莎在暗地操控⋯⋯我還知道。』讓他嚇了一跳。

是男人的聲音，而且曾經聽過。確認螢幕上的地區顯示為「司令部」，巴納吉凝視著依然只有雜訊的通訊視窗，仔細地聽著被雜音壓過的聲音。『你們想⋯⋯利用軍方，不過被利用的是你們⋯⋯』帶著怒意的聲音繼續說著，這聲音與那句傲然的『你冒險玩過頭了』的印象重疊在一起。

『聯邦才會想要得到「拉普拉斯之盒」。面對這個機會⋯⋯你想他們會顧及財團的利益⋯⋯嗎？』

聽不到對話對象的聲音。不過，這聲音很明顯是卡帝亞斯．畢斯特。「拉普拉斯⋯⋯之盒？」巴納吉下意識地複誦了一遍。他好像聽過這個名字，卻想不起來是在何時、在哪裡聽

到的。

『所以……思考不夠周詳……要是吉翁就這樣消滅，聯邦的天下持續下去，又會如何？人類的敵人只剩下真正的外星人，軍方的存在價值……失去。這麼一來亞納海姆跟財團都會傾覆。』

他說話依然是用那種高壓的態度。雖然不知道對象及說話內容，不過他能理解卡帝亞斯的口氣正是把戰爭當買賣的人——也就是死亡商人的理論。而從語氣中也可以想像到，畢斯特財團與亞納海姆電子公司的關係比傳聞的更加複雜。

他們的對話很恐怖。奧黛莉那句「又會發生大規模戰爭」，以及急迫的眼神浮現眼前。

巴納吉下意識想調高通訊的音量時，『是為此的供給。你……』卡帝亞斯的聲音不自然地中斷。過了一下子，又聽到低沉的聲音……『住手，你會後悔的。』那讓巴納吉感到全身發涼。

從雜音底部滲出殺氣。巴納吉可以感覺到按捺住自身焦慮的卡帝亞斯的呼吸，以及打算做出某種決定性舉動的對手的緊張感越來越高亢。『你只是被瑪莎利用了。你……』卡帝亞斯叫道，巴納吉不自覺地挺出身子的一瞬間，飽和的殺氣發出聲音迸裂。

砰！砰！尖銳的破裂音連續響著。無線電傳來某人大叫『別讓他跑了』的聲音。僵硬的手依然抓著顯示板，巴納吉一動也不動地凝視著通訊視窗的雜訊沙暴。卡帝亞斯的聲音已經

消失，只剩下雜音迴盪在駕駛艙中。

　　※

　　發生閃光之後，沉重的衝擊音從頭上襲來，幾乎把身體吹走的爆風吹襲在錯綜的管線之間。奧黛莉抓著一根支撐管線的柱子，讓自己無重力下的身體不至於被吹跑。

　　穿過居住區的森林，搭著電梯離開工廠區塊後已經過了快三十分。這段時間中，戰鬥的聲音越來越激烈，連殖民衛星建造者內都聽得到爆炸音了。不過剛才的爆炸不是因為流彈飛進來那麼簡單。睜開緊閉的雙眼，隔著林立的精煉工廠設備，奧黛莉抬頭看向上方。兩百公尺遠處的閘口噴出火球，滯留的黑煙散開後，她看到重MS的影子出現。

　　肥厚沉甸甸的人形加上四片莢艙的機體，踹了閘口，加速侵入工廠區塊。那是「剎帝利」。雖然回轉居住區的中心軸，也就是縱貫蝸牛殼中心的工廠區塊非常寬廣，縱橫都有三百公尺以上的空間，不過對要飛行的MS來說，障礙物太多了。「剎帝利」馬上被阻擋去路的輸送帶勾住，在昏暗中爆出接觸的火花，不過幾十噸機體前進的慣性沒那麼容易被抵消。它墨綠色的機體壓潰像蜘蛛網一樣布在空中的輸送帶，一邊慢慢地飛在工廠區塊的空中。頭

150

部的單眼監視器不斷地左右晃動，望向被工廠淹沒的內壁。

「瑪莉姐……她在找我嗎？」

不然的話，她沒必要刻意突入難以行動的殖民衛星建造者。想到在駕駛艙聚精會神的瑪莉姐側臉，奧黛莉左右觀望，思考告訴瑪莉姐自己位置的方法。雖然在米諾夫斯基粒子下，不過兩百公尺左右的距離還在感應器運作範圍內，可是在精煉工廠林立的這一帶，要從上空搜索相當困難。這種狀況下，不能寄望瑪莉姐可以「感應」到自己，奧黛莉正想往看起來像是辦公室的建築物漂去，但是突然出現的火線與巨響讓她的身體停住了。

接著一陣強風吹過，聯邦軍的MS從二十公尺不到的低空飛過。「剎帝利」噴射動作控制推進器，很快地閃過從MS頭部射出來的火神砲並拔出光劍。雙方的光劍接觸，正當兩個巨人要進入劍擊戰之時，後續的聯邦軍機猛衝向「剎帝利」的背後。看到比較接近人形的聯邦軍機揮動光劍砍向「剎帝利」，奧黛莉尖叫了一聲：「瑪莉姐……！」

聯邦軍機用光劍砍向「剎帝利」，就在那一瞬間，「剎帝利」背後的兩片莢艙上舉，內藏的機械臂抽出光劍。從背後襲來的聯邦軍機，光劍被如同十手般交錯的粒子束擋下，「剎帝利」同時擋下前後敵人的景象，映入奧黛莉眼簾。四濺的閃光照亮工廠區塊，隱藏臂用眼睛看不清的速度斬斷背後的敵人。從肩膀被砍下雙手的聯邦軍機倒下，中藍色的機身沉沒在

內壁的工廠群之中。

轟的一聲，讓殖民衛星全體震動的重低音響徹四周，爆炸的火焰隔著縱橫交錯的管線膨脹。爆風再次吹襲，奧黛莉還來不及抓住東西就被吹飛十幾公尺。在視野即將被液體儲存槽佔滿之前，奧黛莉拚命用手勾住三角構造的鋼骨架，才總算免於撞上。突然有一個足球大小的球體從旁邊飛過，背後傳來撞上液體儲存槽的聲音。

球體彈回來後，它拍動看起來像耳朵的兩片盤子，球形軀體裡對的光學感應器閃動著。「你是⋯⋯！」會用叫人的口氣叫它，是因為想起它那把它當朋友的主人的口氣。以前曾經流行過的吉祥物機械人，記得是叫哈囉吧？奧黛莉瞪了一下鋼骨架，用雙手抱住漂在空中的哈囉。

看著它閃動的眼睛，沒力的合成音效響起⋯『哈囉，奧黛莉。』這讓她心跳加速了一下。該不會是那個少年來了？想要看清楚周圍，卻被漂來的煙霧嗆到的奧黛莉，聽到有人對她說話：「不可以待在那種地方！」讓她急忙抬起頭來。

巴納吉——她幾乎叫出口，卻又把話吞回去了。因為在煙霧中接近的人影，並不是這個哈囉的主人。年齡與打扮雖然很像，可是微捲的茶色頭髮，以及東洋血統濃厚的臉孔，都與巴納吉不同。就在她確認時，又看到其他人影跟著過來，毫無防備地漂浮著的奧黛莉心中湧

152

現危機感。

與少年一起躲在辦公大樓的後面，看起來同年齡的黑髮少女大叫著：「快點過來！」手中的哈囉拍動耳朵，眼睛一閃一閃地叫著：『拓也、米寇特。』奧黛莉看著他們，手掌緊握住旁邊的鋼骨架。在十公尺遠處揮手的兩人，看起來不像是畢斯特財團的職員，也不像是軍人，但是這裡畢竟等同於敵陣。奧黛莉心想不能隨便與人同行，想要找機會離開時，突然發生比剛才更強一倍的爆炸光芒與音量。

是另一架聯邦軍機被擊毀了。衝來的熱風吹襲在工廠的空隙間，奧黛莉把哈囉抱在胸前用力抓住鋼骨架。飛散的碎片刺進液體儲存槽，引爆的聲音接連響起。火焰一瞬間延燒，奧黛莉看到著火的碎片成群往自己飛來。

沒地方可以躲，也來不及躲。奧黛莉緊抱哈囉，眼神從飛來的碎片群移開。我會死——

毫無實感的一句話讓全身麻痺的一瞬間，她感覺到有巨大的物體從頭上蓋過來。

大量的碎片撞擊金屬彈開，發出震耳欲聾的巨響。感覺到熱浪變弱些許的奧黛莉，把縮起的脖子向後轉。她看到了巨大的手掌。手掌具有類似人類關節機構的五根手指，以及連結攜帶兵器的裝置。手掌與中藍色的鋼鐵手臂連結，成為阻擋碎片與熱風的防波堤橫越在奧黛莉眼前。

頭上是眼部蓋著護目鏡，MS無機質的臉。看到胸口的機體編號寫著NAR-008，

確認這是聯邦軍機體的奧黛莉，還來不及鬆一口氣，身體便僵住了。她雖然想馬上離開，不

過機腹的駕駛艙艙門開啟，駕駛員的一句「妳有沒有受傷!?」讓她錯失了離開的時機。

從艙門探出身體的駕駛員露出驚訝的表情縮起下顎。頭盔的護罩打開，露出的是一張年

輕人的面孔。「還是小孩嘛……!妳在這裡做什麼!?」面對青年的怒斥，奧黛莉回看著他，

沒有回答。此時躲在辦公室那棟建築隱蔽處的少年與少女也漂過來了。「是因為殖民衛星破

了洞，我們才會逃到這裡來!」少女回叫。「這……這樣啊？等等!」駕駛員回答之後又進

入駕駛艙。從他的表情與舉動看來，似乎是還不習慣實戰的駕駛員。如此判斷的奧黛莉隔著

裝備盾牌的MS手臂確認周遭狀況。引爆還在持續著，火焰慢慢地擴及工廠區全體。空中沒

有看到「剎帝利」的機影，似乎是移動到別的區塊了。煙霧的濃度不斷上升，讓眼睛與喉嚨

感到刺痛。

「是一般民眾。有小孩子在船塢……了解。」聽著駕駛員斷斷續續的聲音，少年與少女

用滿是灰燼的臉看著駕駛艙。少年身上的深藍色外套有亞納海姆電子公司的標誌，想到這與

巴納吉穿的外套一樣，奧黛莉開口：「那個……」少年與少女聽到她的聲音同時轉過頭來，

奧黛莉心想不妙時，黑髮少女的視線已經盯著她全身看了。

「妳該不會是⋯⋯」少女說到一半，卻被突然發出的關節機構啟動音打斷。之前充作防波堤的MS手臂動了起來，把掌心翻轉向上。聽到駕駛員說出「快上來」，奧黛莉抱住哈囉的力道變強了。

「這裡很危險。我帶你們去我們的母艦。」

少年與少女聽到駕駛員這句後似乎鬆了一口氣。少年先踏了地板，漂到MS的手上。他碰觸覆蓋手指的裝甲，說：「有點熱，但不成問題，快。」少女聽到少年這句話之後點了點頭，在跨出步伐的同時從背後推著她。「那個，我⋯⋯」「有話之後再說，留在這裡只有死路一條。」奧黛莉的話被少女說話快速地打斷，就這樣被帶上MS的手中。

引爆聲繼續響著，熱風吹襲滿是灰燼的頭髮。由於在無重力下，空氣不會因為溫度差而有比重的不同，不會產生對流，火焰把周圍的氧氣耗盡之後就會自己熄滅，所以燃燒應該不會維持很久。不過現在因為隔牆崩壞讓空氣發生流動，「風」會促進延燒而不斷產生惡循環。雖然自動滅火設備啟動，到處都有灑水裝置噴出水花，不過這樣下去水花也只會被高熱蒸發。在燒遍工廠，把工廠區塊的氧氣全部燒光之前，火焰都不會熄滅吧！留在這裡只有死路一條⋯⋯反芻著少女的話，奧黛莉壓下心中那股即將踏出致命一步的感覺，靠向跟樹幹一樣粗的MS手指。

留有機體熱度的裝甲比想像的要來得熱。ＭＳ左手載著三名少年少女，機體從跪姿起身了。慢慢地發動推進器，背著推進機組的機體緩緩地離陸。我接受聯邦軍的ＭＳ庇護了——

還來不及思考其中的意義與重量，奧黛莉遠離了眼前的火海。

※

「我沒有意思否定您一代便建立起財團的才能。可是時代不一樣了。」

父親的聲音，與強烈的夕陽一起從門縫裡傳出來。帶著胭脂色，像血一樣紅的夕陽。沒錯，那時畢斯特家的豪宅還在地上……卡帝亞斯回想著。在真正的天空下，沐浴著真正的陽光，在主建築西棟的辦公室，祖父——雖然年老卻仍然健壯的賽亞姆‧畢斯特，常常用憂鬱的表情看著窗外。

「不管你說什麼，我都不會把『拉普拉斯之盒』交給聯邦。一落到他們手上，財團就會毀掉。有望成為下屆領袖的男人，居然連這一點都不懂。」

賽亞姆用平靜卻帶著怒氣的聲音回答。這是夢，雖然有自覺，不過卡帝亞斯還是仔細聽著父親與祖父的爭吵，與想找機會進入辦公室那十八歲的自己同化。難得回家的父親，每次

與祖父見面就是吵架，這樣的情況已經持續好一段時間了。卡帝亞斯對財團及經營一點興趣都沒有，平常的他會早早離開，不過此時的他卻有著必須盡早解決的問題。

從高中畢業後，他不想讀大學而想離家。他想靠自己的力量環遊世界，進而認清楚自己能做什麼，不能做什麼。從小就進入全體學生強制住宿的名校，被逼著走上安排好的道路，青年心中帶著他的鬱悶與氣概，站在平常敬而遠之的祖父辦公室前。會挑父親在的時間來訪，是為了省去得說明兩次的工夫，同時也是因為他的個性一向認為未解決的事最好一口氣處理掉。而且他也期待與認真過頭的父親不同，擁有吃過苦頭之人所特具的機智的祖父會站在自己這邊。

子』的存在阻礙了財團發展。」

「那已經是過去的事了。財團就算沒有『盒子』也可以經營下去。甚至可以想成是『盒

「誰的想法？移民問題評議會那些人嗎？」

「是我的想法，爸爸。我也有頭腦可以思考的。」

爸爸。他第一次，也是最後一次聽到父親這樣稱呼祖父。卡帝亞斯連身處夢境的自覺都變淡了，仔細聽著兩人的對話。父親以及祖父兩人都想跨出那不能跨出的一步。就算是親人

——不，正因為是親人——所以才想跨出那無法回頭的一步。十八歲的小鬼有這種預感，他

害怕的同時，感覺到自己住習慣的家突然變得陌生而冷淡。

「這二十年來，我靠自己盡力去擴大財團的業績，而且我自認為有成果。也許您會說這是有『盒子』才能得到的成果……」

「我沒那麼說。你有掌握時機的才能。所以我才把你推上下屆領袖的第一順位。可是，那是維持財團經營所需要的才能，而不是白手起家的力量。」

「您如此寄望，我也屏除自我完成您的期待了。您還要什麼？何時您才肯把一切交到我手上……！您想在那噁心的冷藏室冬眠，永遠支配著財團嗎!?」

「只要找到可以託付『盒子』的對象，我隨時可以死。不過，那對象不是你。」

雖然是對於指責的回嘴，不過連卡帝亞斯都聽得出來這是決定性的一句話。一陣沉默之後，父親的聲音響起：「您說得真直接……」聲音中帶著一絲哽咽。

「那麼，我們的親子關係到此結束了。您用偶然得到的『盒子』建立財團；我也會學習您的生命力，用自己的力量得到需要的東西。」

「你說這些話有覺悟嗎？」

「您認為這些話可以說來當玩笑嗎？」

「不……身為你父親，我遺憾你不是那種能不掛在嘴上而直接實踐的男人。」

所謂會刺進心裡的話語，指的就是這種話吧。絕望化作言語來表達，居然可以發揮挖心割肺的力量。讓人難以想像聽者的心境。

「……就算我這樣子，還是一些人對我有期待。我與他們心目中的財團，同您心目中的財團不一樣。請您別忘了這點。」

卡帝亞斯也覺得父親說得太多。就算對當事者來說這是最低限的辯駁，可是他不加掩飾地說出太多東西了。要離開這裡，明明只要說接下來的一句話就好了。

「您真是孤單的人。」

說完，父親便離開祖父的辦公室了。站在門口的卡帝亞斯沒有躲起來的機會，只好僵在原地。兩人互看一眼，父親露出些許驚訝的表情，然後一言不發地從他身邊走過。在沒關上的門裡，祖父被夕陽照出的影子往自己看著。他的眼神好像想說什麼，可是卡帝亞斯沒有走進房間的勇氣。門隨後便關上，卡帝亞斯的印象中只留下被夕陽照出的孤單身影。

那時候，父親要是說句話──不，就算只是用手拍拍肩膀也好。要是他有餘力可以顧及自己這個兒子，之後的發展就會不一樣了吧；卡帝亞斯一直這麼想。可是父親什麼都沒說。到了晚上也沒有跟家族的任何一個人見面，到了隔天像逃跑般地回到工作崗位上。是因為不想讓妻子掛心……恐怕不是。父親他的視野只看得到被祖父放棄，悲哀的自己。父親的極限

畢竟只到此為止，這恐怕也是祖父無法把一切託付給他的最大原因吧。

卡帝亞斯失去商討出路的力氣而回到學校。過了三個多月，他接到父親的訃告。沒有任何疑點，純屬意外的交通事故──警察如此發表，新聞也這麼報導。可是與畢斯特財團有關的數人知道實情並非如此。卡帝亞斯當然也是其中之一。

事後卡帝亞斯得知，父親被交往甚密的聯邦政府議員煽動，很認真地進行著如同政變的財團奪取計畫。當時進入宇宙世紀已經過了五十年，地球居民與宇宙居民的生活水準出現明顯的落差，宇宙移民政策逐漸露出實為棄民政策的馬腳。正因為處在這種時代，聯邦政府非常害怕「拉普拉斯之盒」落入這些人──特別是標榜可稱得上是宇宙國家主義的SIDE國家主義，受到宇宙居民注目的政治思想家，吉翁‧茲姆‧戴昆一派──手上。父親想必是在致力於財團發展的同時，被聯邦政府這巨大的怪物所吞沒，身陷其中無法脫身。

父親的死亡要鬧是可以鬧大的，但是造成這種局面的人們全部保持沉默。他們只不過是把父親當作可以說服祖父的人材，而將父親拱起來。看到祖父毫不留情地把父親排除掉的現實，他們還能做出什麼干涉？卡帝亞斯憎恨帶著奇怪的表情出席父親喪禮的這些人。要是他也一樣恨祖父，事情就簡單了，但是看到父親死後，祖父急速老去的樣子，卡帝亞斯無法恨

他、也無法輕易地原諒他，結果卡帝亞斯擅自實行了當初與家中保持距離的計畫。為了追求能夠將凍結的心靈粉碎的嚴峻，以及能夠與殘酷的世界對抗的堅強，結果聯邦宇宙軍便成了他眼前的去處。

在那裡，卡帝亞斯知道了所謂勤奮誠懇的努力者還可分為兩種：一種是為了得到某些人認同，而想做某些事的人；另一種是有某些事他必須去做，結果得到周圍認同的人。前者因為以周圍的評價為前提，所以面對重要局面時，決策能力會變鈍。後者時常把目標設定在前方，不會被眼前的情感或良心影響而在做出必要的決策時猶豫。

父親是前者，而祖父是後者吧。先不論對祖父的感情，卡帝亞斯努力讓自己成為後者。父親的目的是得到祖父的認同，所以他到死都只是祖父的附屬品。甚至可以說他永遠都是小孩。我不會變成那樣。這個世界沒有寬容到讓人可以一輩子當小孩。不求回報，理解到能報答自己的只有自己，做該做的事。如果無法成為完全自立的個體，只會走上被利用、被捨棄的末路。然後得不到值得獻身的愛情與讚揚而憤恨終生，落得詛咒世界而死的下場。

要當個大人。十八歲的青年基於這理念，硬是扒下孩提時代的面孔，讓還沒風乾的外表朝向世界。十幾年後，他被祖父看上而回到畢斯特財團。之後的三十多年一轉眼就過去了。他失去了很多東西，也守護了很多東西。就算其他人不知道，他自己也了解一切。

這樣活著也許很寂寞，也許這人生只是不斷地虛張聲勢。被親人——而且是最親近的親人射穿腹部，親身證實了自己只不過是被詛咒的家系的一部分，卡帝亞斯在凍結的心裡自言自語：引發父親背叛的祖父，是粗心的吧。他是個以自己的堅強為基準，缺乏對弱者的顧慮的男人吧。他被不這麼做就會崩潰的強迫觀念所壓迫，就這一點來說，他也是本質很纖細而脆弱的人吧。

所以他才會作著夢。作著「拉普拉斯之盒」可以交給足以託付之人，並取回應有的未來這樣遙不可及的夢，並為了這個夢賭上人生。然後，問著走上同樣人生的自己：「你能原諒我嗎？」

絕不追求別人認同的賽亞姆‧畢斯特。人生逐漸迎向末期的自己，現在能夠了解他的心理了。為了填補不管怎麼活都不會滿足的人生，人類生兒育女，並託付後事。雖然承受了殺子這最大的痛苦，但是卻得到自己這個孫子的認同，祖父可說是幸福之人。

但是卡帝亞斯卻沒有。沒有可以乞求原諒的親人，沒有可以贖回捨棄的事物，託付後事的對象。我是孤獨的，卡帝亞斯想。孤獨，無可救藥地孤獨……

在半矇矓的意識中脫口而出的話語，從腹部的傷口流出，成為漂在無重力下的血流。依

稀地感受到燒灼肌膚的火焰熱度，映在網膜上的火焰，對現在的卡帝亞斯來說有如幻影。

火勢延燒到精煉工廠全體，把工廠區塊內壁染成胭脂色的火海，有如在夢中所看到的夕陽。包覆著父親與祖父，如同一族業障般燃燒的胭脂紅。火勢從「墨瓦臘泥加」的內部竄燒，連同躺在火中的MS殘骸，將一切燒去。

自己與無數漂流物混在一起的身體，馬上也會被火勢吞沒。在司令部中槍，來到這裡已流失了許多血液的身體，像枯木一般乾涸。一旦著火，火勢應該會相當旺盛，不過在那之前他還有事要做。卡帝亞斯用快失去知覺的腳踹牆壁，身體漂向機庫甲板深處的安全管制區。

他抓住氣閘，用沾滿血液的手掌碰觸掌紋認證面板。接著看向虹膜辨識裝置，鎖定隨之解除，閘門打開了。從系統正常運作看來，特殊部隊的人還沒來到這裡。看到委託賈爾的機密處理沒有做，卡帝亞斯心中感受到與肉體痛楚不同的痛。賈爾沒能抵達這裡嗎……

那麼，只好自己親手處理了。卡帝亞斯穿越氣閘，進入位於氣密室後方的安全管制區。

他看到「獨角獸」巨大的白色軀體，平安無事地佇立在有如巨大倉庫般完全密閉的空間。

這MS是聯邦宇宙軍重編計畫的一環，UC計畫造出來的產物，卻同時背負有指引前往「拉普拉斯之盒」之路的任務。仰望象徵可能性之獸的機體，感覺眼前霧茫茫而用手揉眼的卡帝亞斯，聞到刺激鼻子的味道而皺起眉頭。不是錯覺，這個安全管制區現在煙霧瀰漫。應

該是隔牆的某處開了洞，濃煙從工廠區塊飄進來。看向周圍，感覺到煙霧越來越濃而感到不妙的卡帝亞斯，踹了地板前往「獨角獸」的駕駛艙。

既然已經開了侵入口，特殊部隊的人隨時有可能會闖進來。必須要消去機體的OS——拉普拉斯程式，並且把連動的NT-D電子零件盡可能地破壞掉。雖然破壞沒有活躍過任何一次的機體讓他於心不忍，不過不能讓開啟「拉普拉斯之盒」的鑰匙落到聯邦手上。看著作為NT-D感應器的獨角，接著將目光移到腹部的駕駛艙時，背後響起爆炸聲，吹來的熱風包圍了卡帝亞斯全身。

從氣閘噴出的火焰爬上牆壁，熔化而且支離破碎的鐵片衝了進來。撞上牆壁後，卡帝亞斯正面看著逼近的碎片群咬住了嘴唇，他感受到的不是恐懼，而是遺憾，該做的事還沒有做。「獨角獸」的機密處理還沒完成卻變成這樣。沒想到他竟然只能讓一族的宿願就這樣曝露在外便死去。

沒有可以乞求原諒的親人，也沒有能夠追求救贖的神祇，只能帶著憤怒與後悔死去——

看著襲來的碎片群，在他口中即將發出詛咒的慘叫聲那一剎那，有東西從旁邊撞過來，搖撼卡帝亞斯的身軀。

他被壓到牆壁邊，接著身體被拉向「獨角獸」的籠子。卡帝亞斯看著腳下的熊熊烈火，

全身承受著碎片群刺進牆壁的撞擊聲，他碰到從背後抱著他的那個人的手臂。在躲進籠子後方的同時，那人雙手放開，繞到前方抓住了卡帝亞斯的手。卡帝亞斯看到那端了籠子的側邊，想要前往「獨角獸」駕駛艙的臉孔，突然覺得被抓住的雙手失去了力氣。

「振作點！」

巴納吉・林克斯再次抓住差點鬆脫的手叫道。這又是夢嗎？一瞬間不敢相信自己的眼睛，卡帝亞斯回握住了巴納吉的手，確認他掌心那還留有一絲稚嫩的皮膚感觸。是夢也沒關係，卡帝亞斯心想。要是最後還可以作這種夢，那麼人生也有價值了。被親人刺殺的自己，又被「另外一位親人」拯救……

不過，接近「獨角獸」的駕駛艙，現實感變強烈，讓夢境般的感受消去。被槍擊的腹部疼痛感依然未減，卡帝亞斯望向面前的臉孔。巴納吉回頭看了一眼，馬上又別過頭去。他讓卡帝亞斯坐在線性座椅上之後起身。站在駕駛艙艙門前背光俯看卡帝亞斯。

像母親般端正的面容，看起來很頑固的深褐色瞳孔。沒有錯，是巴納吉。安娜・林克斯的兒子。一直在心中留下一點痕跡，至今沒有好好回顧的人生疙瘩。與「她」一起唐突地出現，讓自己再次體認到自己多麼虛偽的面孔，現在又出現在眼前。

「是你啊……」

前因後果已經無所謂了。面對奇蹟般出現的親人，卡帝亞斯微笑著。巴納吉一言不發，只用帶著警戒與疑惑的生硬眼神持續看著自己。背後爆炸的火焰照出他的身影，朝駕駛艙內投進與夕陽有幾分相似的胭脂紅。

※

破壞氣閘噴進來的火焰，從隔牆爬上天花板，延燒到正面的貨物進出口。巴納吉感受著背後的熱氣流，眼睛盯著面前坐在線性座椅上的男人不放。

卡帝亞斯・畢斯特。雖然被灰燼沾髒的臉鐵青著，痛苦地起伏的腹部滲著血液，不過看那綻放銳利光芒的眼神就知道是他沒錯。對政界與財經界有極大影響力的畢斯特財團領袖。

是奧黛莉想要見到的「蝸牛」主人，把自己當野狗一樣看待，囂張的大人。而且，恐怕也是這場毫無道理的戰鬥主因之一——

無線電的聲音隨著槍聲中斷後的二十多分鐘。巴納吉找不到預備用的太空衣，在顯示板上叫出「蝸牛」配置圖時，這張臉突然出現在眼前。巴納吉有很多想問的、要問的事，而且他既然受傷了，也應該幫他急救，可是身體與頭腦都動彈不得。不是血腥味或卡帝亞斯的存

在感令他膽怯，而是巴納吉拉住他快被火焰吞沒的身體，運往駕駛艙時，他看向自己的眼神。雖然銳利，卻似乎帶有感情的眼神，讓巴納吉定在原地動彈不得。

不是被救起的感謝，也不是疑惑。好像看貶自己，卻骨子裡又有幾分感嘆的寧靜眼神。

為什麼？巴納吉在心中問著。真不舒服，為什麼要用這種眼神看著我──？

「……為什麼，你會在這裡？」

互看了幾秒後，卡帝亞斯突然開口。聽到那與豪宅時判若兩人般乾涸的聲音，那股衝擊讓巴納吉一時之間答不出話。

「還問為什麼……奧黛莉人在哪裡？」

口中好不容易擠出來的，是他現在最想問的問題，卡帝亞斯似乎有點意外地挑眉，回問：「你是為她而來的？」巴納吉緊握拳頭，又問了一次：「她在哪裡？」

「……不知道。可是還活著吧。她是從出生開始，便跨越過無數次險境之人。」

「居然說不知道……」

這算什麼回答。咳嗽，低下頭的卡帝亞斯沒有再多說，巴納吉感覺無重力下的身體在搖晃。所以，這個人丟下了奧黛莉不管？自己逃出來？放著莫名其妙死去的人們不管，想要用這架ＭＳ逃出去？

「你到底在幹什麼啊！」

巴納吉發出連自己都嚇一跳的怒吼，聲音在狹窄的駕駛艙內迴響。卡帝亞斯聽到後稍稍抬起頭來。

「說一堆好像很了不起的話，結果還不是什麼都做不到！奧黛莉是為了阻止戰爭才去見你的，你有這樣的力量吧？可是現在卻變成這樣……你知道損害有多嚴重嗎？你知道死了多少人嗎！所有人前不久還活得好好的，有明天的計畫，有下個禮拜的計畫，可是……這根本不是人的死法！」

「人的……死法……？」卡帝亞斯無言的眼神瞇起，口中喃喃說道。巴納吉沒有自覺到自己在說什麼，大叫……「沒錯吧!?」

「人類有人類的死法。卻被這種莫名其妙的戰爭殺死，活活焚燒流血……打了一場死掉一半人類的戰爭，你們這些大人還想做什麼！」

無法全部宣洩的感情洋溢到指尖，他的身體往卡帝亞斯面前傾。巴納吉抓住顯示板想調整體勢，但是卡帝亞斯的雙手早一步撐住他的肩膀。

「……你還記得嗎？」

近在眼前的眼神，似乎想確認某些事件而發出銳利的光芒。巴納吉皺起眉頭，連要甩掉

肩膀上的手掌都忘記了。

「以內含的可能性，將人之所以為人的力量與溫柔示於世界……對於吃垮地球後，只能往宇宙中找尋出口的人類來說，這是必須要完成的責任，或者算是希望……」

卡帝亞斯眺望著空白的全景式螢幕說道。額頭裡沉重的脈動，讓被抓住的肩膀震動。巴納吉連忙甩開卡帝亞斯的雙手，退到艙門旁，背靠著牆邊。

我知道，我沒聽過卻知道。深藏在腦中的言語。從戰鬥開始後，便一直在腦中脈動的言語──

「我們還想做什麼……正好相反。我們什麼都沒有做。我們得到與聯邦這個怪物抗衡的力量，想活用百年前所編織的希望，可是不知不覺中連自己都變成怪物了。所以……」

在附近發生的爆炸聲與震動遮斷了他的話。巴納吉馬上護住卡帝亞斯，用背去阻擋吹進駕駛艙的爆炸氣流。

鋼鐵被壓潰的巨大轟聲響起，正面的貨物進出口閘門從外側被壓壞。從裂縫中再次吹進熱風。外側出現兩三次閃光，接著連續聽到與閃光數同樣次數，有如重物落下的撞擊音。是MEGA粒子砲的聲音。MS戰又開打了。巴納吉從裂縫看到疑似四片翅膀的MS閃著藍白色的噴射光飛過。他將卡帝亞斯的手環過自己脖子，從線性座椅上扶起。大概是牽動傷口，

卡帝亞斯發出呻吟。巴納吉撐著他，簡短地說：「我們先離開這裡。」

「振作點。要是開這架東西的話，就算被狙擊也是正常的。」

雖然在無重力狀態下，不過要移動一個人的質量也需要相當的力氣。巴納吉踩著全景式螢幕的一部分，想撐起卡帝亞斯的高大身軀時，他聽到一聲：「慢著。」不容反抗的命令語氣，讓巴納吉不自覺地停下動作。

「你是為了救『她』來到這裡的⋯⋯現在依然如此嗎？」

確認的眼神再次看向自己。巴納吉聽到自己的心跳聲變大了。

「『她』所背負的東西很沉重。要救她，可是要有接下全世界重量的覺悟。這樣，你的心意還是不變嗎？」

不是錯覺，肩膀上卡帝亞斯的手腕變重了。全身感到一陣涼意，巴納吉反射性地回吼：

「現在不是說這些的時候吧!?」

「得快點找到她。拓也與米寇特也來到這裡了。」

「你得幫我帶路——」話沒說出口，巴納吉看到卡帝亞斯的表情而抽了一口氣。那不是苦笑也不是嘲笑，而是驕傲混滲血的嘴角微微上揚，眼前的臉孔很明顯地在笑。

著些許哀傷的滿足笑容——什麼？巴納吉來不及思考，卡帝亞斯突然動手，反把巴納吉推到

線性座椅上。

「那麼，你就把它拿去吧。」

他把顯示板推回定位，讓巴納吉的雙手放在左右操縱桿上。被他冰冷的手掌嚇著的巴納吉，疑惑地問：「做……做什麼……？」卡帝亞斯頭也不回地叫了一聲：「別動！」接著操作顯示板的觸控鍵，把自己的手掌壓在螢幕上。

掌紋辨識的光芒亮起，螢幕顯示登入許可。卡帝亞斯到駕駛艙外後，全景式螢幕的接縫透出綠色的光芒，像雷射一樣有強烈指向性的光線在巴納吉眼前閃動。沿著球體內壁形成光幕的光線，從右到左、從上到下掃瞄了整個駕駛艙，把取得的資料映在顯示板上。用3D-CG顯示出坐在線性座椅上的人，並浮現全身的靜脈圖，然後光幕就突然消失了。

顯示器上閃著「COMPLETE」字樣。「你在做什麼……」巴納吉好不容易擠出一句話，但卡帝亞斯沒有回頭。他回到駕駛艙內操作觸控鍵。發電機突然發出拔高的啟動音，讓駕駛艙開始微微震動。

與預備電源啟動的規模不同，核融合反應爐——主發電機甦醒了。組成全景式螢幕的面板一個個地啟動，沒有接縫的三百六十度影像包圍在身邊。各種控制系統的檢測視窗不斷地開啟關閉，發電機的聲音也不斷地變大。巴納吉終於了解「把它拿去」的意思，連忙放開操

縱桿。

他的心跳加速，腋下不斷流汗。正面看著說不出口，眼神充滿疑惑的巴納吉，「這樣就好了……」卡帝亞斯細聲說道。

「這樣子『獨角獸』就只會聽你的話了。只要判斷你是合適的駕駛員，『獨角獸』就會帶給你無比的力量。前往『拉普拉斯之盒』的道路也會打開吧。」

「你在說什麼!?我不懂，什麼拉普拉斯之盒之類的……!」

頭腦一片混亂。巴納吉想要從線性座椅上起身，卻被卡帝亞斯壓住胸部的手擋了下來。

「你會懂的。」這聲音貫穿全身，奪走他抵抗的力量。

「我們畢斯特一族百年間束縛起來的咒縛……但是不同的使用法，可以給宇宙世紀帶來光明。」

腳邊又發生爆炸，吹襲的爆風吹動卡帝亞斯前額的銀髮。回望他似乎想表達言語所不能表達的事的眼，「咒縛……詛咒?」巴納吉重複著，感覺到額頭裡有什麼迸裂開來。

他聽不懂這人在說什麼……不，他懂。畢斯特一族的咒縛。是啊，所以媽媽才——

「安娜……你的母親，不想被捲入這咒縛之中，所以才從我眼前消失了。」

頭在暈眩，身體在搖晃。我不想聽，我不想知道，住口。巴納吉叫道。為什麼要在這種

時候？這不是可以順便說說的事啊！

「安娜會恨我吧，而你也會恨我。我沒能為你們做什麼，還給你這種重負……可是現在，我們只能接受這偶然。」

「你在……說什麼……」

許多難懂的事的聲音。轉過頭來，他所看到的臉是——

此時傳來某人的聲音，粗壯的手臂抱起年幼的自己。指著牆上的織錦畫，溫柔而認真地說著畫，寬廣的房間中響著鋼琴的音色……彈奏的是母親。母親面對著鋼琴，彈出清澈的音色。畢斯特家豪宅的織錦脈動從額頭擴大到太陽穴，每一次振動都讓他的記憶越來越清晰。

在對他叫著：「去吧，巴納吉。」逼近的爆炸聲，震碎了淡淡記憶中的臉孔。巴納吉回過神來，現實中眼前的這張臉孔正

「不要畏懼，去相信，相信自己的可能性。相信，並且盡你所能，自然會開拓出一條道路。只要是你認為該做的事，那便去做吧！」

再次咳嗽，低下頭的卡帝亞斯手臂漸漸失去力量。那粗壯的手臂，竟然衰弱至此。變得如此無法依靠、即將用盡最後一分力量。看到血滴從垂下的臉孔漂出的巴納吉，不自覺地抓住了卡帝亞斯的手腕。

「要我相信……你現在才說這個太自作主張了！你又不了解我！」

你連媽媽的喪禮都沒現身！你叫我來這裡，卻從不跟我見面！心中凍結的情感開始溶化，散發出熱度湧進喉頭。巴納吉抓著他的手不放。卡帝亞斯強烈的一句「我了解」，讓巴納吉的肩膀發抖。

「我都了解……而現在，我非常高興。」

緩緩地微笑著，卡帝亞斯空著的手碰觸巴納吉的臉頰。毫無血氣、冷冰冰的手，觸感卻是如此溫柔。指尖傳來僅存的溫度，那無以取代的觸感讓巴納吉心中的熱度共鳴。湧出的情感化作言語。但是在巴納吉要開口說出之時，落在他臉頰的手指輕輕地封住他的話。冰冷的手腕也從巴納吉的手中滑落，卡帝亞斯的修長身軀漂離了駕駛艙。

「希望你原諒我的胡來。我真想，和你多……」

卡帝亞斯漸漸地漂離艙門。他要走了。我還有好多話要問他，還有好多話要跟他說，可是他卻要走了。巴納吉撐起定在座椅上的身體，想要追出駕駛艙。一瞬間，從旁邊噴出的火焰吞噬了卡帝亞斯的身體，灼熱的碎片劃破了他的影子。

「爸爸！」

他的聲音，被突然關起的艙門給擋住，消失在駕駛艙中。機體的防禦系統感應到熱源與

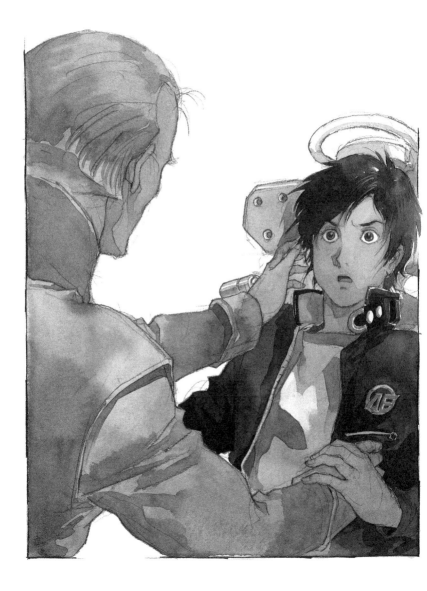

爆風已達危險標準，因此自動關上了艙門。巴納吉抓著成為全景式螢幕面板之一，連接縫都看不到的駕駛艙門，在全景式螢幕中找尋卡帝亞斯的身影。從身長二十公尺的MS視野中，只看到整片地板都已著火，連正面的閘門都崩潰一半的火焰地獄。沒有卡帝亞斯的身影，只看到無數飄散的火星包圍全景式螢幕，在高畫質面板上留下細微的光影。

「爸爸……我說出爸爸了嗎……？」

湧現的情感所形成的言語，還沒說出口就被卡帝亞斯擋下的言語──那動作好像在說他沒有被這樣稱呼的資格。巴納吉坐在線性座椅上，兩手壓住不斷脈動的太陽穴。騙人，一定是哪裡弄錯了。可是不管他說幾次，脈動都沒有停止，不斷地收縮與膨脹，告訴他這就是現實。記憶的封印解開了……不，這原本就不是完全的封印，所以你才會一直感到「脫節」。

幼年期所植下的知識、判斷力、對應力，這些促使你行動，並且存活到現在。從母親死去，接受父親的勸誘時，你便有意無意地期望著現在的局面。

期望？現在這樣？握緊壓住太陽穴的手，巴納吉睜開了眼睛。他看到腳邊有飲用水的軟管與血滴一起漂在空中，那是剛才他翻備用品櫃時，從求生套件中拿出來的。

我應該讓他喝點水的。他這麼想的同時，壓抑的情感塊壘在心底溶化，視線也變得模糊不清。他流了那麼多血，一定很渴吧。明明要是他說一聲，我就會讓他喝的──

「我⋯⋯我在哭什麼⋯⋯」

水滴擦了又流，透明的圓珠與血滴混在一起漂在空中。他不是為了父親，或者說似乎是他父親的人死去感到難過，而是難過最後沒有讓他喝水，難過自己居然沒想到這點。但是不管多麼難過，都已經無法挽回，也永遠沒有下一次了。這樣的現實令他難過、令他悲傷、令他憤怒。

到底會有多少人，像這樣子突然單方面地被奪走下一次的機會──巴納吉抬起頭看向正面。透過崩塌的閘門殘骸，他看到四片翅膀MS的噴射光，以及剛剛發生的爆炸。映照在火光之中，像怪物一般的機影朝著下一個獵物跳去。這台機械並沒有死神的判斷力，只是毫無道理、毫無秩序地散布著死亡。這醜陋的機械把還沒有活夠的生命，有著許多要做的事、要說的話的生命，毫不留情地粉碎了。

那樣的死不是人類的死法。必須將它排除掉。巴納吉浮現這個想法，手放上左右的操縱桿。這是自己的意志，還是在潛意識中植下的知識讓自己這麼想？手掌感受著發電機的振動，巴納吉感到一絲不安。一瞬間，他腦中浮現耳熟的少女聲音。

「不可以，瑪莉妲！」

不是聲音，不過只能以聲音表現的某種概念化為一道光穿過額頭，讓巴納吉立刻握住操

縱桿。在四片翅膀MS所前往的地方，港口區的方向，「她」人就在那裡。「她」正處於非常危險的狀態，面臨死亡的恐懼，凜然的思惟也顫抖著。他沒有去想為什麼自己知道這些。機體的基本操作與迷你MS差不了多少，行得通。目光掃過顯示板，做了最低限的確認後，巴納吉成為父親所託付機體的一部分。

被拘束具綁住的機體抖動，人稱「獨角獸」的MS抬起頭來。護罩下的雙光學感應器發出光芒，如同人類般的雙眼看向前方。

※

『不可以，瑪莉妲！』

他沒有多餘的心力去聽機內揚聲器發出的狂叫──少女的叫聲。看到四片翅膀的敵機發動推進器從背後衝過來的利迪，已經有覺悟會被擊毀了。

此時他們剛穿越工廠區塊的隔牆，正要進入港口區塊。「里歇爾」來不及轉身用頭部的60mm火神砲做牽制。光束步槍不是不能用，但是左機械臂上有三位平民，讓利迪遲疑了。要是使用步槍，敵機也會毫不猶豫地使用光束兵器，「里歇爾」將會與敵機陷入纏鬥。

雖然也有既然會被擊落，那只好犧牲掉手中的三位平民盡力抵抗這條路，不過利迪沒有馬上這樣做的膽量。而就在他想著有沒有別的方法時，思考時間成為致命的時間差，結果讓四片翅膀的ＭＳ逼近了。

四片翅膀的單眼閃動著，從畫有新吉翁徽章的袖口滑出光劍的握柄。明明就快要抵達docking bay了。只要讓平民降落到「擬‧阿卡馬」上，他至少可以反擊了。我會死，這預感令全身的汗毛豎起，利迪發出慘叫。看著背後逼近至數十公尺的敵機，他歇斯底里地大叫，同時微微祈禱這丟臉的叫聲不要被別人接收到。

突然間，工廠區塊的空氣產生脈動，時間靜止了。

有股波動……或者應該說像是律動的力量吹過駕駛艙，從背後穿過全身。鮮明地感覺到頭盔下的頭髮連頭皮一起拉動，往前方遠去的波動，利迪忘記現況，看向工廠區塊。隔壁同樣停下機體，看向背後的四片翅膀ＭＳ──被火海包圍的精煉工廠深處，波動的源頭抖動身體，它的「目光」似乎看向自己。

『巴納吉……!?』

再次聽到少女的聲音，利迪看回正面。全景式螢幕的一角，照出救起的三位平民中，栗色頭髮的少女從「里歇爾」的手掌中起身，視線看向精煉工廠的身影。與緊抓住「里歇爾」

食指與中指的其他兩人不同，她靠住姆指用力站起身，強風吹著她的頭髮與披肩。她看著從工廠區塊一角產生的波動源，眼睛雖然因驚訝而張得大大的，不過眼神中依然有著不輕易退縮的強韌。

真是漂亮。利迪口中說著，他也因為這樣恢復了幾分正常。他踏下踏板並將操縱桿往左扳。掠過氣密區地板的「里歇爾」再次發動推進器，一邊加速一邊扭轉身體。推進器一噴射，「里歇爾」一口氣遠離地面，滑進破開十公尺左右的港口區的隔牆。

與四片翅膀MS的距離拉開，抵達還沒受戰火波及，昏暗的港口區。稍微喘口氣，利迪從遠去的隔牆裂縫中看向工廠區塊。化為溶礦爐的精煉工廠深處，閃動著與火焰不同的光芒。有如殺氣的波動仍然沒有減緩，讓利迪感覺到某些不祥的存在。

要覺醒了。這缺少明確主詞的直覺，讓他全身起雞皮疙瘩。

※

一開始，那東西看起來只是呆立在半崩塌的隔牆裡。

被收在靈柩一樣的專用籠子，白色裝甲正被火焰燒灼的人形機器——它的手掌突然用

力，手腕上拘束用的鐵環嘎嘎作響。腕部裝甲的接縫滲出淡紅色的光芒，像血管一樣浮現，接著無法承受過度負荷的鐵環連固定具一同被拉起，緩緩起身的巨人緊握它的拳頭。

它的上半身往前傾，繼續加強手的力道。手肘上的拘束器彈開，裝甲接縫中滲出來的光也變強了。光芒有如構成基板電路的幾何學圖樣及全身，像脈動般閃動，讓人感到是藏在白色表皮裡的巨人骨骼——組成機體的可動式框體在發光。當綁住左右手最後的鐵環彈開，上半身離開籠子的巨人眼睛發出光芒。鋼鐵製的纜線一條條斷開，巨人的身體更加前傾，拘束左膝及腳踝的鐵環也被一起拉開了。

接著右腳的拘束具也被拉開，重獲自由的巨人身體離開籠子，順勢往前倒去。壓毀維修窄道，兩手撐住地板的巨人，抬起長有獨角的頭，透過隔牆的裂縫看向外界。它的兩眼透過護罩再次發光，找出火海對面的另一個巨人——「剎帝利」。

「是哪裡的機體……？」

她停止追擊敵機，降落在著火的工廠區塊上。同時瑪莉姐與機體四目相對，並感到一股從背脊穿透全身的寒意。

外型是繼承聯邦軍傳統的設計。可是，模仿人類的雙眼中帶著殺氣。瑪莉姐直覺這傢伙太危險了，必須先破壞掉——不管駕駛員是什麼人，都要在他還沒完全覺醒前除掉。瑪莉姐

不再分心感覺其他敵機的存在，以及「她」微弱的聲音，將眼前的白色機體視為敵人。精神感應裝置促使感應砲射出，整群的攻擊終端一起襲向白色的MS。

三、四條MEGA粒子的光軸交錯，擊毀即將崩落的隔牆。爆炸的火焰膨脹，巨人還沒起身便消失在火焰之中。接著又連續產生引爆，火球吞噬了它背後的籠子，收容巨人的密閉空間破碎瓦解。確信直接命中的瑪莉姐，卻在火焰中看到兩個發光的眼睛。

「什……!?」

來不及迴避。白色的機體劃破黑煙漩渦，背負著爆發性的推進器噴射光突進。撞倒精煉工廠，敵機一瞬間逼近約三百公尺。瑪莉姐馬上拔出光劍，超高溫的粒子束發出比周圍火焰更強的光芒，隨著「剎帝利」的右臂往上揮。但就在光刃要碰到敵機的剎那，一隻手從下方抓「剎帝利」的右手腕，瑪莉姐看到一支獨角衝進懷中，反射性地舉起的左臂卻又被從上面壓住，「剎帝利」舉著光劍，與白色MS正面相壓。

腳跟下的鉤子勾住地面，兩腳緊緊踏地的白色MS雙眼透過護罩發出光芒。它與身高幾乎相同，質量卻是兩倍的「剎帝利」硬碰硬，纖細的機體發出鋼鐵軋軋作響的聲音。從裝甲縫隙中露出的光芒有如脈動般閃耀，隔著熱空氣搖晃著。瑪莉姐發覺操縱桿推不動而感到恐懼。出力已經到了最大了，卻被壓回來。控制大質量莢艙的肩膀部位框體發出悲鳴，啟動器閃

著超載的訊號。

「『剎帝利』的出力輸了……!?」

不可能。這想法轉化為憤怒，感應到的精神感應裝置展開副機械臂。看起來像翅膀的莢艙前端伸出有如昆蟲臂一般的隱藏臂，前端噴出光劍想要刺穿白色機體。瑪莉妲瞄準腹部的駕駛艙，同時卻感受到背後傳來的衝擊而叫出聲來。

白色機體的主推進器噴出火光，連同「剎帝利」一起往前推。「剎帝利」的機體撞上燃燒中的精煉工廠設備，被白色的ＭＳ壓進火海中。瑪莉妲頭部沉進前控制板彈出的安全氣囊。她馬上挺起上身，卻看到隔牆從背後接近而呆掉了。撞上隔牆可不得了，在連續的震動之中，她用幾乎是尖叫的聲音喊出：「感應砲！」

莢艙飛出數座感應砲，用粒子彈射擊隔牆。兩架糾纏在一起的ＭＳ撞破熔化的隔牆，撞進氣密區。他們瞬間突破不到百公尺的氣密區，後方已經是相隔氣密區與港口區塊的隔牆。

感應砲再次射出光彈，兩機衝破爆炸的煙霧突入港口區塊。

撞飛暫置的貨物櫃、拉倒運貨用的起重機，「剎帝利」被白色的ＭＳ壓制而滑在空中。下方可以看到入港的聯邦軍戰艦，以及站在白皚船體上的數架ＭＳ，不過瑪莉妲沒有餘力管那些。機體被風壓影響無法自由運作。想用感應砲從白色機體後方狙擊，也因為精神感應裝

置有問題而使得射擊精準度下降。瑪莉妲自覺被壓制住了。被這架白色MS深不可測的臂力、被機體裡那聚精會神的敵意，還有被操作者烈火般的意識給壓制了——

『給我滾出去！』

操作者的聲音透過接觸回路傳到耳中。是少年的聲音，腦海裡直覺她曾聽過這聲音的同時，最後一道隔牆已經在瑪莉妲的背後了。

感應砲發出光束，讓隔牆產生破洞。強風包覆機體，爆炸音、轟的風吹聲，接著駕駛艙內一片寂靜。他們到真空——宇宙中了。docking bay的內壁漸漸遠去，全景式螢幕映出遠方漂著月球的黑暗空間。壓住機體的氣壓消失，瑪莉妲啟動姿勢控制推進器離開白色MS。

在虛空中一回轉的「剎帝利」機體繞到白色MS的背後。白色MS也發動推進器，轉換姿勢再次衝向自己。瑪莉妲訝異於其機動性之高的同時，也以最低限度的動作迴避敵人的突擊，她稍微鬆了一口氣。雖然有壓倒性的力量，不過動作太單調了。敵方駕駛員幾乎跟新手沒有兩樣。

加上對方沒有裝備火器的跡象，可以贏。瑪莉妲閃過第二次突擊，一邊看著白色MS的移動軌跡，同時看向殖民衛星建造著那有如蝸牛殼的docking bay。太空間的一端破了洞，聯邦軍的可變MS正要出到外面。他們不難對付，不過要是與白色MS合作就不妙了。既然

聯邦軍的戰艦已經入港，也不可能再回到殖民衛星建造者找「她」。到此為止了，苦澀的感覺湧現心中。

沒辦法救出公主，也無法確認MASTER的所在地就必須撤退。瑪莉妲閃過直線衝過來的白色MS，繞到對手視野上方，把心中的憤怒與焦慮集中在眼前的敵機上。雖然駕駛員似乎是新手，不過，就是它把自己撞出外面的，不能放過它。

「至少要把你擊毀……！」

她不想浪費時間。「剎帝利」的雙手在胸前交錯，熒艙向四方展開，放出所有還能運作的感應砲，總計二十座光束砲台劃出漩渦的軌道往白色MS衝去。

緊急減速，變換姿勢的瞬間就是包圍的機會。感應砲四散，形成直徑百公尺左右的「球陣」包圍了白色MS。砲口一起凝聚MEGA粒子的光芒，狙擊球心的目標──

※

即使對物感應器響著警報，也沒有看到東西。雷達也沒有反應，不過巴納吉卻感覺到包圍在周遭的殺氣激流。

散布在上下左右前後像似利針一般的殺氣。沒有辦法迴避。不管怎麼動都會碰到散布在全方位的殺氣細針。就算靈活得有如手腳的「獨角獸」，也逃不出這殺氣的牢籠。

會被殺掉──什麼都做不到就被殺掉。腦中還許保持正常的那部分叫著，身體被未知的衝動附身而顫抖著。一瞬間，巴納吉額頭中出現「去相信」的聲音，並成為淡淡的光線在眼前閃過。

同時，駕駛艙響起鏗的金屬共鳴聲，映出CG宇宙的全景式螢幕微微發出光芒。不是螢幕發光，而是組成駕駛艙的結構本身在發光，從螢幕的接縫透出稱不上紅也稱不上綠色的燐光。顯示板上一瞬間浮現、閃爍「NT-D」的字樣。裝備在椅枕上的固定具自己動了起來，從左右兩邊壓住巴納吉的頭，然後一切開始了。

構成「獨角獸」肩膀部位的零件從裝甲的接縫裂開，滑動的裝甲下露出發著紅光的框體。腳部、膝蓋、大腿也有一樣的現象，連腰部前方的裝甲與胸部裝甲也展開，使得「獨角獸」的身影看起來大了一圈。紅色燐光的亮度變強，讓妝點著白色機身的鮮明框體紋路在黑暗中更為醒目。

腕部也發生滑動，摺疊在背後的兩根光劍握把，像裝飾物般立在兩肩之上。變形得最明顯的是頭部。相當於口部的面罩型零件打開，覆蓋眼部的護罩滑動收起後，「獨角獸」的面

容變得完全不同。形成機體象徵的獨角從中間分開，呈V字形狀打開，露出被角蓋住的第三

隻眼睛——主攝影機。與人類雙眼一樣比例配置的雙攝影機閃動，額頭上閃耀金色V形角的

機體，簡直如同⋯⋯

※

『你說是「鋼彈」!?』

交錯的無線電中傳來這聲音，讓奧黛莉訝異地睜大了雙眼。

握著移動握把，她抬頭看向通道上的艦內擴音器。接著說道『是真的！』的另一道聲音

她有印象，是把我們一行送來這艘戰艦，馬上又飛走的聯邦軍駕駛員。記得整備士叫他利迪

少尉。

『那架所屬不明的機體變形⋯⋯不對，變身了！在我的眼前變成「鋼彈」了！』

『艦橋，我也確認了。看起來的確是鋼彈型。現在正與敵機交戰中。好快，實在是追不

上。』

之後的聲音比利迪少尉冷靜許多。『鋼彈』？「真的假的⋯⋯」身邊的人說話了。是

與她一起上船的少年跟少女——奧黛莉突然想到還沒問他們叫什麼名字。降落到上層甲板，穿著太空衣的整備士要他們去待機室，往往的機組員問路，在交錯的通路中徘徊，沒人帶路就叫他們進船了。他們跟臉上充滿殺氣來來麼會拿著巴納吉的哈囉，以及為什麼會進入殖民衛星建造者。也沒有機會問他們為什

這時候傳來了一句「鋼彈」。奧黛莉看著走在前方的少年與少女的反應。少年放開移動握把，接近設置在牆壁上的通訊板。少女接住被他丟下的哈囉，叫道：「你要幹麼啊？」不過少年自顧自地操作通訊板，切換著螢幕上的影像。

「我是要看外面啦。只要服務線路有接通，應該也可以接收到『蝸牛』的外圍攝影機畫面吧？」

「你亂動會被罵喔。」

「那可是『鋼彈』耶。妳聽過吧？那是聯邦軍開發的第一架MS。擊落吉翁的MS一百架以上，人稱『白色惡魔』……來了！」

少年興奮的聲音，讓奧黛莉也望向十公分大的螢幕。畫面上只照著光學補正過，一片漆黑的宇宙，其他什麼都看不到。少年切換頻道，粗糙的宇宙畫面馬上切換，一瞬間看到疑似光束的火線。之後瞬間爆出白色的光環，照出前方MS的身影。

完全模擬人類的外型，額頭那顯眼的Ｖ字形刃狀天線。沒有錯，是鋼彈型的ＭＳ。「看到了吧？」「我怎麼知道。」奧黛莉聽著少年與少女的對話，同時感到全身起雞皮疙瘩。

一年戰爭時，令祖國陷入苦戰的「白色惡魔」，在之後不斷地開發繼承同一個名稱的ＭＳ，在許多戰亂中打響名號。這無疑也是其中的一架，結合現代技術精粹的新型「鋼彈」，不過奧黛莉知道它的存在沒有這麼簡單。披著傳說之獸的外皮，這架「鋼彈」藏有動搖世界的祕密。借卡帝亞斯的話來說，這架機械是前往「拉普拉斯之盒」的路標，或者說是關鍵。

而它現在覺醒了──

「獨角獸……鋼彈。」

數小時前她才聽過那壯大的計畫。奧黛莉的腦中發熱，像說夢話般說出這個名字。少年與少女轉過頭來，訝異地看著她。不過她沒有多餘的心力去掩飾，奧黛莉只是凝視這小小的螢幕，眼神不斷追尋著那白色的機體。

※

白色ＭＳ的獨角左右分開，變成別種型態的ＭＳ了。戰鬥中的駕駛員沒有空去想為什

麼，瑪莉姐先接受了眼前的現實，不過她其實只有一瞬間能看到那形狀。

「又消失了……!?」

上下左右，三次元交錯的光束相撞，在虛空中爆出四散的閃光。敵機不在原處，它消失了。白色MS從二十座感應砲所形成的球陣中逃脫，移動到數公里之外，V字形角下的眼睛閃著陰森森的光芒。它全身所迸發的燐光拉出殘像，讓似乎是「鋼彈」的身影有如散發鬥氣般地浮現。

不是做了瞬間移動這種玩笑話。它只不過是高速移動，但是它瞬間加速又靜止，使得它的動作看起來像是消失了一樣。不只是目光追不上，連氣息都感覺不到。

「那種加速性能，如果不是強化人類的話……!」

駕駛員哪可能撐得住。瑪莉姐沒有注意到自己說出了禁語，專注在感覺敵人的氣息上。

變換方位的感應砲一起射出光束，狙擊白色MS。浮游的宇宙垃圾被直擊，殖民衛星建造者旁迸裂許多爆炸光芒。

背對著那些白色光輪，那讓人明白是「鋼彈」的影子急速接近。瑪莉姐一方面讓感應砲繼續追擊，一方面讓「剎帝利」面對敵機。椅枕上裝備的精神感應裝置發出嘰的聲音，全景式螢幕上浮現淡淡的光。那不是機械性的光，而是包圍在「剎帝利」駕駛艙四周的特殊結構

——精神感應框體在發光。如同在和眼前敵機發出的燐光共鳴，駕駛艙滲出的彩虹般光芒刺激了瑪莉妲的視網膜。

「那傢伙全身都是用精神感應框體做的嗎……!?」

若是這樣的話……她來不及繼續思考。躲過感應砲一擊的白色MS，拔出裝備在肩膀上的光劍，邊加速邊左右揮動。被高熱粒子束碰到的感應砲瞬間爆炸，化為無數的光輪照亮永恆的黑暗。偶然？不，他看得到感應砲的軌跡。瑪莉妲將感應砲叫回自機前方，抱持必中的期望對著逼近的敵機一起射擊。

相對距離小於兩公里，這對亞光速的MEGA粒子來說幾乎等於是零距離射擊，可是白色MS還是閃開了。它事先預測發射時機，橫回轉閃掉了。耗盡電源的感應砲沒有下一發彈藥，瑪莉妲採取了迴避行動。白色MS用光劍斬除擋住去路的感應砲，將背部與兩腿的噴射器全開，它毫不猶豫地跟著「剎帝利」的軌跡追過來。

粉紅色的光刃由下往上揮，直擊了左前方的莢艙。莢艙的尖端連同機械臂一起被熔斷，駕駛艙內發生強烈震動。受到連眼球都快飛出來的衝擊，瑪莉妲發出尖叫。她埋藏在心裡深層的恐懼感——「鋼彈」外型所帶給她的恐懼感包覆全身，塞住毛細孔。被揮舞光刃的白色機體追殺，在近距離看到那恐怖的雙眼，她的身體在更甚死亡的絕望與恐懼下發出慘叫。

一瞬間，其他的空域發出閃光。閃光在殖民衛星的反方向，十幾公里遠的地方閃現，照亮了滯留在docking bay附近的船隻，在宇宙中刻出了持續一段時間的巨大光芒。瑪莉姐理解到那是信號彈，思考也恢復了幾分正常。她重新握住球型操縱桿。

既然「葛蘭雪」已經脫離的話，她也沒有必要繼續待在這裡。那冷酷的思考，將她幾乎被敵人吞沒的精神拉了回來。瑪莉姐以極小的差距閃過白色MS的第二擊，並扣下裝備在莢艙上的擴散MEGA粒子砲扳機。

從四片莢艙上各裝有兩座的砲口中，噴出遠超過感應砲出力的光束。設在射出口的I力場讓光束偏向，如同散彈般往四方飛散，以「剎帝利」為中心形成三百六十度的彈幕。接近中的聯邦軍機體連忙採取迴避動作，白色MS也退後了。瑪莉姐立刻踏下踏板，機體一口氣加速脫離戰線。

瑪莉姐已經有會被追擊的覺悟，不過白色MS留在原地沒有要動的意思。瑪莉姐檢查機體損傷，確認沒有致命傷後，她把頭盔的護罩打開來擦拭滿臉的汗。「剎帝利」朝脫離航道加速的「葛蘭雪」飛去，同時回收剩下的感應砲。

連同殖民衛星內的戰鬥損失了七座感應砲。機體所受的直擊連同生平第一次感受到的屈辱讓她身心顫抖。也沒能將「她」救出來。MASTER是否有平安回到船上？了解自己只能

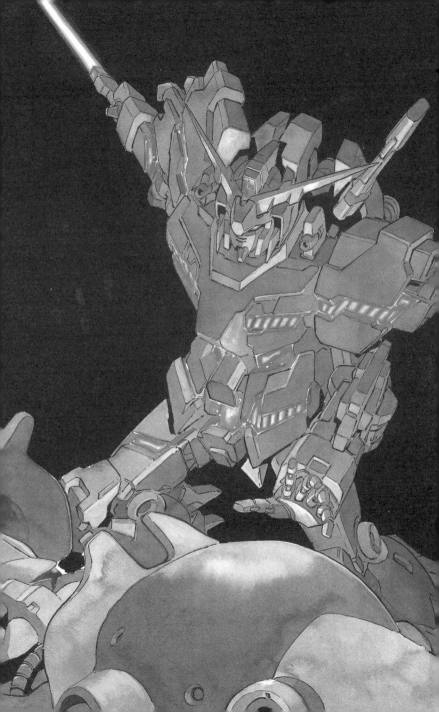

祈禱的立場而選擇不開口，瑪莉姐突然有股衝動想撕碎自己悠哉呼吸著的身體。

什麼都沒能做到。但願那架白色MS的駕駛員是「真正的」新人類。要不然——

「這麼難看的戰鬥……對不起MASTER。」

還在顫抖的指尖壓下球型操縱桿，再次加速。發動荚艙內藏的推進器，「刹帝利」離開

了殖民衛星這個戰場。

<div align="center">※</div>

四片翅膀中內藏的噴射器發出白色的光，讓墨綠色的機體消失在黑暗中。速度相當快，

不過這個距離只要變形成WAVE RIDER的話，還是追得上。利迪馬上想進行追擊，不過

無線電傳來『住手，別追了』的聲音，讓他停止變形動作。

羅密歐001，諾姆隊長的「里歐爾」一號機接近，並且用機械臂搭著利迪機的肩膀。

「可是……！」利迪想要抗辯，同時卻也發現自己稍稍鬆了一口氣。總之，今天沒有把命給

丟了——

『損失相當慘重。先回到母艦上重整戰力。還要回收那架「鋼彈」呢。』

諾姆的聲音充滿苦澀。失去多名部下的指揮官，沒有餘力可以慶幸自己活了下來。他應該更想單身追擊，幫部下報仇吧，不過利迪的注意力被「鋼彈」這個詞所吸引，沒有餘力去體會諾姆的心境，只是轉眼看向虛空。

突然從殖民衛星建造者深處出現的所屬不明機體──鋼彈型的白色MS，看起來已經收起光劍，背對著漂浮的無數碎石停止了。機體的發光慢慢減弱，放鬆的四肢也沒有動作。簡直像是電池耗盡了一樣。

這是表示他沒有敵對的意思，還是要讓我方鬆懈的陷阱？利迪無法完全接受被它救助的結果，低聲說道：「『鋼彈』……」從孩提時代就不斷聽到的名字，現在卻帶著危機的語感讓舌尖麻痺，讓滿是汗水的身體發冷。

「那果然是『鋼彈』吧。」

『不然還會是其他東西嗎？』

諾姆用有點不高興口氣回答時，白色MS又發生變化了。呈V字形狀打開的角合起，護罩關上，遮住了發出微弱光芒的雙眼。

同一時間，機體各處的裝甲板滑動，將發出紅色燐光的底層蓋住。不到一秒，白色MS的身影便產生變化，回復到一開始看到的形態。「鋼彈」像幻影一樣消失了，只剩下奇怪的

獨角MS。

『這是在開什麼玩笑啊……！』諾姆機傳來低吟，並解除與利迪機的接觸，繞到獨角機的背後。將光束步槍舉到射擊預備位置，利迪也拉近與白色機體的相對距離。『所屬不明機體的駕駛員，你聽得見嗎？我是……』無視諾姆的呼喊聲，不知名的MS默默地佇立在虛空中，月光映在它的獨角上，令人聯想到獨角獸。

※

從前後包圍所屬不明機體的兩架「里歇爾」，最後似乎放棄了無線通訊。其中一架用光束步槍對準它的同時，另一架從它的背後接觸，開始拉動獨角MS。

他沒看到無線電所說的「變身」瞬間。從護罩拿下太空衣用的望遠鏡，塔克薩‧馬克爾輕輕地噴了一聲。嫌固定左臂的三角巾太過麻煩的同時，他在巨大的太空閘口著地。與宇宙直接連接的「墨瓦臘泥加」港口，有三個人穿著一看就能認出是ECOAS的太空衣，正在用攝影機照著所屬不明機體。

他與其中一位，擔任A隊隊長的加瑞帝上尉四目交會。加瑞帝睜大眼睛地問：『隊長……

……！您的傷勢……？』接著副司令康洛伊少校也驚訝地轉頭看向自己。看來是他們雖然聽說自己還活著，可是沒有想到還能到處跑吧。實際上幫他緊急療傷的護理長也要他靜養，不過以他現在的心境根本不可能悠閒地躺著。塔克薩沒有看想靠近的加瑞帝眼睛，面無表情地

問：「狀況呢？」

『敵機撤退，目前看來沒有增援。「墨瓦臘泥加」已經被我隊壓制，支援班在司令部搜索「盒子」。人員損失含「洛特」一號機的兩名乘員在內共三名。輕重傷四名。』

雖然報告的語氣平淡，不過康洛依的眼神散發責備之色。你也是輕重傷者之一。擺出的撲克臉對長年跟隨自己的副司令無效，塔克薩移開略微飄移的視線，改向加瑞帝問道：「殖民衛星的被害情況？」

『空氣的流出似乎可以處理。以那個洞的大小來看，空氣要完全流出得花上一個月。』

在那之前，鄰近殖民衛星的救援會抵達。月面的亞納海姆電子公司的總公司這時候也應該有對策了。應付媒體方面也很令人頭痛，不過這交給本部的幕僚跟西裝組去忙就好了。輕輕地嘆了口氣，側腹部突然刺痛地脈動，塔克薩噤口不語直待疼痛消去。雖然靠ECOAS特殊太空衣撿回一條命，不過他自知左臂骨折、肋骨也有裂痕。幸好是在無重力下，要是在重力區，他沒自信可以擺出一副沒事的表情站著。

「封鎖『墨瓦臘泥加』側的閘門，徹底阻斷與殖民衛星之間的通行，不然媒體有可能會跑進來。『擬‧阿卡馬』呢？」

『艦體沒有損傷。現在正在搬入沒收物品。』

「叫他們快點。從『帶袖的』大鬧的樣子看來，似乎也沒有得到目標物。要他們別鬆懈了。」

『了解。』加瑞帝回答後，便進入敞開的太空閘之內了。塔克薩側眼看著他離去。『他們還會來襲嗎？』聽到聲音，塔克薩移動護罩下的視線。康洛伊別有意涵的眼神看著自己，背後是漂著細微碎片的宇宙。

「會。他們要的是同樣的東西。要是知道我們把這裡的東西全部拿走了，下一次他們將會以『擬‧阿卡馬』為目標。」

說完，回應他眼神打的暗號，康洛伊靠近塔克薩的身邊。他們頭盔互碰，進入用震動傳遞聲音的「親密對話」動作。塔克薩切斷通訊裝置，低聲詢問：「卡帝亞斯‧畢斯特的搜索如何？」

『還在持續，不過恐怕……』

「亞納海姆的客人們比我們早到達司令部這件事，是真的嗎？」

『是。似乎有作戰用資料上沒記載的維修通道。』

在ECOAS進行突入作戰的同時，他們從港口進入「墨瓦臘泥加」，並且用我們不知道的維修通道闖入司令部。一般亞納海姆員工不會做這種事，也做不到。帶頭的亞伯特先不管，不過同行的人員是那方面的行家吧。在艦內會面的時候，他就有這種感覺了。「我們是誘餌……他們的目標也是『盒子』啊。」塔克薩嘆著氣說道。

『有可能。聽說這次的作戰在高層之間也有些許不同的意見。』

想趁這機會得到「盒子」的人，以及只要阻止「盒子」流出就好的人。既然打算解放「盒子」的卡帝亞斯被排除，兩者的共同目的已經達成，之後的爭奪戰將會波及高層──軍方、亞納海姆公司、畢斯特財團複雜交錯，牛鬼蛇神的世界。「真是的……」塔克薩吐了口氣，盯著正面那跟網球一樣大的月亮。

「被捲入無聊的家庭糾紛裡，還搞成這副德性。」

不僅因偶發的戰鬥而出現許多損害，還失去了部下，敵人也逃走了。雖然，當個指揮官，必須乖乖接受作戰上的犧牲，不過這樣的代價換來的是連內容都不清楚的「盒子」，實在是不划算。這筆帳我會好好地跟你們算清楚，塔克薩在內心說著。「拉普拉斯之盒」絕不讓給「帶袖的」或是亞納海姆的人。ECOAS一定會得到它，給高層的牛鬼蛇神一點顏色

看看。雖然這只是空虛的自我滿足，不過沒有其他方法可以報答犧牲者的魂魄。零件也有零

件的骨氣——

　『有關「盒子」的一切資料都被消除了。從時間來看，不像是亞納海姆的客人事前拿走

的。雖然有逮到幾名這裡的工作人員，不過不知道他們了解到什麼程度⋯⋯』

　「還有那個留著。」

　塔克薩挺出下顎指向正面這麼說著。獨角的白色MS被兩架「里歇爾」抓住兩臂牽進港

口。康洛伊隔著護罩皺起眉頭。

　「那是在這裡開發的。不會與『盒子』沒關係。慢慢地調查吧。」

　接到消息時，他會馬上下令攝影也是為了這個。既然預料到亞納海姆會從旁阻礙，那麼

ECOAS必須獨自取得白色MS的資料。聽到康洛伊嗯一聲吐出了解的鼻息，塔克薩讓頭

盔分開，重新開啟通訊裝置。內藏揚聲器突然發出怒吼：『這是怎麼回事！』接著視野中出

現穿著作業用太空衣的男人。

　矮胖的身影，並不是太空衣的厚度所造成的錯覺。那是亞納海姆公司丟來的最大阻礙，

亞伯特。心理明白的塔克薩，沉默地注視著他的側臉。差一點順勢飛出宇宙，靠康洛伊扶他

一把才停在原地的亞伯特，視線前方是純白裝甲蘊含著月光的MS。『是誰坐在上面!?』大

嚷大叫，往這裡看的肥厚臉龐上，神情幾乎脫離常軌。

『那是我們公司的資產。我不想讓任何人碰它。隊長，快把它回收。』

『現在正在進行啊，亞伯特先生。請你冷靜一點。』

亞伯特把康洛伊搭在他肩膀上的手甩開，凝視著白色的MS。塔克薩發現他的太空衣胸前，沾著已經乾掉的血跡。

『那是……「獨角獸」不是普通的MS。是誰……到底是誰啟動的……』

他的眼神與聲音，都不像是單純地擔心公司的資產，反倒像是珍惜的東西被偷走的小孩。塔克薩一面想著，一面看著那乾掉的血跡。不知名的血跡像烙印一樣留在亞伯特胸前，亞伯特用充滿血絲的眼神看著名為「獨角獸」的MS。他的眼神中混著愛惜與憎恨，那連他本人都無法分辨的感情，讓塔克薩感到一陣寒意。

※

泡在沉重液體中的身體慢慢地浮上來。巴納吉微微睜開眼睛，看到全景式螢幕上映著「墨瓦臘泥加」的港口，以及億萬星空。

手腳好重。就像全身的神經都被抽掉了一樣，身體變成鬆鬆垮垮的肉塊。唯有一點，太陽穴旁竄過火辣辣的疼痛，帶給肉體現實感，不過他依然沒有力氣去挪動手腳。明明身處無重力下，手腳卻很重。簡直有如從重油底部被撈起來一樣，全身都在陳述著疲勞。

沒錯。顯示板浮出「NT-D」這排字時，自己就被浸到沉重的液體中了。時間變得緩慢，手腳變重，敵人的行動看起來有如慢動作播放……然後，怎麼了？

不知道。身體癱在線性座椅上，巴納吉看向顯示板。「NT-D」的字樣已經消失，在螢幕上顯示出可以讀作「La+」的標誌，以同於呼吸的頻率平穩地閃動著。

「拉……普拉斯……」

標誌背後，有著不會閃動的星光。巴納吉再次失去意識，陷入深沉的睡眠之中。

※

『真是失態啊。斯貝洛亞・辛尼曼。』

聲音迴響在狹窄的「葛蘭雪」艦橋內，刺進懷有敗退苦澀的胸口。離開駕駛艙，還沒脫太空衣就爬上艦橋的瑪莉妲，看著操作席螢幕上安傑洛・梭裝上尉的臉。

『沒得到「拉普拉斯之盒」，連公主也沒能救出來……這樣的失態真不像你。你打算怎麼彌補這個損失？』

隨手撥起額頭前的瀏海，神經質的眉間蹙起皺紋。安傑洛白淨而端正的臉孔，配上縫有裝飾鈕釦及金線的親衛隊制服，漂散中世紀貴族的氣息。他的年齡應該跟瑪莉姐差不多，可是不管是傲慢的口氣，或是把美感甚至帶上戰場的強烈自我意識，恐怕無人能與他同調。或者該說，這男人正反映了「帶袖的」——新吉翁那喜歡裝飾到令人反感的樣子。

「一切都是意外。現在只能等待公主的連絡，靜觀其變。」

我們則是實務優先，才不管什麼外表裝飾。辛尼曼只有表面上有禮貌地回應。仗著操縱席的螢幕看不到，布拉特正在比中指。奇波亞駕駛的「吉拉・祖魯」漂在窗外與船體一起前進，單眼左右移動著。奇波亞與瑪莉姐交互盯梢，不過既然敵人無意追擊，眼前的問題只有一個。

「帛琉」本部的反應。從機體外也可以看到奇波亞仔細聽著通訊的動作。

包括回船之後斷氣的乘員在內，「葛蘭雪」隊折損三名人員。再加上丟下「她」先走的事實，事情可不只是用任務失敗一句話就能打發。不用安傑洛說嘴，瑪莉姐也有這次損失慘重的自覺，不過至少MASTER還活著。他的渾厚背影一如往常坐在船長席上，粗獷的聲音在艦橋內迴響著。聞到那混有古龍水與硝煙味的體味，自覺緊繃的神經放鬆許多，瑪莉姐毫

無表情地看向咆哮的安傑洛。『你要我們什麼都不做空等嗎……』辛尼曼沒有動作，沉穩

地張口正想反駁，不過插入的其他聲音比他早了一步。『夠了，安傑洛上尉。』

安傑洛的臉色一變，立正的身體迅速地退出了螢幕外。接著一片醒目的紅映在混有雜訊

的螢幕上，瑪莉妲感覺到才放鬆的神經又繃緊了。

穿著深紅色制服的人影，慢慢地流到螢幕前面。豐厚的金髮飄動著，垂在他那覆蓋眼睛

到額頭的面具上，他的眼神透過防眩護鏡看向這裡。

『擊退瑪莉妲的敵人……聽說是「鋼彈」，真有意思。』

雖然看不到防眩護鏡底下的眼神，不過他一定看著自己。他戴著面具的異樣外表，以及

愚弄別人的態度等問題，都被他那壓倒性的存在感給蓋過了。人稱「夏亞再世」的新生新吉

翁首腦，此時也用他的存在感壓倒所有人，掌握了現場的氣氛。瑪莉妲不自覺地握緊雙拳，

看向那迷惑人心般閃亮的紅色防眩護鏡。

『也許會由我出動。』「葛蘭雪」繼續調查聯邦軍艦的動向。』

弗爾‧伏朗托的指示就只有這樣。辛尼曼回了一聲「是」，並稍微端正了姿勢。

「我會賭命去彌補這次的失態。」

雖然多說了這句話強調，可是辛尼曼的眼中依然帶著無法抹去的懷疑眼光。伏朗托不曉

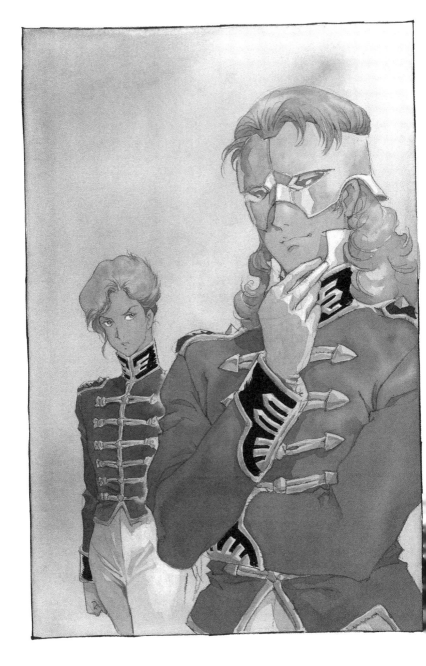

得知不知道彼此的隔閡有多寬，他嘴角上揚，說道：『不需要惦記著過錯。』

『只要去承認，並且當作之後改進的養料就好了。這是大人的特權。』

面具下的臉在笑著。那寒冷的笑容讓人覺得他的臉部本身就是面具，使瑪莉姐裹著太空衣的全身起了雞皮疙瘩。

《第三集待續》

機動戰士鋼彈UC（UNICORN） 2　獨角獸之日（下）

作者　福井晴敏

角色設定・插畫　安彥良和

機械設定　KATOKI HAJIME

原案　矢立肇・富野由悠季

設定考證　岡崎昭行

小倉信也

白土晴一

協助　佐佐木新（SUNRISE）

志田香織（SUNRISE）

日文版裝訂　住吉昭人（fake graphics）

日文版設計　泉榮一郎（fake graphics）

日文版編輯　古林英明（角川書店）

平尾知也（角川書店）

大森俊介（角川書店）

吉田　誠（角川書店）

機動戰士鋼彈SEED 1~5（完）

作者：後藤リウ　原作：矢立肇、富野由悠季

廣受歡迎的「鋼彈SEED」動畫改編小說
不僅忠於原作，還有更深入的刻畫！

　　2003～2004年最受歡迎的動畫之一「鋼彈SEED」改編的小說！不但詳細地描寫煌和阿斯蘭等角色在各種情形下的心情轉變，一些動畫中未能提及的情節和戰鬥的過程更完整披露。想完整了解鋼彈SEED的世界，就不可或缺的一冊！

各 **NT$190/HK$50**

台灣角川

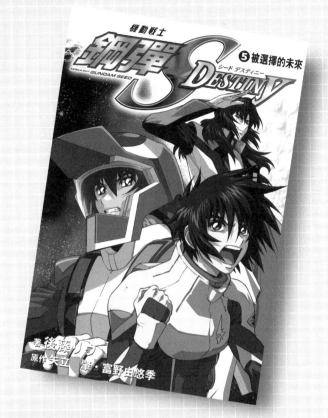

機動戰士鋼彈SEED DESTINY 1～5（完）

作者：後藤リウ　原作：矢立肇、富野由悠季

Kadokawa Fantastic Novels

超人氣鋼彈系列人氣作品
超越動畫的精彩度，完全小說化！

　　杜蘭朵成功討伐吉布列，並發表「命運計畫」，但那是毫無自由之社會的揭幕儀式。眼前，未來正消逝而去，煌與阿斯蘭即將迎接最後的戰鬥。另一方面，持續被命運玩弄的真的未來究竟是——大受歡迎的電視動畫改編小說完結篇!!

台灣角川

各 NT$220/HK$60

國家圖書館出版品預行編目資料

機動戰士鋼彈UC. 1-2, 獨角獸之日/福井晴敏
作；吳端庭譯. ——初版. ——臺北市：臺灣國
際角川 ,2008.10—2008.12
 冊；公分. —（Kadokawa fantastic novels）
譯自：機動戰士ガンダムUC.1-2,ユニコーンの
日

ISBN 978-986-174-890-0（上冊：平裝）
ISBN 978-986-174-946-4（下冊：平裝）

861.57 97019328

Kadokawa
Fantastic
Novels

機動戰士鋼彈UC 2 獨角獸之日（下）

（原著名：機動戰士ガンダムUC 2　ユニコーンの日（下））

作　　者::福井晴敏

原　　案::矢立肇・富野由悠季

角色設定・插畫::安彥良和

機械設定::KATOKI HAJIME

譯　　者::吳端庭

2024年6月26日　二版第1刷發行

發行人::台灣角川股份有限公司

總　監::呂慧君

總編輯::蔡佩芬

主　編::林秀儒

設計指導::陳晞叡

美術設計::黃永漢

印　務::李明修（主任）、張加恩（主任）、張凱棋、潘尚琪

發行所::台灣角川股份有限公司

地　址::104台北市中山區松江路223號3樓

電　話::(02) 2515-3000

傳　真::(02) 2515-0033

網　址::www.kadokawa.com.tw

劃撥帳戶::台灣角川股份有限公司

劃撥帳號::19487412

法律顧問::有澤法律事務所

製　版::巨茂科技印刷有限公司

ISBN::978-986-174-946-4